Printed in the United States
By Bookmasters

تأويل الفراغ

في الفنون الإسلامية

تأويل الفراغ

في الفنون الإسلامية

د. بلاسم محمد

عاماً من العطاء

الطبعة الأولى
2011 - 2012م

المملكة الأردنية الهاشمية رقم الإيداع لدى الدائرة الوطنية (2008/4/1004)
709.02 محمد، بلاسم تأويل الفراغ في الفنون الإسلامية/ بلاسم محمد. – عمان: دار مجدلاوي، 2008. () ص. ر.أ: (2008/4/1004) **الواصفات:** / الفنون الإسلامية/ * تم إعداد بيانات الفهرسة والتصنيف الأولية من قبل دائرة المكتبة الوطنية

ISBN- 978-9957-02-319-5

Dar Majdalawi Pub.& Dis.	دار مجدلاوي للنشر والتوزيع
Telefax: 5349497 - 5349499	تليفاكس : ٥٣٤٩٤٩٧ – ٥٣٤٩٤٩٩
P.O.Box: 1758 Code 11941	ص . ب ١٧٥٨ الرمز ١١٩٤١
Amman- Jordan	عمان ـ الاردن
www.majdalawibooks.com	
E -mail: customer@majdalawibooks.com	

الإهداء

إليك وحدك استطيع أن أشير والمّح، أن تنقذني نظرتك وترفعني إلى اللانهاية وتربّيني، فلـدي القـدرة الكافية والإرادة الحازمة للاحتفاظ بالشكل الذي أدركته والهيئة التي استطعت معرفتها.

كان صباحاً مغبّراً من آذار يوم ولدت، هكذا حكت لي جدتي قصة لا أعـرف أسرارهـا حتـى اليـوم، لم افهم إلى الحين أن في غرس حياتي شيئاً ينمو سَميّتهُ الطموح.

نحن الأولاد والبنات وتركة ثقيلة من ذاكرة الزمن، ضرب جدار عزها مـوج القحـط، فأصبحنا كمـن نشأ صدفة حملها الوجود إلى عالم الأسرار هذا لنكون الشهود والشهود عليها.

وأكون ...أنا وحدي، مرافقاً لهذه الرحلـة الطويلـة دون عـون. وفي منطقـة لا يعرفهـا إلا الـلـه وأنـا، فحالفني الحظ أن اكتشف السر من خلال التأمل، فهو وسيلتي الوحيدة في الخلاص. لقد نشـأت هكـذا أو بمعنى آخر لم أشأ أن أغير شيئاً مكتوباً كما يقولون في حكاياتنا الشعبية، أنها حكايـة طويلـة لكـن رموزها أحياء لم انس أحداً منهم.

أبي رحل دون عناء، وأمي سيدة تحمل على عاتقها فخر تأدبي والبيت القديم قد تهاوى، أما جـدتي فلا تريد ملامحها فراقي أنها معادلة مضحكة كوّنت كل ذلك، الحمد الـلـه أنني أتممتها بعمل اليد ودوامة التجربة.

إنني لم أجد بعد أكثر استحقاقاً للعرفان إلا شبح تمنيـت أن يـرى حصيلة مـا حـدث .. ولكـن دون جدوى، وإليه فقط إلى أبي قررت أن اهدي كتابي.

تقدمة

الكتابة عن الفراغ تقتضي تحليل ثنائية "الفارغ" و"المملوء" كما يتم تمثيلها بصريا في الأعمال الفنية، ولوحات الرسم بصورة خاصة فنحن بحاجة فيما يبدو، إلى تأكيد موقع هذه الثنائية وأهميتها في وجودنا المادي "الواقعي" أو في وجودنا الرمزي الاستعاري الممتد بعيدا في ذاكرة الإنسان الأسطورية والدينية والخرافية.

فمنذ أن بدأ الإنسان يعي ذاته ويتسلل شيئا فشيئا من كونه مكتشفا إمكانات وجوده داخل الفراغ، كانت المواجهة صعبة ومجهولة، وكان سؤاله الأبدي الذي موقعه في هذا التيه والمجهول - الذي تقبله العين، أو ترفضه-..

وفي جميع الحالات فان الترابط بين الفراغ والامتلاء، يعكس في عمقه روابط التوتر والشد والجذب والنبذ الخاصة بالعلاقة بين موجود الفراغ ومحاولة وجود جديد وهو إملاءه. وكما هو الحال في كل ترابط قدري لافكاك منه فان التجلي يغادر وجود الأول ليسكن في وجود جديد، ومن ثم تتسلل منه المضامين.. لتحقق وجود ثقافي.

وضمن السياق نفسه نقع على ثنائية الفراغ والامتلاء و"التركيب"داخل اللوحة التشكيلية.. ونكون إزاء وجودين ينفصلان أو يقتربان بين وجودنا دخل الفراغ وصيرورة الأشياء في فراغ العمل الفني.

- تكلم بعض المرتكزات الرمزية التي يكمن اعتمادها بين ثنائية أخرى هي الإنسان أو الفنان ضمن فراغه الكوني في صناعته للأشكال داخل فراغ اللوحة التشكيلية من اجل صياغة أشكال وعوالم داخل حيز ما، وإحالاته إلى رموز وتغيرات.

ما يهمنا هو العالم الثاني المرتبط حتما بالأول بعقدة الكشف والتأمل والخلق.. ومحاولة وضع شيئا ما في الفراغ الشعار المستنفر للبحث في المجهول أو المفتوح

على آفاق متنوعة. يستدعي عنوان الفراغ والنهج الذي يمكن إتباعه بعض التوضيح الأولي قبل أن ينصرف البحث إلى التقنيات الفنية في التفسير المفصل.

الفراغ، علاقة ولغة وعلى حد تعريف (شتراوس) قائمة لغة بلا متكلم...وهو في ذات الوقت لغة تكلم أشياء كثيرة...تفرض إرسالياتها علينا نحن البشر شئنا أم لن نشأ...

الفراغ كائن كبير، نعيش في أحشائه، يفرض سلطته على تجاوباتنا ونكراننا تمردنا... الفراغ مكان.. وللمكان منظومة وقواعد وتصريفات تحقق ذاتها فوق المكين..لنرى.. هل يمكن تصور فراغا بلا لون.. إنه الأحياء والأمكنة تؤطر ذاكرتنا بألوانها... فالفراغ الصغير الذي نحدده بإطار من الفراغ الكبير نسميه لوحة.. تحمل في تحديدها لونا..ابيض واحمر. أو بني.. ويقرر اللون سلفا سلطة الحركة.. فيضع قانونه القبلي على الرسام ويقرر إبتداء ألوان الإمتلاء فإذا كان الفراغ أسود "أرضية اللوحة" فان التعامل سيكون بلون فاتح.. والعكس صحيح انه قانون فيزياء البصر، وعليه تكون الحاجة أمام جسد الفراغ في فرض عقوبة الامتلاء حتى أن الرسام يعتاش على ما يقدمه الفراغ من حقائق بصرية..

للمرحلة الأولى يتبدد لي تساؤل ملح مرتبط بلفظة "فراغ" التي جاءت في العنوان، يوجز هذا التساؤل في الطرح التالي: لماذا التسليم بان الفراغ سابق على الوجود العيني في العمل الفني؟ بدلا من تعدد رؤى أخرى في أن الامتلاء هو وعي داخل الفراغ... ولولاه لما كان لما فراغ... التساؤل يلح على معرفة الخيط الرابط بين حلقات القاسم المشترك الذي يوحد بين الاثنين وبغية حصر ـ هذه الفكرة، سوف نتتبع أهم الوقفات النظرية أو التطبيقية في تاريخ الصراع..وفي تطبيقاته السيميائية وقبل ذلك لا سبيل لنا غير الإشارة إلى تفكيرين مثل هذه الثنائية والبحث في مرجعياتها التاريخية، لا في سجلها، وإنما في تنوع الخيارات التي كونها ذلك الصراع بين الخفي والجلي.. بين الفراغ المجهول وبين الكائنات التي تسبح فيه.. وبعبارة أخرى

التسليم بوجود فكرة محورية تشكل لحمة التركيب العجيب بين الفراغ من جهة وبـين الامـتلاء مـن جهة أخرى.

وبغية حصر هذه الفكرة، أن تتبع أهم الوقفات في التنظير داخل مجـال الفـن والفلسـفة والتـاريخ وسيمياء الأشكال، وقبل ذلك لا سبيل لنا غير الإشارة إلى بعض الاعتبارات....

أولها: إن الفراغ إشارة للمغيب الذي يلح على تفكيك نظامه داخل المجتمـع ومـن ثـم داخـل الآخـر وهو المجتمع الفني..والهدف طبعا هو الكشف عن العمق المرجعي للفراغ.

والثاني: إن للفراغ كيانه يأبى أن يزاح لصـالح الامـتلاء...فنكـون إزاء وجـود سـابق انطلـوجي.. يحـدد الوجود اللاحق في كل ميادينه الإنسانية.

أننا إذن بصدد البحث عن أبعاد فلسفية ونفسية واجتماعية للفراغ إضافة إلى بعده التقني في انجاز الصورة النهائية للتشكيك البصري.

مدخل

يكشف تاريخ الفنون البصرية عن اتجاهات منفصلة ومختلفة باختلاف الأقاليم والثقافات. كما يكشف عن اتجاه مستمر في تغيير للطرز والأنماط والتعابير والمواد المعتمدة. فكما أن فن النحت في الحضارة الهندية يختلف في تعابيره وفلسفته وجمالياته عنه في الحضارة المصرية أو حضارة وادي الرافدين على سبيل المثال فإننا نجد أيضا أن تغييرات بطيئة، لكن محسوسة تمت داخل الانجاز النحتي في كل حضارة على حدة، وسواء كانت هذه التغييرات قد حدثت بسبب تبدل الظروف السياسية والاجتماعية والاقتصادية فإنها – أي التغييرات – تكشف هي الأخرى عن تشكل أنماط فنية تنتمي لمفهوم حضاري خاص.

ومما لاشك فيه أننا بإزاء التنوع الهائل في التقاليد الحضارية لكل شعب وما ينعكس ذلك في إنتاجه الفني، من حيث طابعه الخاص وفلسفته وهناك الكثير من نقاط الالتقاء، بل التشابه الناتجة عن عمليات التأثير المتبادل... والحال أن هناك في البدء نقطة اتصال جوهرية تتلخص بأن الفن في كل مكان هو نتاج الإنسان، وانه ينبع من أسس إنسانية واحدة شاملة تكاد في اغلبها تكون انعكاسا لعملية عضوية ومكانية..لكن مثل كل نتاج إنساني يخضع الفن لشروط التجربة الحضارية، ويؤسس نفسه داخل بيئة ثقافية خاصة، وهذه التجربة لا تتماثل عند كل شعب ..أن تماثيل الآلهة الفرعونية والبابلية والهندية على سبيل المثال يمكن أن تكون لها مدلولات متشابهة على مستوى الوظيفة الدينية العامة لكنها من حيث هي صنيع فني، ومن حيث هي تعبير عن فلسفة كاملة، ناهيك عن أسسها الجمالية والمعنى الذي تسبغه عليها كل جماعة على حدة، نجدها مختلفة لها تشعبات واسعة يحتاج فهمها وتفسيرها وفرز عناصرها إلى اعتماد دراسات منفصلة تأخذ بنظر الاعتبار

أن دراسة فن كل شعب تعتمد على دراسة تاريخه وفلسفته ونظرته الدينية وحياته الاجتماعية مع كل التغييرات التي طرأت على هذه العناصر في التاريخ.

وجهة النظر هذه ليست غريبة في الدراسات الفنية والجمالية وأرى أن بالإمكان اعتمادها في دراسة عنصر فني واحد داخل نمط فني وجمالي أوسع ينتمي إلى جماعة حضارية محددة. والحال فإن دراسة عنصر الفراغ ومكوناته مثلا يمكن أن تسهم في اغناء وجهة النظر تلك.فمثل هذا العمل يفتح الطريق إلى تلمس الكيفية التي تفكر فيها الجماعة الحضارية على أسس تحليله علمية تستكمل نفسها بالمقارنات والمواجهات في استخدام هذا العنصر في أنماط حضارية مختلفة - ومثل هذه الدراسة – يمكن أن تنحى من المقارنات الفلسفية، ومن وجهات النظر المنحازة المتضمنة لأحكام قيمة أو مصادرات عقائدية ضيقة.

ولقد اخترت لدراستي "عنصر الفراغ" في فن التصوير العربي الإسلامي للأسباب الآتية:

1) إن عنصر الفراغ شامل. موجود في كل عمل تشكيلي مهما كان مصدره الحضاري، إذ لا يمكن تصور عمل تشكيلي من دون هذا العنصر، ومن هنا تكشف دراسته مستويات متعددة من التعامل ناتجة عن القيم الثقافية وأسس النظرة الجمالية لكل حضارة على حده. إن شموليته تفيدنا بالتخصيص.

2) عنصر الفراغ يشمل قيما متعددة من المبادئ الجمالية، التصميم وتوزيع العناصر في الإطار الثابت للعمل.

3) انه في الاستخدام والإجراءات يحتوي على عناصر المكان البيئي للعمل الفني وهي عناصر ثقافية وفكرية من حيث التعريف.

4) من وجهة نظر تاريخ الفن، فان عنصر الفراغ يثير التنازع والنقد وأحكام القيمة في النظر إلى أعمال الآخرين وفهمها ولعل النقد الغربي للفن

الإسلامي باعتباره فنا زخرفيا لا يعتمد على حقائق المنظور كما هو الحال في الفن الغربي بل يميل إلى ملء المكان بالزخرفة والعناصر الأخرى وهو خير دليل على ما أقول. والحال فان دراسة الفراغ تعطينا إضافة لكل ذلك قدرا وافيا من فهم العمل الفني واتجاهاته وبلورته. أما الفلسفة وتاريخ الفن والعلوم الإنسانية الأخرى فستكون عوننا في فهم نوازع النفس وتصوراتها عند الفنان وتصوره الروحي ذي المعاني والدلالات العميقة لهذا العنصر ـ وخاصة إذا كان العمل الفني من نمط الفنون العربية في الفترة الإسلامية حيث يصبح الفراغ عنصرا ومكانا.

لقد كان للعرب قبل الإسلام فنونهم الخاصة شأنهم في ذلك شأن جميع الشعوب التاريخية وكانت هذه الفنون تستوحي عقائدهم الوثنية التي قضى عليها الإسلام بتدعيم قواعد الإيمان التي نزل بها القران الكريم والسنة النبوية.

ومن هذين النبعين تدفقت كل عناصر التراث الحضاري الإسلامي، وأصبحت قوام الحياة الفكرية والدينية لدى الأمة الإسلامية داخل الجزيرة العربية مثلما كانت في أقطار إسلامية أخرى، حتى تمثل فيها كل المزاج النفسي والعقلي للشعوب الإسلامية بصفة عامة، لقد أفرزت التركيبة النفسية حينذاك نزعتين أساسيتين إحداهما تقوم على إن سلوك الفرد وتصرفاته وكل ما يتعلق في العمل في الدنيا. حيث يكون قوام الحياة متمثلا في العناية بكل الجوانب المادية من اجل الحفاظ على الاجتماعي. أما النزعة الثانية فهي نزعة الزهد والتجرد التي تشير إلى أن الحياة عرض زائل حيث يكون الاهتمام منصبا على عدم التعلق بالماديات إلى حد الإسراف والانخداع بمظاهر الحياة البراقة الزائفة ليكون الانصراف بالقلب إلى الآخرة وفي ذلك ما يتيح المجال لانصراف الفكر إلى التعبد والتأمل والتفكر.

أما الفكر العقلي الإسلامي فهو كما صاغته الشريعة الإسلامية بتعاليمها ومبادئها ...تأملي فلسفي ذو نزعة صوفية عميقة النظر في الوجود تستند إلى عقلية

قوامها التفكير العلمي ومن ثم قامت بفاعلية هذا المزاج حضارة عظيمة كان الفن احد أهم ميراثها

...

إن نشوء عناصر ذلك الفن في عالم كهذا لا بد أن تكون مختلفة في النظرة والأسلوب، وهو ما نريد الوصول إلى تفرده في بحثنا هذا، فهل نستطيع القول هنا أن مفهوما خاصا للفراغ بوصفه عنصرا من عناصر العمل الفني قد أفرزته الطبيعة والأرض والحياة الاجتماعية والتاريخية للعرب ثم بلورته الحضارة الإسلامية؟ وهل أصبح عنصرا واضحا في أسلوب الفن العربي الإسلامي؟

قد نلمس هنا ظاهرة جديرة بالتأمل، ذلك بأن الأقاليم العربية من قديم الزمان تتميز بالتنوع والوحدة معا، فقد نشأ على أرضها أول معتقدات الدين والأساطير، ودارت عليها قصص الأنبياء والرسل، أن التنوع والغنى التاريخي هو الذي حقق وحدة فنية مركبة اكتملت اكتمالا عجيبا وسحريا عندما توفرت لها عوامل الجمع والانبعاث، فالحديث عن التراث الفريد الذي خلفته في صورة فنونها المتنوعة سيقودنا إلى أن نسلم بأن هذا التراث من الناحية الجمالية قد حقق وحدة شاملة متصلة بالأجزاء أساسها الفكر التوحيدي للإسلام برغم الاختلافات الشكلية الفنية تبقى مهمة في دراستنا لأسباب تكوين مفرداتها.

إن مفهوم الفراغ في الفن الإسلامي نضعه موضع تساؤل في أحيان كثيرة، عندما يكون شاغلنا إيجاد معان موضحة ودلالات ثابتة للفراغ عنصرا ورؤية عند العرب المسلمين، ويرجع ذلك إلى سببين:

فمن جهة أصبحنا اليوم على علم أكثر بالطابع المميز للفنون في المناطق الجغرافية والثقافية الكبرى، حتى أنا في بعض الأحيان ننتبه إلى ظواهر تفردها النسبي أكثر مما ننتبه إلى العلاقات المتبادلة بينها وبين المناطق الأخرى، أن ذلك يحملنا على تفحص فن منطقة معينة ودراستها وصيغة نظريتها وفهم تاريخها ونتاجها الفني.

ومن جهة أخرى فان الفراغ في مدارس الفن الإسلامي لم يعالج على أساس وحدة شكلية كاملة، مصنفة بقوانين العقيدة الإسلامية بل يعود إلى مقارنة الشكل والروح داخل هذه المدارس التي تؤيد ما نذهب إليه القول باختلاف بعضها عن البعض بالرغم من أن العامل الأقوى يمكن في أنها جميعا تمثل الانجاز الكبير الذي حققته في ميدان التصوير الإسلامي، مقارنة مع حضارات مختلفة في عصور مختلفة أخرى .

ومن هنا قد يرى أي متتبع للفن الإسلامي إن جميع الفنون في دار الإسلام تتكلم لغة فنية واحدة لكنه بالتأكيد سيحدد لاختلافات التي يمكن أن توصف بأنها (اللهجة المحلية) للفن في الأقاليم المختلفة ..وبكل تأكيد ستكون هذه اللهجة ذات مفردات مختلفة في الشكل والنظرة والتاريخ وعلى أساس ذلك سيأتي النتاج ذا خاصية واضحة. فعنصر الفراغ في الفن العربي - الإسلامي- ارتبط كما ذكرنا بعالم العرب وأرضهم، ولكننا بداءا يجب أن نحدد على نحو ما ذلك العالم ليتسنى لنا الإجابة عن تساؤلنا في معنى تكون عناصر التشكيل الفني لفنونهم.

ولا بد أن نشير إلى أن العرب قبل الإسلام لم تجمعهم دولة توحد عقيدتهم ومنهجهم في الحياة لكن لهم معتقداتهم الدينية ومن الصعب تأشير اثر هذه المعتقدات في توجيه حياتهم وسلوكهم، فضلا عن أن نلمس أثارها في فنونهم، فالعرب - كما نعرف - كانوا قبل الإسلام مفرقين في شبه الجزيرة العربية يحكمهم نظامهم القبلي - ولكل قبيلة إله تعبده لكن هذه الآلهة لم تكن رموزا لعقيدة دينية موسعة تستوعب الحياة والإنسان والكون والوجود. بل كانت مجرد إشباع للشعور الديني العميق الجذور، البعيد في حياة الإنسان وتاريخه[1].

واغلب الظن إن هذه الآلهة لم تكن حقا تماثيل بالمعنى المعروف، لان العرب لم يشغلوا أنفسهم بفن النحت، ولم تكشف لنا الآثار عن أي تماثيل أو تصاوير بارزة

(1) انظر إسماعيل (عز الدين) الفن والإنسان من ص 64-76.

أو محفورة أو عن آثار للفنون التشكيلية. إضافة إلى عـدم قدسـية هـذه الآثـار في بعـض الأحيـان عندهم فنرى على سبيل المثال أن امرأ القيس يهجو صنم القبيلة (ذا الخلص) عندما لم يستجيب لثأر أبيه فيقول:

لو كنت يا ذا المخلص الموثورا مـــــثلي، وكــــان شـــيخك المقبـــورا

لما نهيت عن قتل الأعادي زورا

وكل هذا يؤكد أن الشعور الديني عند العرب آنذاك لم يكن قد اهتدى بعد إلى موضوعه الحقيقـي، بل كان قلقا مضطربا، أضف إلى ذلك أن حياة العرب قبل الإسلام كانت في معظمهـا قائمـة عـلى الرعـي والتجارة من الحياة يستبعان التنقل في المكان والحركة الدائمة، والفنون التشكيلية على اختلافها ترتبط كما هو معروف بصفة أساسية بالمكان وتحتاج إلى الاستقرار أضف إلى ذلك كراهية العربي للحرف والصناعات التي يتركها للعبيد أو لغير العرب .. فلا غرابة إذن من عزوف العربي عن مزاولة الأعمال التشكيلية .. على أن الذي يلفت نظرنا بحق تلك الحقبة من ازدهار فن الشعر الذي بلغ حـدا كبـيرا مـن النضوج والاستواء وعكس صورة هذه الحياة بكل ما يموج فيها من مشاعر وقيم وأفكار وقد تبدو هذه العناصر غريبة في أن ينشط فيها فن واحد، لكن طبيعة الحياة وعلاقتها بالمكان، تخفف من عجبنا وتوضح لنا الحقيقة أكثر.

فقد رأينا أن عاطفة المكان لم تكن قوية في نفس العربي، لكن الزمان هو الحركة وهـو الأكـثر تسـلط على وجدانه.

والشعر كما نعرف هو فن زماني، انه أصوات توقع لكي تشغل حيزا من الزمن. أما الحيز المكاني فقـد أجاب عنه التعامل الفني للمسلمين حيث تكون طرز هذا الفن الروحي، ماثلة في شكلها، ومـا نريـد أن نصل إليه هو أن هذا التعامل الذي يصبغ انفعالاتنا قد يكون راجعا إلى المشاعر الروحيـة العميقـة التـي ترسبت في

نفوسنا وهو تفرد عقلي وظيفي وباستطاعتنا أن نرشـف مـن ينبوعـه قيما وأسسـا تفيـدنا كثيرا في تلمس طريقنا الفني والمتفرد في تعاملنا مع العناصر الفنية الأخرى. في عالم اليـوم الـذي أصبح فيـه التفرد الفني وصيغة الأسلوب من أهم وابرز قيم وجود أية خصوصية فنية.

الفصل الأول

الفن الإسلامي...

تحليل وقراءة

الفصل الأول

الفن الإسلامي... قراءة وتحليل

يثير الفراغ معاني غير واضحة ومختلفة تبعاً للتجربة والغرض وسواء كان الأمر يخص غرضاً إنسانياً أو هو مجرد إدراك بصري فان مشكلات كثيرة قد تواجهنا، وأسئلة أخرى تتصل بالموضوع تحتمل النقاش.. خاصة عندما حددنا الدراسات ضمن إطار الفن العربي الإسلامي.

أن البحث في هذا الجانب لم يتبلور إلا عندما بدأ الاهتمام بالفن الإسلامي وقصر الباحثون جهودهم على دراسة فن العمارة الإسلامية وما تحمله من فنون الزخرفة والكتابة، جعلوا ضمن اهتماماتهم دراسة تلك الفنون على أنها جزء من آثار الإسلام في جانبه الفني، كالرسم والنحت والعمارة.

ولم تذهب هذه الدراسات إلى تمحيص موضوعة الفراغ بمعناها الفلسفي والفني إلا في إشارات قليلة وغير دقيقة مستندة في اغلبها إلى قراءة وتبويب أو تبيين. ولم نجد الباحث في المصادر والمراجع المتوفرة في الأقل ما يذهب لان نطلق عليه دراسة متخصصة لمفهوم الفراغ في فن التصوير العربي الإسلامي.

لكن حقيقة القول أن جميع الدراسات الأوربية والعربية للفن الإسلامي قد كشفت الطريق وسهلت السبل إلى إدراك معاني هذا الفن وولوج عالمه ومن ثم عن طريق هذه المعرفة يستطيع الباحث تحديد عناصره واكتشاف حركتها إضافة إلى أن هذه الدراسات قد كشفت حقائق عديدة، فيما يتعلق ببنية الفن العربي الإسلامي مما سهل علينا الباحث دراسة عناصره ومنها الفراغ الذي لا يبتعد عملاً ومفهوماً

ورؤية عن هذه البنية من حيث مفاهيمه الإسلامية وما أفرزته على الحياة العربية من قيم وعادات ورؤى.

أن هذه الدراسات اقتربت من البحث لا لأنها تدرس موضوعة بتخصص، بمعنى أنها لم تدرس الفراغ عنصراً ومفهوماً لكنها درست منهجاً شمولياً عاماً أفاد الدراسة في اكتشاف الطريق الذي تخصصت به، ومن هذه الدراسات:

1. بشر فارس [1]

فتحت عنوان (سر الزخرفة الإسلامية) ظهرت دراسة بشر فارس سنة 1952. وهي دراسة باللغتين العربية والفرنسية، استعرض الكاتب في بدايتها أسس تكوين هذا النمط من الفن وأسباب انتشاره، ويرجع ذلك إلى صدى "كراهية تمثيل الأشكال الحية ذلك التمثيل الذي حرمه الرسول فيما يرويه أهل الورع من حملة السنة"[2].

لكن التحريم كان يقصد أول ما يقصد، إلى صد الناس عن العودة إلى عبادة الأصنام. وأن الزخرفة الإسلامية إضافة إلى ذلك هي سر من أسرار التوقان الصوفي الإسلامي فكانت إفرازات هذا التوقان تأتي من خلال الامتداد اللانهائي للزخرفة الإسلامية من حيث التكرار والالتواء والانحناء والتناظر وغيرها مما تولد شعوراً عند المسلم بالمطلق وغير المألوف وهو الله، وعلى ذلك فان هذا النمط من التشكيل يسير هذه الروية في مخالفة الطبيعة وما ينشأ عنه من محو الخصائص البشرية تحت أداء ما تجريب[3].

أما قضية الشكل والأسلوب الفني فقد توصلت الدراسة إلى إن هدم الشكل وتخليعه وتحويله ليس في كل الأحوال قضية تدبير عقلي طامع في تحرير الغريزة

(1) فارس بشر (سر الزخرفة الإسلامية) ط المعهد الفرنسي، القاهرة 1952.

(2) المصدر السابق: ص 13.

(3) المصدر نفسه ص 19.

مع إطلاق قواها على ما تتلقاه غرائز العقل الغربي، بـل هـي نيـة مسـتقرة في طبع العـربي المسـلم مبعثها الاستهانة بعظمة الإنسان المطلق[1].

وهذا ما شكل أسلوباً اصطلح عليه المؤلف اجتهاداً (بالرقش) وقسـم أنواع الـرقش وطـرق صياغتها والأسلوب الفني لمعالجة الفراغ بها عندما يهجم الرقش على الفراغ ويأتي عـلى المكان بأكمله. الأمر الـذي يجعل عنصر الفراغ هذا محسوساً وصدها عميقاً. في تجربة المعالجة الحاذقة والمنفردة لإنسـان العربي في تجسيد مفاهيمه.

ثم تتناول الدراسة في عرضها مدرسة بغداد للتصوير وأسلوبيتها وتناقش القضية الأساسية التي يدور حولها الجدل في التحريم الإسلامي للتصوير ما نتج عنه. لقد أثارت هذه الدراسـة قضية غايـة في الأهميـة من حيث عثر المؤلف على ثلاث وثائق ظلت في بطون الكتب تـذهب إلى أن تحريم التصوير في الإسلام يجري حكمه في عهد مؤلفي هذه الوثائق على من صور اللـه تصوير الأجسام ومـن صنع غـير ذلك لم يستحق الغضب من اللـه والوعيد من المسلمين.

والوثيقة الأولى صاحبها أبو علي الفارسي من أهل المئة الرابعة للهجرة والوثيقـة الثانيـة مـن المائـة نفسها وهي للفارابي يقول فيها إن المصورات شريفة الوقع في الخاطر وجليلة الوقع النفس. والوثيقة الثالثة من كتاب مفرح النفس للمظفر بن قاضي بعلبك.

وتأتي أهمية هذه الدراسة من أنها قـد توصلت إلى حقائق ومفاهيم تـؤثر في قراءة الفن العربي الإسلامي، والباحث يرى أن هذه القـراءة مـن حيـث اعتبار المنهج الإسـلامي ومفاهيمـه هـي الأسـاس في تشكيل أسلوبيته إضافة إلى أن هذه الدراسة تقترب كثيراً من البحث الحالي لا لأنها تـدرس موضـوع الفراغ بل لأنها تعطي تصوراً كاملاً لأسلوبية الفن العربي الإسلامي ومما زاد الدراسة دقة هو اضطلاع

[1] نفسه ص 21.

23

مؤلفها بأسرار اللغة العربية التي أصبح مفتاحاً أساسياً لقراءة البلاغة القولية والصورية وفك رموزها من خلال القران التي وصلته إلى حقائق لا يعرفها الكثير ممن يجهلون أسرار تراكيبه ونصوصه.

2. عز الدين إسماعيل[1]

وظهرت دراسة للأستاذ عز الدين إسماعيل وهي تنحو منحاً في إيصال معاني ومفاهيم العرب قبل الإسلام وبعده، هذه المفاهيم التي يعتقد المؤلف بأنها تشكل الأسس الأولي التي يجب أن يبنى عليها النقد الجمالي ومنها تشكلت بذور الفن القولي والتشكيلي العربي. فتصور الصفات المستحبة أو المستحسنة في "المحبوبة" (عند العرب قبل الإسلام) يفيدنا من نواح كثيرة ومثال ذلك يكفينا هنا أن نلاحظ أن الشاعر لم يقف عند أي صفة حسنة معنوية بل كانت كل الصفات التي لفتته في محبوبته هي الصفات الحسية المحضة[2] وأن هذه الصفة هي التي لفتت الشعر القديم إلى الاهتمام بالصفات التفصيلية خاصة ما تستقبله العين فيكون رائقاً.

إن إحساس الشاعر العربي بالون يدفعنا إلى الاطمئنان أن العربي القديم لم يفكر بالجمال وان كان قد انفعل بصوره الحسية فقط. لكن إدراك الجمال يتغير عندما تتغير المفاهيم، فعندما جاء الإسلام ديناً وعقيدة تغير مفهوم العربي وتحولت نظرته وفق هذا النهج بتغير موقفه الفني إزاء الكون، فالقران قد لفت نظره إلى كثير من الظواهر ومنها الجمالية، وهذه وحدها لها قيمتها من ناحية تاريخ التطور الفكري للعربي، فلا شك أن الوقوف أما جمال الطبيعة والانفعال والانفعال بهذا الجمال

(1) إسماعيل، عز الدين: الأسس الجمالية في النقد العربي (عرض وتفسير ومقارنة). دار الفكر العربي- القاهرة 1968.
(2) المصدر السابق ص 131.

يتطلب وعياً جمالياً أرقى من ذلك الذي تمثل عن الشعراء الجاهليين في موقفهم من جمال المحبوبة[1].

وتناقش دراسة عز الدين إسماعيل محاولة بشر فارس أن يرد عناصر الزخرفة الإسلامية إلى مفهومات دينية حيث يفسر مظاهرها في ضوء القران والسنة النبوية أن هذه الدراسة أعدت تفسير هذه المظاهر في ضوء حقائق أخرى حيث يقول إن في مثل هذا القول خطراً عظيماً، وإذا كنا قد رأينا الميل إلى الفصل بين الدين والفن قوياً واضحاً كان الخطر أعظم، والنتيجة التي انتهينا إليها في ميدان الفن القولي التي تنهض معارضة هذه الدعوة، هي بعينها النتيجة التي انتهى إليها الدكتور محمد حسن بشأن الفنون التشكيلية في الإسلام فعنده أن العلاقة بين الدين الإسلامي وفنون الإسلام ليست وثيقة، الإسلام لم يستخدم الفن في الطقوس الإسلامية الدينية أو نشر العقيدة الإسلامية كما استخدمته الأديان الأخرى، وعلى ذلك فان خاصة التجريد ليست أثراً للدين ونتيجة لتعاليمه"[2].

وتتوصل الدراسة في تحليلها إلى فن (الارابسك) الزخرفة العربية الإسلامية يقوم في جملته على أساس من التجريد والسيمترية[*] وهما عاملان اثر في الفن القولي، إذ يظهر فن الارابسك الإسلامي ميل دائم لان يصبح أكثر فأكثر تجريداً ويزداد استخدامه للزخارف الورقية بوصفها أشكالاً هندسية.. ويصبح التصميم الورقي يحدده الاهتمام بالسيمنترية التي يمكن أن يتطلبها الزخرف ذاته أو شيء يتعلق به..فالفنان العربي كان يركز كل اهتماماته في الشكل - السطح - الذي يريده جميلاً وهو في سبيل ذلك يجرد عناصره من حيويتها ولا يأخذ منها إلا

(1) المصدر نفسه ص 132.
(2) نفسه ص 253.
(*) summetry التناظر.

25

الشكل، وينسق هذه العناصر تنسيقاً خاصاً (داخل الفراغ) يوفر لها فيه كل عناصر السيمترية وهو حريص لأن يضع في هذا الشكل كل إمكانياته الفنية[1].

وعلى ذلك تبين الدراسة أن الصور الإسلامية يعوزها التكوين الباعث على التفكير فغلب عليها الطابع الزخرفي، وابتعد آنذاك هذا التصوير من أن يصور تجربة فنية أو يهدف إلى غاية نفعية بالمقارنة مع التصوير الغربي ويثبت عز الدين إسماعيل الحكم بصفة التوازن بين الخصائص الجوهرية للفن الشكلي والقولي عند العرب، فالتجريد في الفن القولي كان بارزاً من خلال الشعراء في عنصر ـ الإيقاع بكل قوانينه والعناية بالوحدة حيث تتشابه الوحدات في القصيدة الواحدة، وكل العناصر هذه تنطبق على الفن التشكيلي العربي نفسه[2].

لقد أكسبت هذه الطريقة المنتجات الفنية صفة ظاهرة يسميها د. زكي محمد حسن كراهية الفراغ ذلك أن الفنان المسلم يعمل على تغطية السطوح والمساحات وينفر من تركها بدون زينة....وطبيعي أن كراهية الفراغ عند الفنانين المسلمين دعتهم إلى الإقبال على التكرار "اللانهائي" وأراد الغربيون أن يفسروا ذلك بروح الفن الإسلامي.

لكن للمؤلف رأي آخر حين عزا أسباب هذا التكرار إلى تأثير الصحراء العربية التي أعطت معاني التكرار اللانهائي للفن القولي والشكلي، وأن كراهية الفراغ جاء صدى للفضاء العريض الذي يمتد أمام العربي في صحرائه فإذا كان فن المعمار العربي الذي يترك شعوراً بالفضاء العريض الطليق ويوحي باللانهائية فمن الممكن أن يكون ذلك صدى لذلك الفضاء الممتد في هذه الصحراء الذي يثير نفس العربي شعوراً خاصاً بإزائه[3].

(1) إسماعيل، عز الدين: الأسس الجمالية في النقد العربي (عرض وتفسير ومقارنه) ص 254.
(2) المصدر السابق 256.
(3) المصدر السابق 257.

تأتي أهمية هذه الدراسة في ولوجها عالم الأفكار، في جانب أسس تكوين الفن العربي وأسلوبه. لكن الباحث يؤيد ما ذهبت الدراسة إليه في انتقال بعض المفاهيم العربية إلى الإسلام ثم تأثير البيئة العربية على النتاج الفني التشكيلي، لكن القضية الأساسية التي اعترض عليها المؤلف التي سماها - الروح العام للفن الإسلامي- تشير إلى أن هذه الروح أعطت الفن العربي الإسلامي إضافة إلى عناصر البيئة العربية قيماً ومفاهيم كثيرة لأنها لا تغفل هذه الروح التي مدت عناصر الفن بحكمتها الإلهية التناظرية صدى العالم آخر أكثر قوة.. والباحث يؤيد ما ذهب إليه بشر فارس في هذا المجال، ومن نافل القول أن المؤلف قد احتج على زكي محمد حسن في أن التصوير العربي الإسلامي لم يستخدم كأداة لنشر الدين، وهذا صحيح لكن أغفل المؤلف أن ذلك لا يمنع من أن يكون الأسلوب والنتاج مشبع بروح الدين، لا من اجل نشره والتبشير به لكن من اجل حاجة جمالية أملتها عقيدة خاصة.

والباحث هنا يورد جملة من الحقائق التي يعتقدها، في أن كراهية الفراغ عند العربي ربما يرجع صداها إلى الصحراء، ولكن كيف الأمر مع غير العرب من المسلمين الذين اتبعوا الأسلوب نفسه في إملاء عناصر الفراغ. وهذا ما يوصلنا إلى أن كراهية الفراغ أملتها قيم وأهداف الدين الإسلامي إضافة إلى اثر الموروث الحضاري القديم في تكوين أسلوبية التسطيح وملأ الفراغ.

ويبقى القول أن هذه الدراسة بما فيها من خبرة النقد قد استطاعت الوصول إلى خيوط متفرقة لتفسير الفراغ قبل وبعد الإسلام وهي من الدراسات القيمة خاصة أن مؤلفها قد ترك لخبرته في النقد والتأليف حيزاً هاماً في تفسير ظواهر الشعر والتشكيل الصوري عند العرب المسلمين.

3- الكسندر بابا دوبولو[1]

من الدراسات التي عالجت جمالية الرسم الإسلامي دراسة الأستاذ بابا دوبولو لقد قدم دوبولو نظرية حول الرسم في الإسلام خلاصتها أن الأحاديث النبوية التي تنهي عن تصوير الكائنـات لم تـؤد إلى تخلف التصوير التشبيهي أو سقوطه في الهامشية بل كان لها الفضل بتطويره على نحـو متفرد لا يتعـارض معها وذلك عن طريق اعتماد الفن على وسائل تقنية وأسلوبية منها تجنب خـداع النظر وعـدم استعمـال البعد الثالث ومعالجة المسحة بالظلال والضوء وافتعال عناصـر مستحيلة لـو وهمية وكذلك استعمـال الألوان بطريقة غير واقعية وتجمع الدراسة تلك الوسائل جميعا تحت ما يسميه دوبولو (بمبدأ الاستحالة) الذي يسمح للمصور المسلم أن يثبت صدق نيته في انه لا يرمي إلى التشبه بالخـالق ومحاكـاة مخلوقاتـه الحية.

ويرى أن هذه الجمالية لا تكتفي سلبياً بملائمة الفقه الإسلامي بالإعراض عن النقل الواقعي للعالم بل هي تتجاوز ذلك لتعبر بصورة ايجابية عن الروح الإسلامية[2]. وتتوصل الدراسة إلى أن الجماليـة الإسلامية قد استقت روحها من العقيدة والفكر الإسلاميين ومن صور خاص للوجود، وأن الفروض الدينية قـد أثرت فعالية في بلورة اتجاه التصوير من حيث الشكل والعلاقات بين العناصر الفنية

(1) دبولو- الكسندر بابا: جمالية الرسم الإسلامي، ترجمة وتقديم على اللواتي نشر المؤسسة عبد الكـريم عبـد اللـه تونس. نوقشت هذه الرسالة في جامع الصربون سنة 1971 وتولت نشرها مصلحة استنساخ الرسائل التابعة لجامعة ليـل سنة1972، تقع الرسالة في ستة مجلدات1959 صفحة وتحتـوي علـى881 لوحة 270 شكل بيـاني287 بـين خرائط ومنحنيات ورسوم تخطيطية وقد حصلت هذه الدراسة على تتويج من المعهد الفرنسي instituderance جائزة دانيـال بوفري سنة1972 من الأكاديمية الفرنسية للعلوم الأخلاقية والسياسية.
(2) انظر اللواتي- على: خواطر حول الوحدة الجمالية للتراث الفني الإسلامي (مجلة الفكر، تونس) 1983.

الأخرى. وبذلك بدا أن التزويق التجريدي وفن الرقش العربي قد ولد وازدهـر اثر الإقـرار بإدانـة التصوير. وإزاء هذا شعر الرسامون المسلمون بميل إلى جمالية تعتمد النفور من الفراغ، التي اعتقد المؤلـف أنها تجسيد لأفكار أرسطو وذرية ديقريطس التي اعتمدها الاشـاعرة[*] كمبـدأ يمثل القوة المتفاوتـة هذا الشعور وهي ثابتة مـن ثوابت عالة الصورة المسـتقل ودراسـة جماليتها..لذا نجد منطقاً كـاملاً ينظم المساحات الهندسية، تحكمه علاقات رياضية كبرى تترد في بادئ الأمر بين المنحنيـات والدوائر واللوالـب[2].

ورغم تأكيد الأسـتاذ بابا دوبولـو بقـوة، ضرورة الرجـوع إلى المنظومـة العقائديـة والروحيـة لفهم الفن الإسلامي، إلا أن آراؤه في الواقع مرتبـة بجملـة مـن المواقف الاستشراقية المعروفة وخاصة الإلحـاح علـى الطابع التلفيقي للمفاهيم الجمالية الإسلامية، ونفي أصالة منجزاتهـا المهمـة وإرجاعها إلى أصـول يونانيـة (اوهيلينستية)[*] عندما يعرض مجموعة التراث الإسلامي كظاهرة

(*) أطلق اسم الاشاعرة على حركة أسسها عدل أبو الحسن على بن إسماعيل بن أبي بشر الأشعر سنة 873هـ- 935م وهم حركة انشقت عن المعتزلة (علماء الكلام). يؤمنون أن الحادث يتألف من أجزاء منفصلة بعضها عن البعض ولا علاقـة لاحدها بالآخر وذهبوا إلى رأي في العلة و المعلول، وأنكروا فيه كل أطارد في الطبيعة، كـما أنكروا الحرية في الأفعـال الإنسانية.
انظر عمارة محمد: المعتزلة المشكلة.
الحرية الإنسانية – ط بغداد 1984 ص 33.
(2) انظر المصدر نفسه.
(*) الفن الهلنستي: هو الفن الذي تكون من اندماج واتحاد الفن الإغريقي مع فنون الشرق وتطور في البيئة الشرقية، وقد عرف بهذا الاسم منذ وفاة لاسكندر المقدوني سنة 323 ق.م.
انظر (زكي) محمد حسن: مدرسة بغداد في التصوير الإسلامي ط بغداد.
صدرت بمناسبة مهرجان الو اسطي 1972 ص 35.

نمت وتطورت وسط التحريم والزجر مما اضطرها إلى خلـق وسـائل وحيـل لتـتلاءم مـع المتطلبـات الدينية[1].

4- ريتشارد اتنغهاوزن [2]

يعرض هاوزن إلى فن التصوير العربي ويؤرخ له.. من خـلال المقارنـة والتحليـل بينـه وبين الفنون الإسلامية الأخرى نمت خارج البيئة العربية فيجد مخرجاً واضحاً لعناصر التشكيل عند الفنان العربي والأسس التي قام عليها والتأثيرات التي حصلت بـأجزاء واسـعة مـن أسـلوبيته. فقـد أطلـق عـلى الرسـوم العربية اسم (انجاز بغداد).

هذا الانجاز الحضاري الكبير في ميدان التصوير وفن المنمنات درسه بإمعان، شارحاً جـذور المقامـات والكتب التي نشرت وزينت بالصور، والأساليب التي اعتمدت في طريقة صنع الصور نفسها. إذ توصل إلى حقائق مهمة تشير إلى تفرد الأسلوب العربي من حيـث التكـوين فهـي تمتاز (أي الرسـوم العربيـة) بنزعـة تسطيحية وزخرفية تعاملت مع المنظور من خلال التراكب، ومثلت لنا خير تمثيل الحياة العربية في العهـد العباسي، حتى أصبحت وثائق مهمة لقراءة مفاهيم ذلك العصر.

إضافة إلى أن هذه المنمنات قد مثلت لنا حس العربي في التشكيل والبناء المعماري، الذي اعتمد عـلى موروث البيئة العربية وقوانين الإسلام. وقد زخرت هذه الدراسة بالصور والألواح التي خضعت للتحليل.

وبرغم أهمية هذا العمل فان الباحـث يشـير إلى بعض ملاحظات هنا حـول المفاهيم المسـتعملة خاصة عند الجيل الأول من المستشرقين الذين أرخو للفن العربي

(1) انظر المصدر نفسه ص50 وما بعدها.
(2) ايتنغهاوزن: فن التصوير عند العرب، ترجمة د. عيسى سلمان وسـليم طـه التكريتـي مطبعـة الأديب البغداديـة بغداد 1974.

الإسلامي، إذ لم تتعدد في اغلبها عملية جرد وتصنيف وإحصاء للتراث العيني، أملتها النظرة الغربية للعالم المرتكزة حول ذاتها من دون أن تفطن إلى دواخل العالم السحري والروحي عند العرب المسلمين، فترى أن الدراسة ميل إلى بحث التأثيرات المسيحية والهندية في المنمنمات أكثر من ميلها لقراءة هذه الصور بتجرد.

وبرغم ذلك يجد الباحث أن هذه الدراسة اقتربت من بحثه كثيراً في أنها حللت عيناتها التي تقع ضمن حدود دراسته وقد كشفت جوانب كثيرة من تكوين أسلوبية هذه الفترة وكانت خير عون لان يجد الباحث فيها قراءة متخصصة للفن العربي وحده.

5- عز الدين إسماعيل [1]

في سنة 1974 ظهرت دراسة أخرى للدكتور عز الدين إسماعيل أخذت بالتحليل دراسة الأساليب الفنية منذ نشؤ الإنسان حتى اليوم، وما يخصنا من هذه الدراسة الفصل الرابع الذي خصص للفن الإسلامي واثر للعرب في تكوينه، من حيث المكان والزمان "فالعرب قبل الإسلام لم تجمعهم دولة توحد عقيدتهم ومنهجهم في الحياة تهيئ لهم حالة من الاستقرار الذي يحتاج إليه نمو الحضارة وازدهارها... فعبدوا الشمس والقمر والكواكب لكن الشعور الديني عند العربي كان قائماً" [2] ولاعتبار أن الفن التشكيلي يقوم بالمكان، فان تنقل العربي المستمر لم يهيئ لهذا الفن أسس قيامه وتكوينه، حتى جاء الإسلام الذي ركز أولى بذور المدينة، وقامت على أساسها العمارة والمساجد والمدة. وعلى أساس ذلك نشأت الفنون التشكيلية، التي غلب عليها الطابع التجريدي" الذي لا يرجع بأي حال من الأحوال

(1) إسماعيل عز الدين: الفن والإنسان، دار العلم بيروت ط1 1974.
(2) نفس المصدر ص 83.

إلى ما ورد من أمر النهي عن التصوير بل ينبغي البحـث عـن جـذور الأسـلوب فـي العقيـدة الدينيـة ذاتها"[1].

فالتجريد هو انسب الأساليب للتعبير عن القيم الروحية، وإن القيام إمام ظاهرة التجريد يقودنا إلى اكتشاف ظاهرة اهتمام المسلم بملء كل فراغات المساحة التي يعمل فيها بـالخطوط والإشـكال والألـوان وذلك حرصا من الفنان ليملأ كل جزئية من الفراغ، وهو مظهر لدلالة روحيـة مـن أن يتغلـب علـى المكـان ومن خلال مخاطبة الروح لا لمادة أو انه إذا ترك فراغاً فانه يشعرنا ذلك الشعور الذي يثير في نفوسنا خوفاً مبهماً وعميقاً[2].

وتعزز الدراسة هذا الرأي بما يذكره علماء الانثروبولوجيا[*] من بعض المعتقدات القديمة في أن المكان الشاغر يسمح للشيطان في أن يحل فيه وبرغم أن الدراسة (مختصرة)[**] وغير موسعة فان ما جاء فيهـا لا يعد كونه أفكاراً من اجتهاد مؤلفها، والباحث لا يتفق مع هذه الدراسة في نظرتها إلى الفراغ، فلم يستحضر العربي في ذهنه مسألة الشيطان وهو يصوغ أشكاله الفنية، فإذا كان للمكان شأن صياغة الأفكار فلا يعنـي أن ترتبط كل المفاهيم الشائعة عند الفنان بفرز عناصر فنه، بل إن الإشارة إلى الشيطان هنا لا محل لها.

فالعربي المسلم الذي لم يواجه الشيطان برموز سحرية بل بالتوحيد والإيمان وصلابة الإرادة. وبـرغم ذلك فالدراسة مهمة في إيصال بعض رموز المكان والبيئة قبل الإسلام وبعـده فـي محاولـة لقراءتهـا وبلـورة مفاهيمها.

(1) نفس المصدر ص 70.

(2) نفس المصدر ص 75.

(*) الانثروبولوجيا – علم دراسة (الإنسان وإعماله) انظر (لنتون، راف): الانثرؤبولوجيا وأزمة العالم ط مؤسسة فـرانكلي للطباعة – بيروت 1967 ص 14.

(**) تم اللقاء بين الباحث والأستاذ عز الـدين إسماعيل في بغداد على هامش مهرجـان 1988 تـم اللقـاء بـين البـاحث والأستاذ عز الدين إسماعيل في بغداد على هامش مهرجان 1988.

6- ثروت عكاشة [1]

يقدم عكاشة في دراسته رحلة الفن الإسلامي منذ التأسيس واثر العوامل التي أحاطت بنشأته وصيرورته، يقدم كل ذلك في تبويب تاريخي للفن الإسلامي، ويناقش ابرز القضايا التي تثير التساؤل والجدل في تشكيل اسلب هذا الفن.

فيبدأ بنبذة تاريخية عن الفنون السابقة للإسلام وأثرها فيه ثم يعرض للصلة بين هذا الموروث من جهة والنتاج الإسلامي من جهة أخرى ويقسم الفن الآخر إلى مراحل، ويتناول كل مرحلة بالشرح والتحليل مبتدأ بمصادر هذا الفن وموضوعاته والعصور التي مر بها وعزز كل ذلك بالصور واللوحات التي اختارها لأهم الأعمال الفنية التي حصل عليها وصورت لأول مرة.

ومن خلال هذه الرحلة التاريخية يدون عكاشة أهم صفات وميزات التشكيل الصوري والفني في الأعمال العربية الإسلامية فيقول "أن النهج في التصوير الإسلامي يختلف عنه في التصوير الروماني.. فهو لا يلجأ إلى الإيهام ويغفل قواعد المنظور التي ترمز إلى العمق كما يغفل استخدام الظلال"[2] وهذه الصفات هي أساسيات التعامل مع الكتلة والفراغ وهي التي تحدد الأسلوب الذي عالج به الفنان مادته والشكل الذي صاغ به عناصره ثم يخلص المؤلف إلى تحديد السمات والنتائج الفنية بما يأتي:

أ- اعتماد الفنان العربي المسلم المنظورات المعددة وهي احتواء التفاصيل كافة ثم جمعها في غير اتساق.

(1) عكاشة، ثروت: التصوير الإسلامي الديني العربي ط المؤسسة العربية للدراسات والنشر: مطبعة فينيقيا، بيروت – لبنان 1977.

(2) المصدر نفسه ص 50.

ب- انقسام المنمنمات إلى مجموعات تصويرية مستقلة تكاد كل منها تغني بذاتها.

ج- اخذ المصور بمبدأ أن تصغير المكبر لا يبعده عن تفاصيل الأصل.

د- المجاتبة بكل ما يحتوي على المجون وعدم اهتمامه بالوجدانيات ولا شك أن الباحث قد أفاد كثيراً من هذه الدراسة.فقد وفرت للبحث سبل الاطلاع على نماذج الصور والتحليلات التي تزخر بها هذه الموسوعة، إضافة إلى أنها وثيقة مهمة تؤرخ لهذا الفن ميزاته وسبل قراءته. وقد اقتربت هذه الدراسة من البحث في كثير من جوانب خاصة في تحليل وشرح المصورات العربية الإسلامية مما أرشد الباحث آلة جوانب عديدة ساعدته على قراءة عنصر الفراغ موضوع بحثه.

7- شاخت وبوزرث [1]

ارجع الباحثان شاخت وبوزؤرث في دراستهما أصول الفنون الزخرفية والتصويرية إلى المفهوم الرمزي الخالص "حيث خلت هذه الفنون من أي معنى لمفهوم مباشر"[2] وقد عززا هذا الرأس بالقول "انه حالما يختفي رمزاً ما نهائياً فان إطاره المعمول بإتقان يستمر وهي طريقة ما يسمى عادة المعنى الباطن للرمز أو رسالته"[3] وإضافة إلى ذلك فان المشاهد المسلم قد أحس بعنصر أساسي من التناسق الداخلي على الرغم من صعوبة العثور على شواهد تتيح إصدار حكم هذا الموضوع..لكن الجاذبية الجمالية والتصميم والتكوين يلبيان حاجة نفسية. وأن

(1) شاخت بورزؤوث: تراث الإسلام ج2 ترجمة د. حسين مؤنس وإحسان صديق العمد مراجعة د. فؤاد زكريا – المجلس الوطني للثقافة والفنون والآداب الكويت 1978.
(2) المصدر السابق ص 72.
(3) المصدر نفسه ص 72.

طبيعته نعكس الجوهر الباطن " فالصورة الظاهرة إنما عملت لكي تـدرك الصورة الباطنـة كـما قـال جلال الدين الرومي [1] وهو المستوى الذي بلغته الصوفية في النظر إلى الخلق والعالم.

هذه الدراسة تقدم مضموناً رمزياً في الشكل العربي الإسلامي، وهـذا المضـمون هـو (تشـفير) دينـي وروحي ضمن أسلوبية نضجت وبرزت فناً قائماً بذاته. والباحث يعتبر هذه الدراسة مـن الدراسـات المهمـة كونها قراءة خاصة لزوايا الروح والشكل التي تقدم لمفهوم صيرورة الفراغ.

8- عفيف بهنسي [2]

يشير بهنسي إلى الروح العربية وقوتها في ملامح الفنون التشكيلية التي تعتبر المصدر الأساس في رؤيـا ومنهج هذا الفن إضافة إلى مفرداته التشكيلية.

تناولت الدراسة الحدود التاريخية للفن العربي، وتسميته التي شرح المؤلف أسبابها ودوافعها قبـل الإسلام، فتناول البيئة وظروف الحياة والتفرد في الرؤية للحياة والكون، ثم الطقوس الخاصة والتابعـة مـن هذه الروح التي أدت إلى نشوء جمالية عربية أفرزت رؤيا أساسية لتكون فن التصوير العربي الذي تبلورت صورة وجوده في الإسلام من دون أي يفقد خاصيته.

يقول "إن تحديد هوية الفن الذي ظهر على الأرض العربية ما زال محاطـاً بجـدل، ويرجـع ذلـك إلى الاعتقاد من أن هذا الفن ارتبط بمفاهيم الإسلام وأغراضه، وانه مدين إلى دولة الإسلام" [3].

(1) نفسه ص 83.
(2) بهنسي عفيف (جمالية الفن العربي) عالم المعرفة منشورات المجلس الوطني للثقافة والفنون والآداب، الكويت 1979.
(3) المصدر السابق ص 7.

ويعترض بهنسي على نسب الفن العربي إلى فنون أخرى على أن ذلك مشكلة دائمة وكان أول من تناول المشكلة "هرتزفيلد.." ويعتقد (غرابار) أن الفن الإسلامي يتخذ مفهوماً خارجاً عن الإطار الديني، إذ إن انتساب هذا الفن إلى ثقافة أو حضارة ارتبط بها أكثر السكان الذين يؤمنون بالإسلام دينا، وبهذا المعنى فان تسمية الفن الإسلامي عنده مختلفة عن تسمية الفن الاسباني أو الفن الصيني"[1] فالحديث عن الإنسان والأرض لا يؤدي بالضرورة إلى الحديث عن الأمة، ولكن الحديث عن التاريخ هو الحد الزماني والمثال المجرد للإنسان، ثم الحديث عن اللغة وهي الحد الزماني والمثال المجرد للإنسان، ثم الحديث عن اللغة وفي الحد المادي والجغرافي هما الطريق إلى القومية.

ويحدد بهنسي في تحديد اصطلاح عربي التي يطلقها على الفنون التي نشأت في المنطقة العربية مبادئ خاصة هي:

"إن الفن هو الحضارة وهو عملية إبداعية راقية تدل على مستوى في الإنسان ووسائله في مجتمع معين ضمن حدود مكانية وزمانية واضحة بخصائصها وتاريخها هو فن عربي. وان ربط هذا الفن لثوية إسلامية يعني ربطه بالدين الإسلامي ومهما حاول المؤرخون تفسير هذه الإسلامية تفسيراً قومياً، فإنهم لا يستطيعون بذلك تمييز الفوارق الحضارية التي سببها اختلاف المصادر، فالحديث عن الفن في البلاد الإسلامية ممكن دائماً عندما يضم مظاهر العمارة التي كان الإسلام هو ذروة من ذروات الثقافة والحضارة العربية[2].

ويعرج بهنسي على صورة هذا الفت الشكلية وتعامله من حيث الفراغ والمنظورة يعزو أسباب نشوء أسلوبيته إلى المنظور الروحي والمساقط التي اعتمدها يقول:

(1) المصدر نفسه ص 8.
(2) بهنسي، عفيف (جمالة الفن العربي) ص 9-10.

إذا عرفنا المنظور البصري بأنه العلم الذي يحدد رياضياً أوضاع وحجوم الهيئات المتعاقبة في البعد الثالث انطلاقاً من زاوية البصر واعتماداً على خط الأفق فان المنظور الروحي تحدده خصائص، أهمها كشف الأبعاد الروحية التي تحدد مرتسم الأشياء على السطح حيث تصبح مهمة الفنان العربي التعبير عن الرسم لذاته، لذا اعتمد العربي في منهجه نظرة خاصة هي أن الكون موجود لله وليس وجوده قائماً بالنسبة للإنسان فامتنع عن تصوير الأشياء كما هي[1].

ويضيف بهنسي إلى تعليلاته، الإسقاط الضوئي ودوره في تجسيم العمل الإسلامي، فالإسقاط هنا يجمع اتجاهين (طول/ عرض) وتحدد الكيانات ضمن هذه المساحة وهذا العالم الذي يكون السطح التصويري للفنان العربي، وهو ما يميزه في هذا النهج من اعتماده الروح الإلهية التي تنشر سلطانها وقدرتها.

ويوصد بهنسي الباب أمام التفسيرات الساذجة التي تبناها أكثر مؤرخي الفن الإسلامي.. وهو حيرة الجماليين في تحليل الهدف الذي يدفع الفنان إلى ملء الفراغ في عمله التصويري بعناصر كثيفة، حين ربطوا ذلك بالفزع من الفراغ.

لقد أشار (وونغر) و(يونغ) بأنه فزع قديم عند الشعوب البدائية وفي فنونهم ولكنه عند العرب يبدو بنزعة ملحة هي محاربة إبليس[2] والباحث يتفق مع ما ذهب إليه بهنسي ـ حول المنظور الروحي يعني رؤية أو مفهوماً، يشكل منهجاً ويحدد مساراً خاصاً للتعامل مع الفراغ من الناحية البصرية أو الفلسفية.

إن دراسة بهنسي تعد منهجاً جديداً في التأصيل لهذه المفاهيم وهي بذلك تعطي الفن العربي حقه في التفرد وتنفض عنه غبار الاندماج في فنون الأمم الأخرى، وهذه وحدها محصلة كبيرة حين عرض الباحث قضية الفراغ عند العرب وهي عامل مساعد في إيجاد مفهوم متفرد للتعامل مع الفراغ من حيث الشكل والمفهوم.

(1) انظر ص 41 وما بعدها من المصدر السابق.
(2) المصدر نفسه ص 45.

9- علي اللواتي [1]

يشير اللواتي في دراسته إلى قضيتين كانتا قد شغلتا المهتمين والدارسين لهـذا الفـن، أولاهـما التسـاؤل عن صورة الجمالية الإسلامية والأخرى الشكل التجريدي لهذا الفن.

أن تشكيل هذه الجمالية كما يقول ليس مفهوماً محدد المحتوى فالتراث الفكري للإسلام في عمومـه لم يطور خطاباً جالياً شاملاً يمكن وصفه بالنظرية، وهـو لم يـأت مـن دراسـة العمائـر الإسلامية وإحصائها وتحليل شكلها، وفق المنظور الغربي كم ذهب إليه المستشرقون.. عندما قرءوا تلك الآثار من وجهة نظرهم وحددوا بعض السمات الأساسية التي يعتقدون أنها الأساس في صـورة الجمالية الإسلامية فكثيراً مـا نجد عندهم عبارة كراهية الفراغ horreur duvide وهو النزوع في آثار الفن الإسلامي إلى شـغل المسـاحات على نطاق واسع بالعناصر الزخرفية [2].

ويرى اللواتي أن هذا المبدأ ليس في الواقع إلا مفهومـاً وصفيـاً يتصـل بالأسـلوب ولا يعـدو أن يكـون ملحوظة بصرية لا تفيد بشيء من مشروعية ذلك الأسلوب على المستوى الفلسفي الجمالي. وهـي تفضـح شعور هؤلاء المؤرخين والدارسين في مقارنتهم هذه الجمالية بالجمالية الغربية.

ثم تناقـش الدراسـة قضيـة التجـرد، إذ يعتـبر اللواتي أن الحـديث عـن التجـرد في أسـاليب الزخرفـة الإسلامية هو استعمال تعسفي، خاصة الرقش العربي بوحداته النباتية والهندسية.. يقول: "لا يخفى فقد إن لفظ تجريد لأي معنى بالنسبة إلى الحضارة العربية الإسلامية فنماذج التوريـق النبـاتي والتضفير الهندسي هي تكوينات

(1) اللواتي، علي: خواطر حول الوحدة الجمالية للتراث الفني الإسلامية مقالات في مجلة الفكر (العدد 7) شباط 1982 تونس.
(2) المصدر السابق ص 40.

معروفة العناصر ومستمدة في الأصل من التجربة الإدراكية الواقعية ومن الإدراكية الواقعية ومن تكوينات الخط العربي الحاملة للآيات القرآنية والأحاديث النبوية، فهي بالنسبة إلى المسلم بعيدة عن التجرد ما دامت تنقل إلى الحقيقة القرآنية، حقيقة الكتاب الذي يمثل في ذهن المجموعة الإسلامية الواقع الأسمى بذاته[1] على أن ذلك لا يكمن أن يقارن بالتجريد ونزعته الغربية من حيث المفهوم فكلمة" تجريد مشحونة إلى ابعد الحدود بمعان غربية عن الإسلام والبيئة الإسلامية فهي تفرض وجود تقابل أو تضاد بيت تمثيل أو نقل وصفي للعالم المرئي إلى العمل الفني من ناحية وبين وجود موضوعي مستقل لأشكال المبتدعة خارج أي ارتباط بذلك العالم"[2].

ويناقش اللواتي قضية التحريم في آراء بعض المستشرقين ثم يتصدى إلى وحدة الفن الإسلامي من حيث خاصيته الذهنية وفق مفهوم الله في الفن إذ تغلب على هذا الفن صفة القداسة من دون أن يربطها بالعقيدة نظام طقوسي قبلي للفنون: بل هي تنظيم بصفتها مظهراً من مظاهر حياة المسلمين المادية والروحية.

ويبلور اللواتي أفكاراً محددة حول نقطة المركز في الإسلام ابتداءً من الكعبة والمسجد والمحراب حتى الدوار والطواف حول المقدسات وعلاقة ذلك بالعناصر الفنية الإسلامية.

يقول "في هذا الإطار تشمل الحركة الدائرية حول الله كل الموجودات والأكوان ويمتد الحيز الروحي إلى ما لا نهاية له وينتج عن ذلك في مستوى العالم المحسوس شمول الحيز الروحي للأرض كلها، وهكذا فان أصالة الفنون الإسلامية تندمج وفق ذلك في إطار الحيز الروحي العام الذي تحدده الحركة الكونية"[3].

(1) المصدر نفسه ص 41.
(2) نفسه ص 41.
(3) اللواتي، علي: خواطر حول الجمالية للتراث الفني الإسلامي ص 46.

أن هذه الدراسة هي حصيلة المؤلف في رحلته مع النقـد والترجمـة والتـأليف في حقـل الفنـون مـما جعلها دراسة مهمة من حيث تنظيم الأفكار والرد على بعض القيم التي لصقت قسراً بهذا الفن، والباحـث يرى أن هذه الدراسة تقترب كثيراً من بحثه في معالجتها لمفهـوم الـروح والحيـز والتجريد في الفـن العربي الإسلامي ويتفق الباحث مع اللواتي في قراءته لعناصر هذا الفن في المسجد و اللـه والمادة ونظرة الحركـات الإسلامية للصورة عندما يعتبر ممارسة الصورة هي رمز عند المسلم لها علاقة (بالكيمياء الروحية) والسلوك الصوفي وتتأثر بالكونيات الإسلامية التي تجعل من الكون وجزئياته، العناصر الأساسية والمـرأة التـي يظهر من خلالها (الكثرة الواحدة) بين الوجود والخلق...بين الفراغ ومكوناته.

10- وسماء حسن [1]

هدفت دراسة وسماء حسن (التكوين وعناصره التشكيلية والجماليـة) إلى توضيـح جماليـة الرسـم العربي الإسلامي من خلال رسوم الو اسطي. وقد تفردت الدراسة بدلالة التكوين التشكيلي لهـذه الصـور والتقنية التي استخدمت في توزيع العناصر الفنية داخل الاحياز. بعـد أن أعطـت مقدمـة تاريخيـة لظهور الفن النمنمات التي زينت المقامات الأدبية في العهد العباسي.

ثم عرجت على إعطاء صورة واضحة عن تأثير الجمالية العربية في تشكيل أسلوبية الفن العربي مـن خلال مدرسة بغداد للتصوير ومصورها يحيى بن محمود الواسطي.

تألفت عينه بحثها من 99 صورة هي الصور التي رسمها الـو اسطي لمقامـات الحريـري والمحفوظـة بالمكتبة الأهلية في باريس حيث أجرت الباحثة على عيناتها

(1) وسماء. التكوين وعناصره التشكيلية والجمالية في منمنمات يحيى بن محمود الو اسطي رسـالة ماجسـتير. كليـة الفنـون الجميلة بغداد - 1986.

تقسيمات محددة وحصرت عناصر التكوين داخل هذه الإجراءات وزادتها بالمقارنة والتحليل وظهر للباحثة "أن جمالية الفن العربي الإسلامي بشكل خاص تبلورت من خلال موقف نوعي بالغ الخصوصية للإنسان العربي المسلم من الحياة أي أن الفن بالنسبة له لم يكن عملاً طقوسياً أو تعريفياً بالدين الإسلامي بل هو صيغة من التعامل بجمالية خاصة مع الحياة وبقدسية من خلال الطابع الروحي للعقيدة اختلفت عم يقدمه العالم الواقعي المحسوس"[1].

وتوصلت الباحثة من خلال مناقشتها لأعمال الواسطي وفلسفة الحياة التي جسدتها صورة من أن صور الإنسان هي رمز وإيحاء مستنبط من شكله المادي وان هذه النظرة قد شكلت مفهوماً خاصاً للتعامل مع الفراغ من خلال التكوين العام له تقول:

"إن مفهوم التجسيم عند العربي لم يدرس ويوضح بشكل صحيح، إذ امن ما يقصد به في مفهوم التصاوير التي بها ظل وفق التصور الجمالي العربي يختلف عما هو عليه في الغرب إذ يرتبط بالعقيدة والروح العربية فتتحد عناصرها الفنية وفق تصورات الإنسان العربي المسلم عن الحياة الدنيا من جهة والحياة الآخرة من جهة أخرى"[2].

أما قضية الفراغ فالباحث يود أن يجمل هنا عدة نقاط تثير التساؤل. فموضوع الخوف المترسب عند العربي (يرى الباحث) انه أمر لا بد منه. إذ كان يرتبط بالحياة الاجتماعية على اعتبار أن العربي واجه عالماً مخيفاً أفرزته البيئة وصيرته معتقدات غيبية وطوطمية وسحرية، ولكن الباحث لا يعتقد أن هذا الخوف قد تجسم في الصور الإسلامية بعد أن وضحت معالم الصورة والأسلوب لهذا الفن لا لأن المسلم قد استمر بإيمانه واغلب الطبيعة وكوارثها من خلال قوة الله وسلطانه حسب

(1) المصدر السابق 367.
(2) المصدر نفسه ص61.

بل أن الأسلوبية التي تشكل الفراغ والتكوين التشكيلي هي حصيلة بيئة وتاريخ طويل العلاقة بالجنس وتكوين شخصية هذه الأمة من جهة وبين عقيدة صوفية لا يهمها واقع الحياة وزخرفتها.

وخلاصة لكل ما تقدم يود الباحث تأكيد أن هذه الدراسات قد ذهبت إلى شقين الأول هو دراسة الواقع العربي قبل الإسلام والدراسات الأخرى بعد الإسلام. وقد أفرزت بوضوح مجمل العوامل التي أثرت في صيرورة الفن العربي الإسلامي وأشكال الاحياز والفراغات فيه من الناحيتين الشكلية والفلسفية. وهذا بحد ذاته يعتبر تمهيداً أو مدخلاً لهذا البحث يوفر له عناصر الاكتشاف والقراءة والتمحيص ويساعده على بلوغ أفضل النتائج.

الفصل الثاني

مفهومات المكان

والفراغ

الفصل الثاني

مفاهيم في الفراغ والمكان

أفردت أحوال النمو العظيمة للفن نتاجاً حضارياً كبيراً وارّخت للعصور المتعاقبة وجودها وكياناتها، لذلك فإن أحوال النمو هذه والحاصلة منذ نشوء البشر ـ حتى يومنا الحاضر قد اصطلح عليها بقانون التطور.

إن دراسة التاريخ وقانون التطور يفرز أسس التكون لمفاهيم كل شعب يعيش ضمن حقبة تاريخية محددة، عن شعب يعيش الحقبة الزمنية نفسها، وهكذا ووفق هذا السياق نشأت أحوال النمو ونشوء المفاهيم وتعاقبها.

يمكن القول إن فهم أو رؤية أية خبرة لأي شعب قد تتم بطرق متنوعة، لكن الأوجه المناسبة للحقيقة إنما تخضع لاعتبار قراءة أسس تكون هذه المفاهيم وصيرورتها ومن ثم تبدلها. لذا فإن دراسة التطور ستقود أي متتبع أو باحث إلى اكتشاف أثر هذه التبادلات والتحولات في صياغة مفاهيم جديدة تكونت نتيجة لمزيج من الاكتشافات الإنسانية، أثرت بها عوامل التواصل الحاصل للبشر والتعايش المعقد في وحدات اجتماعية، تستلزم تفاعلاً مستمراً بين الشعوب من جهة وإفراد الوحدة أو المجموعة من جهة أخرى لاعتبار "أن الحياة لمجرد العيش لا معنى لها، ولعل من المعقول أن نملك إدراكاً وحدساً مباشراً للحياة، ولكن لا يمكن إدراك معنى الحياة والإفصاح عنه إلا بلغه من نوع ما، وما هذا التعبير أو التواصل إلا جزء من عملية الحياة نفسها"[1].

(1) نوبر / ناثان: حوار الرؤية ص 45.

إن دراسة تواصل المفاهيم إذن تتطلب أيضا دراسة تفردها النسبي والكلي لاعتبار أن العصور المختلفة لم تنشأ من عدم بل هي امتداد يحكمه قانون التطور وتبادل الخبرة، وقد يحدث أن تشاع بعض المفاهيم لشعوب لا تتصل بأخرى اتصالاً عضوياً لكنها تتصل بالعقل والحس الإنسانيين وهنا يشير هاوزر "ان الأحداث التاريخية في ميدان الثقافة وثيقة الصلة بعضها ببعض على الرغم من تعذر إقامة رابطة عليها فيما بينها أو قد يفترقان على خلاف ذلك إلى كل علاقة باطنية على الرغم من أن ليس ثمة شك في وجود رابطة عليه بينها"[1].

بيد أن المشكلة الأساسية في دراسة التاريخ والتطور الاجتماعي ليست معرفة الفوارق في المفاهيم من حيث المكان والجغرافية والتاريخ والعادات، إنما في معرفة أسس تكون هذه المفاهيم، الأمر الذي سيقودنا إلى تفحص تفردها وانعكاس كل ذلك على صياغة النتاج الحضاري بما فيه الفن، إن انعكاس هذه المفاهيم الاجتماعية والسياسية والدينية سيؤثر حتماً في صياغة نظم وقوانين فنية، تخدم هذه المفاهيم وتعكسها.

ولو سلمنا أن باستطاعتنا هضم وتفسير الثروات فسيكون إدراكنا أكثر لطبيعة المفاهيم وتطورها عند امة أو جماعة بما في ذلك علاقتها بالمحيط الاجتماعي، ولعلنا نستطيع بهذه المعرفة أن نعالج بفعالية مسألة التفرد في المفهوم من حيث زمانه ومكانه وتأثره التاريخي.

وعلى سبيل المثال فان القول "بأن الفن يعبر عن عصره يدل ضمناً على أنواع الفن التي تنتج إذ ذاك تسببها أو تؤثر فيها إلى حد كبير عوامل وظروف اختص بها ذلك العصر، كما يدل ضمناً، ونتيجة لهذا على أن هناك انسجاماً أساسياً واتساقاً بين الفن وغيره من المظاهر الثقافية لذلك الزمان والمكان"[2].

(1) هاوز، ارنولد: التاريخ الاجتماعي للفن ص ص 277.

(2) مونرو، توماس: التطور في الفنون ح3 ص 521.

فهل يستطيع المرء إيجاد (روح العصر) ومفاهيمه، وبأي معنى تجريبي أو طبيعي يحاول صياغة مفاهيم عصر ما أو جماعة ما؟ وهل يمكن التسليم بأن العصور إنما هي حقب منفصلة أو هي مراحل كلية؟

أن دراسة العوامل النفسانية أو الروحانية هي الأقوى في تحليل البيئة الاجتماعية وإفرازاتها لعصر معين ومكان معين وهي دليلنا إلى استشراف بروز المفاهيم أو تجددها أو نسخها أو أثرها.

لقد تطورت الفنون بوصفها أجزاء متكاملة لتطور الإنسان الاجتماعي والثقافي ونمت بفضل عمليات طبيعية بين قوى التعاون والاتصال والفكر والتعلم، وكانت لقدرة الإنسان على الاكتساب أهمية خاصة في تكييف البيئة تكييفاً فعالاً وفق رغباته وتخيلاته.

وإذا سلمنا بأن الفنون هبات خارقة تتصف بالإعجاز فلا بد أن نسلم بأنها "نمت من طرائق ومفاهيم التكييف الاجتماعي ومما تتسم به الوسائل والغايات من دهاء وحذق وتعقيد"[1].

وعلى هذا "فان الفنان باندماجه في عصره يدرك ويتجاوب بطريقة تتحكم بها إلى حد ما التقاليد والأنساق الخاصة بمحيطه الثقافي"[2]. وهو من دون شك ومن جانب آخر" كان جزءاً من تقاليد وجدت قبل أن يخرج هو إلى الحياة واستمرت جوهرياً من دون تغيير مئات السنين بعده"[3]... وبهذا المعنى نجد أن الفن نتاج حي للمفاهيم والأفكار والثقافات والفنان يشارك في صنع هذه المفاهيم أو نسخها، وينبغي

(1) مونرو، توماس: التطور في الفنون ج 1ص 16.
(2) نوبر، ناثان: حوار الرؤية ص 45.
(3) المصدر السابق ص 45- 55.

أن نأخذ هنا ملاحظة هيجو" من أن البشر يصنعون تاريخهم وأن بمقدورهم أن يعرفوا ما صنعوه[1] .

إن دراسة المجتمع والبيئة والاتصال الثقافي والحضري ستساعدنا كثيراً على تفسير المناخ الذي نشـأت فيه المفاهيم الحضارية في فروعها كافـة، فالأفكـار لا يمكـن أن تفهم بجديـة مـن دون أن تـدرس قوتها ومصدرها وتأثيراتها "لأن الفن المتلازم مع الإنسان ويتغير بتغير العصور"[2] .

والحق أن نشأة المفاهيم لا يمكن استيعابها مـن دون دراسـة التـاريخ وفلسـفة المكـان (الجغرافيـة) فضلاً عن عوامل الجنس والوراثة، ولكن تداخل الموضوعات هنا قـد يـذهب بالبحـث إلى مسـارات عـدة تصبغه بالتشتت، وعلى ذلك فان دراسة البيئة تسهل علينا الفرز وعدم التداخل بـين عنـاصر كثـيرة بعضها ينتمي إلى التكوين الإنساني وبعضها ينتمي إلى التكوينات الطبيعية.

ولنبدأ بالافتراض القائل (أن الإنسان نتاج بيئته)[3] . أن هذا الافتراض يحدد كيان المفـاهيم وتوجههـا فالمفاهيم إنما هي منهج موضوعي يتكون في عصر معين وهو يستقي الخطى لمفاهيم سابقة عليه، وعلى ذلك تصبح المفاهيم إشارات تسير الحياة في معانيها ونتاجها.

ولان الفن ظاهرة حضارية تتصل بالمفاهيم الزمانية والمكانية الموروثة منها والمتكسبة فان تجربـة الفنان إنما تستمد من البيئة "الفكري والبصري" بطريقـة تتجـاوب مـع مفـاهيم عصره وبيئتـه. وللأسـباب الطبيعية هنا تأثير مدهش في النهضة

(1) سعيد، أدور: الاستشراف ص 40.

(2) هويغ، رينيه: الفن تأويله وسبيله ص 14.

S.F Markham: climate and the energy of nations-oxford-univ press – 1947 (3).

الكبيرة للآداب والفنون، ولها تأثير قوي في الدماغ وأجزاء الجسم البشري وبنائه، البيئة بهذا المعنـى تكيف أسلوب الإنسان كما تكيف بنيته العضوية[1].

وعلى هذا الأساس فان البيئة العربية في عصورها المختلفة قد أفرزت مفاهيم وقيماً إنسـانية خاصـة ونمت على أرضها معتقدات وعادات أثرت في نتاجها الفني والأدبي.

ومن هذه المفاهيم مفهوم (الفراغ) موضوع البحث، إلا أن دراسة مفهوم الفراغ عند العـرب يسـتند على نحو أو آخر إلى علاقته بالبيئة، غير أن الموضع قد يثير مشكلات وتفريعات عديدة ينبغي للباحـث أن يغطيها وهو أمر غير ممكن أو يكون حذراً في علوم يهملها. لان ذلك سيخل بشروط البحث، ويجعله قاصراً عن استيعاب الموضوع، وسيجد نفسه مضطراً في بعض الحالات لمواجهة منهج يعد بعيداً عن مسار البحـث، حيث يقتضي ذلك، مع التأكيد بأن البحث لا يؤرخ للفن العربي الإسلامي إلا بقدر ما يخـدم إيصـال مفهـوم أو نظرة تحتاج إلى ذلك، ليصبح دائرة تحتوي على كل الأغراض المهمة في استقراء الموضـوع. وتعد دراسـة مفاهيم الزمان والمكان هنا دراسة شاملة مدخلاً مهماً في اكتشاف العوامل التي أثرت في النظرة العربية ثم العربية المسلمة إلى الفراغ. "باعتبار أن الزمان والمكان فكرتان متعانقتان أبداً، ويعبر عن عنصر التفاعل مـا بينهما "بالحدث" وإذا جمع بينهما في تصور واحد تولد مـنهما مفهوم جديد يطلـق عليـه اسـم "الزمان-المكان"[2].

"وتتشكل هذه الثنائية المتصلة والممتزجة عاملاً مهماً في دراسة أية ظاهرة لا تحدث في المكان وحده بل تحدث في الزمان والمكان معاً"[3].

(1) انظر- إسماعيل، عز الدين: الأسس الجمالية في النقد العربي ص 261-263.
(2) صليبا، جميل: المعجم الفلسفي 413/2.
(3) المصدر السابق وانظر بدوي، عبد الرحمن: موسوعة الفلسفة 463/2 وغربال، محمد شفيق: الموسوعة العربية الميسرة 928/1.

ودراسة الفراغ مفهوماً لا تنفصـل عـن ذلـك لان "الـزمن في الأدب - الـزمن الإنسـاني- والبحـث عـن معناها لا يحصل إلا ضمن نطاق عالم الخبرة"[1].

"ويشكل المكان في الأدب الأرضية الفكرية والاجتماعية التي يحدد فيها مسار الشخوص ويرتكز فيها وقوع الأحداث ضمن زمن داخلي، نفسي يخضع لواقع التجربة في العمل الفنـي"[2]. وبـذلك تحـدد خاصـة المكان "بالأفكار المنبثقة عنه، بالصور المتولدة فيه، وبالتاريخ الذي نشأ عبره"[3].

لقد حاولت الدراسات النقدية الحديثة استخدام مستويات مختلفة من المكان منها الموقع، المكان، الفراغ، البقعة، للتعبير عن المكان المحدد لوقوع الحدث[4]. ولان الأحداث تقع في إطار من الزمان والمكان، فإنها قابلة لا تكون مفاهيم غاية في الخصوصية. "لأن استيعاب مرحلة أي عصـر تاريخـاً واجتماعيـاً يفتح آفاق واسعة لفهم عناصر العمل الفنـي ويقـود إلى فـك رمـوزه وتحليـل سـماته ومظاهـره والوقـوف عنـد دلالاته وقيمه الفنية والجمالية"[5].

فالرؤية والمفاهيم العربية للمكان والزمان تحددها مناهج الحياة العربية عـلى ارض خاصـة وزمـان خاص. إذ أن عوالم العرب وتمثلهم لقيم الخير والشر تحددها دراسة الزمان والمكان – المكان مـن حيث رموزه ومكوناته، والزمان من حيث فنونه التي استحوذ الشعر على مساحتها الكبيرة عنـدهم. وعـلى ذلـك فان المنافذ الحقيقية التي تقود إلى فهم المكان ستكون في البيئـة العربيـة قبـل الإسلام التـي تحيط بـأكثر عوامل التجريد فيها أو بجوها الخاص لأن المكان يستمد موضوعيته عادة من

(1) انظر أرسطو: فن الشعر، المقدمة ص 20،22،72.
(2) مطلك، حيدر لازم: المكان في الشعر العربي قبل الإسلام ص 17 .
(3) قاسم، سيرا احمد: بناء الرواية ص 76.
(4) المصدر السابق.
(5) مطلك/ حيدر لازم: المكان في الشعر العربي قبل الإسلام ص 19.

طبيعة الإقليم الجغرافي، ويتشكل في الذهن على نحو تجريدي أو واقعي بواسطة اللغة"(1).

لقد عاش العرب في حقبـة تاريخيـة وفي بيئـة جغرافيـة محـددة، مـن حيـث الطبيعـة الطبوغرافيـة والأحوال المناخية والعناصر الإحيائية النباتية والحيوانية في مجتمع معين ذي أوضاع مادية وثقافية معينـة، ومن العبث عدم ربط أي دراسة فنية ربطاً وثيقاً بهذه الأحوال والأوضاع والعناصر والظروف. فالمجتمع العربي عاش عصوراً متميزة، وتكونت روحانيتـه الخاصـة ومفاهيمـه، ونمـت أسـاطيره ومعتقداتـه الدينيـة وامتدت تأثيراتها قوية ومتعاقبة أثرت في مجمل إنتاجه الحضاري على الـرغم مـن تبـدل الظـروف وتحـول المفاهيم عبر مراحله التاريخية وعليه، كانت نظرة العربي في مجملها تمس الأشياء مساً مباشراً (حسـياً) يهـز الوجدان وهذه النظرية الجمالية للوجود هـي التـي ميـزت ثقافـة الشرق في الأسفار الدينيـة وفي الكتـب المنزلة التي أراد الـلـه أن يوحي بها في بلاد الشرق"(2).

وقد انبثقت من هذه الأسفار والكتب الدينية من مفاهيم المجتمـع العربي قبـل الإسلام عـن الفـن والدنيا والآخرة والآلهة، لان الدين آنذاك كان خبرة ذاتيـة لا صيغة نظريـة - يستمد العربي مـن وجدانـه وروحانيته الخاصة طريقة الاختيار الدينية التي كانت في الغالب صوفية ينظر بها إلى الأشياء ويدرك مـن خلالها الوحدة التي تشمل الكون على اختلاف ظواهره، وتعدد كائناته.

كان للعقل والحواس معاً شأن في أن تجزئ الأشياء وتجرد العناصر بحيث تجعل مـن كـل عنصرـ حقيقة قائمة وحدها وان الحدس عند العربي هو الوسيلة إلى إدراك الوحدة في الشيء الواحد هذه الوحـدة الضاربة، في صميم الحقيقة الكونية على الرغم مما يبـدو للحـواس الظـاهرة وللعقـل التحليلي مـن تبـاين واختلاف ومن

(1) المصدر السابق ص 21.
(2) محمود، زكي نجيب: الشرق الفنان ص 23.

تجزئة وتعدد وهذا سر تفرد العربي ونظرته للتآلف بين الموجودات بنظرة كلية وشمولية[1] .

أن مبدأ الوحدانية هذا - المبدأ الكلي- يتلاقى مع مبدأ الكونية في الفكر العربي "أي أن الإنسان ليس أكثر من جزء مغفل في رحاب الكون"[2] وهو مع ذلك يحمل في أعماقه معاني المطلق يقول محيي الدين بن عربي:

| وفيــــك انطـــوى العـــالم الأكـــبر | وتحسـب انــك جـرم صـغير |

إن التأمل الذاتي عند العربي هو فعل وجداني محض لا يقيم وزناً للجزئيات ولا يتابع نظاماً رياضياً علمياً بحتاً في الوصول إلى الحقائق، والتأمل الذاتي يلتقي بالحدس الخارجي، لـذلك فان النظـرة إلى العـالم الخارجي تتركب من اختلاط الجزئي والكلي، ولهذا فان الفن العربي قائم على معنى فكرة الحـدس، إذ عـن طريقه يمكن إدراك الجوهر ببصيرة ثاقبة، والمعرفة الحدسية، ذات امتداد مخروطي تـزداد اتسـاعاً كلـما ازدادت عمقاً[3]، ومن اجل توضيح هذه النظرة التي ميزت العربي في نظرته إلى الكـون نعـود إلى فكـرتي الزمان والمكان، المكان من حيث امتداده والزمان مـن حيـث تاريخـه، "فالعرب عاشـوا في رقعـة جغرافيـة متميزة من حيث المكان وكانت طبيعة الجزيرة العربية القاسية توحي بذلك"[4] .

(1) المصدر السابق ص 59 وانظر بهنسي، عفيف: جمالية الفن العربي ص 68،69،70.
(2) المصدر نفسه ص 67.
(3) نفسه.
(4) انظر الهمداني: طبيعة الجزيرة العربية – صفة جزيرة العرب ص 80.
وانظر القزويني: آثار البلاد وأخبار العباد، الإقليمين الأول والثاني.
وانظر علي جواد: المفصل في تاريخ العرب قبل الإسلام 140-186.

أما الامتداد المستوي للأرض فانه لا شك قد اثر تأثيراً بالغاً في أن يجعل الإنسان العربي يحاول الولوج إلى العالم من ثقب حسي للوصول إلى الحقيقة، إذ "كان شعورهم بالزمان والمكان نمطاً من النضج الفكري والقدرة على التأمل"[1].

"فكان العرب ينظرون إلى الحياة من خلال الطبيعة والأنواء ويسمون أشياءهم تبعاً لهذه النظرة"[2] على الرغم مما يصطلح عليهم بالجاهلية، فالجاهلية مفهوماً ينصرف إلى الزمن الذي عاشته العرب منذ العصور القديمة حتى البعثة النبوية[3]، وقد وردت مادة جهل في القران الكريم بمعانيها الدلالية والاصطلاحية مما يفيد أن الجاهلية منصرفة إلى الجهل بالإسلام[4] وليس ثمة ما يسوغ انصراف مجتمع الجاهلية إلى توحش العرب وجهلهم بعلوم زمانهم[5]. فقد عرفت العرب علوم التواريخ والأديان والأنساب والأنواء[6] وتمسكت بقيم خلقية عليا حتى أن بعض أصحاب الرسول صلى الله عليه وسلم كانوا يقولون في مجالسهم بأخبار الجاهلية، لقد قال بعضهم "وددت أن لنا مع إسلامنا كرم خلق أبنائنا في الجاهلية"[7].

فلقد واجه العربي جدب الصحراء بسخاء النفس وتقلبات المناخ بثبوته على قيمه العليا[8]، فالعرب أمة خير[9] فلا يمكن اعتبار العربي بدائياً وفي ربوعه نشأت

(1) بريل ليفي: العقلية البدائية. وفر يرز، جيمس: الغصن الذهبي ص 234 وما بعدها.
(2) ابن قتيبة: الأنواء ص 2.
(3) حتي، فيليب: تاريخ العرب المطول 17/1.
(4) عبد الباقي، محمد فؤاد: المعجم المفهرس لألفاظ القران الكريم ص 184.
(5) ابن قتيبة: الأنواء ص 2.
(6) الشهرستاني: الملل والنحل 238/2-241.
(7) ابن عبد ربه: العقد الفريد 2/6.
(8) سيدو: تاريخ العرب العام ص 26.
(9) إشارة إلى قوله تعالى: (كنتم خير امة اخرجت للناس) آل عمران 110.

الديانات السماوية والحضارات[1] إن هذا الاستطراد العرضي للباحث يؤكد حقيقة نشوء المفاهيم والنظرة إلى الحياة في المجتمع العربي قبل الإسلام التي منها سيتوصل البحث إلى خلاصة مفهوم الفراغ آنذاك ثم انعكاس هذا المفهوم على الطرائق والنظم الفنية..

"لقد نشأت مفاهيم العرب قبل الإسلام من مجموعة عوامل في مقدمتها أن العرب عاشوا تحت تأثير المظلة الأسطورية الآرية فعبدوا مظاهر الطبيعة الصحراوية في مجملها، والديانات الطوطمية كعبادة الأحجار والأشجار إضافة إلى الانحراف اللامتناهي في عبادة الجن وعوالمهم والعفاريت وهي الكائنات التي لا تكف الإضرار بالإنسان والجنس البشري[2].

إن هذه النظرة هي ما أملت ما الخوف والرعب من الفراغ على العربي حيث الإحساس بالوحشة وخلو الرفيق وسيطرة الأوهام.... وهذا ما سنتطرق إليه تفصيلاً في ما يأتي: "لقد كانت عبادة الأحجار تتواتر عنها بالطبع الأصنام التي لا تعدو كتلا بدائية ضخمة لأحجار سوداء - الحجر الأسود - للالهات منى أو مناة - ثم اللات التي دعاها هردوت بـ(اليلات) آلهة مدينة الطائف، وكما يذكر عالم الأساطير العربية السامية من إن العرب عرفوا تعدد الآلهة والأرباب التي أحصى منها خمسون آلها بأسمائها وسماتها" بقوله:

(1) حتي، فيليب: تاريخ العرب ص 29. وانظر سوسه، احمد: حضارة العرب ومراحل تطورها عبر التاريخ ص 69.
(2) موسوعة الفلكلور والأساطير العربية ص 45.

إن عالم الأصنام[1] والتعبد القبلي والتمثيل للآلهة، اقترن بحكايات الجن والعفاريت، والجن مخلوقات سمو بذلك لاجتنابهم من الأبصار فهم يرون ولا يرون، وفي القرآن الكريم إشارة إلى أن طائفة من العرب كانت تزعم بأن الجن بنات الله، ﴿ وجعلوا بينه وبين الجنة نسبا ﴾[2]. كما زعمت قبيلة جرهم بأن أبا جرهم كان جنياً وأمه إنسية[3] أما ديار الجن فهي الخرائب والمغارات الموحشة، وقد تسكن الأراضي التي يكثر فيها الشجر مثل وبار[4] ويأتي الاعتقاد بوجود الجن جزءاً من المعتقدات السائدة للعصر انعكس بشكل وآخر على حياتهم الأدبية والفكرية، فتحدثوا عن شياطين الشعراء[5] وبلغ تأثير الجن في نفوسهم إلى حد العبادة[6]. وقد ذكر الهمداني مواضع الجن المضروب بها المثل" جنة عبقر"[7] قال امرؤ القيس:

(1) عبد. عرب الجنوب الآلهة الشمسية، وأهمها اطهار وزوجته إنكارية و(هويز) و(الماكوت) والأخير سين وهو الآلهة القمرية عند عرب الشمال- السعودية اليوم- وانتشرت كذلك عبادة اللات النجمة(فينوس) (نجمة الصبح) التي ما تزال مأثوراتها تتوارد على الشفاه في مجتمعنا العربي من حيث الاحتفاظ بالجنس والعاطفة. إضافة إلى الآلهة عزى ورحام وشيع القوم الذي عرف بالإله الذي لم يحتس الخمر قط وذكر بالقرآن الكريم، ومن هذه الآلهة بنات الله الثلاث اللات والعزى ومناة ويغوث اله الغوث وعبد في جنوب اليمن وكانت عوزي هي الآلهة الأم لقبيلة قريش وتقدم لها التضحيات البشرية كما يتضح ذلك في المأثورات الشعرية لشعراء العصر الجاهلي. راجع موسوعة الفلكلور والأساطير العربية، وكتاب الأصنام ص 6-9، والوسائل إلى مسار الأوائل ص 145، وكتاب الملل والنحل 333/2.
(2) الصافات: 158، انظر تفسير الطبري للآية 66/23.
(3) الجاحظ: الحيوان 113/1.
(4) المسعودي: مروج الذهب 142/2, وانظر القز ويني: آثار البلاد وأخبار العباد 86،48،63.
(5) الثعالبي: ثمار القلوب ص 85، وانظر القريشي: جمهرة أشعار العرب ص 40-49.
(6) إشارة إلى الآية الكريمة ﴿ بَلْ كَانُوا يَعْبُدُونَ ٱلْجِنَّ أَكْثَرُهُم بِهِم مُّؤْمِنُونَ ﴾ سبأ: 41.

وقوله تعالى ﴿ وَجَعَلُوا لِلَّهِ شُرَكَاءَ ٱلْجِنَّ ﴾ الأنعام: 100.

(7) موضع في البادية غير محدد، كثير الجن (البكري: معجم ما استعجم 917/3، الحموي، معجم البلدان، 79/4-80، وعبد النور، جبور: المعجم الأدبي ص 170).

كــان صــليل المــرء حــين تطــيره صــليل زبــوق ينتقــدون بعبقــرا[1]

ويقول لبيد في الجن البدى:

غُلــب تشــذَّر بالــذُّهُول كأنَّهــا جــنَّ البــدِّي رواسـيا أقـدامُها[2]

وفي تعليل ما يتخيله الإعراب من عزيف الجنان، قال الجاحظ " أصل هذا الأمر وابتداؤه، أن القوم لما نزلوا بلاد الوحش، عملت فيهم الوحشة، ومن انفرد وطال مقامه في البلاد والخلاء والبعد من الإنس استوحش"[3]، وقد أدرك الجاحظ هذه الحقيقة فأشار بقوله "إذا استوحش الإنسان تمثل له الشيء الصغير في صورة الكبير وارتاب وتفرق ذهنه وانتفضت أخلاطه، فرأى ما لا يرى، وسمع ما لم يسمع وتوهم عن الشيء اليسير الحقير عظيم جليل"[4]، أما الخوف من هذه العوالم فنجد لها صدى واضحاً في شعر زهير:

"وبلــدة لا تــرام خائفــة زوراء مغــبرة جوانبهــا

تسمــع للجــن عــازفين بهــا تضج مـن رهبـة ثعالبهـا

يصعـد مـن خوفهـا الفـؤاد و لا يرقـد بعـض الرقـاد صـاحبها

ويقول الأعشى:

"وبلــدة يرهــب الجــواب دلجتهـا حتــى تـراه عليهـا يبتغـي الشيمـا

لا يسمـع المـرء فيهـا مـا يؤنسـه بالليـل ألا نئيـم البـوم والضـوى

ويأتي الخوف عند عبيد بن الأبرص من كائنات أخرى مرئية:

(1) ديوانه 64، وانظر شرح ديوان زهير 103.
(2) شرح الديوان 317.
(3) الجاحظ: الحيوان 250-251/6.
(4) المصدر نفسه.

وخـرق تصيـح الهـام فيـه مـع الصـدى مخـوف إذا مـا جنـه الليـل مرهـوب

ومن هذه النصوص يتضح أن الجن قد اختاروا الصحارى والطرق والفيافي البعيدة والبلاد المخوفة، وسفوح الجبال، وموارد المياه، وقد كشف الشعر أيضاً حساً دقيقاً بهذه الوحدات الصحراوية المسموعة وأصوات الفلوات وأصوات أصدائها، التي تتجاوب فيها أصداء مخاوف الليل، وذهبوا مع الأوهام في تصوير مصادرها فاعتقدوا أنها من الجن تارة ومن غير الجن تارة أخرى[1]، وقد قسم العرب أصناف الجن والغول والسعلاة، فكان إبليس شيخ الشياطين وعلى رأس الملائكة الذي أرسلهم اللـه إلى محاربة الجن في الأرض قبل آدم[2]. ويرى القزويني أن إبليس كان في الأرض صغيرا حينما هبطت جند الملائكة وشتت الجن وأسرت منهم الكثير وكان هو نفسه بين الأسرى إذ نشأ مع الملائكة حتى سادهم .. إلى أن كانت قصة العصيان ﴿ وإذ قلنا للملائكة اسجدوا لآدم فسجدوا إلا إبليس أبى واستكبر وكان من الكافرين ﴾[3]. كان

إبليس في حياة العرب رمزاً لفتنة البشر يتخذ مكانه على عرش الماء ومن هناك يرسل الشياطين لفتنتهم[4]. أن هذه الرموز الشيطانية إضافة إلى السعالي ومسميات أخرى اوحت للعربي في الخلاء – الفراغ - عالماً سحرياً مخيفاً وحددت اطر مفاهيمه. لقد كان في خوف دائم من الفراغ المليء بالجن "كانت العرب إذا سار احدهم في تيه من الأرض وخاف الجن يقول رافعاً

(1) القيسي، نوري حمودي: الطبيعة في الشعر الجاهلي ص 242.
(2) الطبري: تفسير ج 153/1.
(3) البقرة: 34.
(4) الحوت: محمد سليم: الميثولوجيا عند العرب ص 220.

صوته: إنا مستجير بسيد هذا الوادي"[1] (وقد أشار القرآن الكريم إلى ذلك كان رجال من الإنس يعوذون برجال من الجن فزادوهم رهقا) [2].

وهكذا نرى أن مفهوم الفراغ الروحي عند العرب كان نابعاً من هذا التخيل الجامح والمتوتر والمشدود، من معتقدات غيبية وخرافية كثيرة أملتها عليهم البيئة من حيث طبيعة المكان والزمان على الرغم مما للمكان من قيمة تاريخية عند العرب من حيث الارتباط بالأرض والتشبث بها خوفاً من القحط والحرب والشعور بالوحدة.

"لقد كانت الأرض في مقدمة كل المسائل الخطرة التي استفزت مخيلة الشعراء، إذ تكمن الرغبة في السيادة عليها بوصفها جزءاً من متطلبات الوطن المكاني، وفي واقع بيئي فرض في أحيان كثيرة عليهم التفرق، الانتشار على أرض الجزيرة ثم اختيار ما شاء لهم من الأماكن في ذلك الوطن الكبير"[3].

والصحراء...هذا الامتداد اللانهائي في المكان، شكلت في وعي العربي، الفردوس الماثل العرب في حلمه، وهي المكان الملهم بوصفها بنية شعورية في العقل العربي في مرحلة لم يكن لهم في ذلك العالم مكان غيرها مثلما أشار ابن طباطبا: "هم أهل وبر، صحونهم البوادي، وسقوفهم السماء" [4]، لذا "استحضر ـ الشعراء العرب في أذهانهم كل مستويات المكان من خلال الصحراء التي استوعبت بدورها فضاء الشعر، ليس بالأبعاد الذهنية المجردة التي يحكمها الخيال حسب، بل بالعناصر المكانية، بالقدر الذي يمكن الشاعر من محاكاة حركة الرمال التي بدورها تشكل التكوينات الصحراوية الممتدة أمامه إلى ما نهاية حيث الآل الذي لا يتبدد إلا

(1) الاصبهاني: محاضرات الأدباء ج2 ص28.
(2) الجن: 6.
(3) البكري: معجم ما استعجم 17/1 -90.
(4) مطلك، حيدر لازم: المكان في الشعر العربي قبل الإسلام ص40.

بأفول الشمس وإيقاع الريح وشآبيب المطر"[1]، فتبدو هنا مسميات الأشياء المرسومة على لوحة الصحراء نغما ذائبا في ذات الشاعر، حيث اللوحة التي تمس جميع أجزائها ذات الشعر بالوصف أو التشبيه" فالسماء والحزن وسقط اللوى والرهو والصحرة وغيرها هي محطات من صحراء العرب التي يلتقي بها الحدس والتجربة ودلالات المواقع وفي ظلها يتحرك الإنسان وينفعل"[2].

أن هذه المحطات تشكل مكانا بالفراغ المخيف الذي يغلف الصحراء، يقول زهير:

| إلا المشيــع ذو الفـــؤاد الهـــادي [3] | وتنوفـــة عميـــاء لا يجتازهـــا |

وثمة عناصر حسية أخرى كونت مجاهل أرضية مخيفة، تلك هي الطرق الصعبة التي تشكل مضامينها حلقة مهمة من حلقات الحياة في رحلة العربي الصعبة والطويلة على ناقته ليقطع مجاهل الصحراء وفضاءها الموحش، يقول لبيد:

| فـــما يحس بـــه عـــين ولا اثـــر"[4] | "واقطع الخرق قـد بـادت معالمـه |

يقول زهير[5]:

| إذا أورد المجهولــــة القـــوم اصـــدرا | "وخــرق يعــج العــود أن يســتبينه |
| قيامـــا يقطعـــن الصريـــف المفتـــرا" | تـــرى بحفافيــه الرزايـــا ومتنـــه |

أن الصحراء بهذا المعنى هي الامتداد الطبيعي لكل حضارة سادت على ارض الجزيرة وهي الجذر الحقيقي للاماكن الإنسانية التي ألفها العرب في باديتهم ومدنهم، أنها بلا شك عالم لا حدود له. أضفى على بناء المفاهيم المكانية بطابع

(1) ابن طباطبا: عيار الشعر ص 10.
(2) القيسي، نوري حمودي: الشعر والتاريخ ص 33.
(3) ديوان زهير: ص65.
(4) ديوانه 66، وانظر ص 235،101،95.
(5) ديوانه ص 261- 262.

خيالي وكونت عوالم نظرية في هامش الحياة العربية مليئة بالخوف والوحشة الصحراوية، لكن مقابل ذلك نرى في قلب هذه العوالم محطات جغرافية تحيط بالإنسان العربي، مهما حاول تجاوزها" لذا فان المنازل (البيوت) تتحول إلى دلالات نفسية تأخذ أبعادها وما يحيط بها مكللة بشحنات عاطفية دافعة ، حتى اختلطت الأرض والمنازل [1]"ترتسم من خلال الأشكال الإنسانية التي أراد الشاعر أن يعبر عنها" بمفاهيم الحب والمرأة والقدسية ... أنها ظاهرة تثير "التأمل عند عبيد بن الأبرص في قصيدته، إذ يتتبع منازل حبيبته فاستقصاها في ستة أبيات حتى بلغت أربعة عشر موضعاً مختلفاً من تكوينات الأرض مما يؤكد سعة وشمولية دلالة المنزل "المكان" في [2]"وغطت مواطن كثيرة بين ديار أسد وطي وبني عامر" ذهنه موضوعياً واجتماعياً ليصبح عند ذلك خارطة يؤثر فيها حمى القوم وسيادة أمر القبيلة على ارض ما قيم الأرض والبيوت والديار وتاريخية مجتمع بأكمله...

أن هذه الأماكن تعني قبل كل شيء نشؤء المكان، أو نشؤء دلالاته في الأقل، فالامتلاء يعني أن الفراغ عند العرب يشكل حداً فاصلاً بين المكان الممتلئ وبين المكان الموحش، وهي لا شك توصلنا إلى حقيقة أن من نشوء المكان والامتلاء نشأ الفراغ، وأن قيمة معالجته أو التعامل معه تبقى نسبية إلى حد ما ترتبط بعالم البيئة والجنس والوراثة وهي لا شك تؤكد منهجاً متفرداً لشعب ما يعيش في حقبة زمنية معينة. لقد أعطتنا البيئة الطبيعية تفسيرات لظواهر عامة عند العربي إلاّ أن ظاهرة التكرار جديرة بالاستقصاء "فالصحراء موسيقى ذات نغمة واحدة متكررة، موسيقى عابسة وقوية... وهي توقع في النفس صوتاً خاصاً" [3].

(1) القيسي، نوري حمودي: الشعر والتاريخ ص 21.
(2) مطلك، حيدر لازم: المكان في الشعر العربي قبل الإسلام ص 75.
(3) إسماعيل، عز الدين: الأسس الجمالية في النقد ص 366 وما بعدها.

إضافة إلى أن الصحراء بامتدادها اللانهائي تفسر الشعور اللامحدود والامتـداد الكبير الـذي يـوحي للفنان أو الشاعر بصورة مجسمة (مجهولة) عن عالم آخر يتردد العربي كثيراً في ولوجه والخوض فيه، فينظر إلى التفاصيل المكانية البسيطة في الصحراء نظرة المتفحص، وتـأتي عنـد ذاك الـنغمات الشعرية والأدبيـة متنوعة وسريعة وذات إيقاع خاص.

إننا نستطيع في ضوء خاصية الصحراء هـذه أن نتبين نشـأة الوحدة في العمـل الفنـي، البسيطة والمعقدة والمتشابكة العناصر... لأن الوحدة وتلاحمها ترتبط بالزمان والمكان... فضلاً عما للجنس مـن تـأثير واضح في طبيعة العقل وطرائق التفكير ونتائجها، وهنا... يشـير الأسـتاذ احمـد أمـين إلى أن طبيعة العقل العربي لا تنظر نظرة شاملة للكون محللة لأسسه وعوارضه كما هو شأن العقل اليوناني بل يقف فيها عـلى مواطن خاصة تثير إعجابه فهو إذا وقف أمام شجرة لا ينظر إليها من حيث هـي كل وإنما يستوقف نظره شيء خاص فيها كاستواء ساقها أو جمال أغصانها، هذه الخاصة في العقل العربي هي التـي جعلته يهتم في أدبه بالجزئيات ونتج عن ذلك أن قصر نفس الشاعر فلم يستطيع أن يـأتي بالقصائد القصصية كالالياذه والاوديسا ولكن عنايتهم بالجزء جعلتهم يتحاورون على الشيء الواحد فيأتون فيه بالمعـاني المختلفـة ومـن وجوه مختلفة فامتلأ أدبهم بالحكم القصار الرائعة[1].

وبهذا نرى "أن العقل العربي عقـل تركيبـي لا تحليلي، وانـه يعنـى بالجزئيـات ولا يحفل بالكـل، فظهرت نتائج ذلك في أدبه، فإذا به يقف أمام الجزئيات يركبها مـن دون أن يحللها فوجـد أدب المثـل ولم توجد القصة... فالمثل الذي لا يتجاوز السطر يعطي معاني كبيرة ودلالات كثيرة[2].

(1) احمد أمين: فجر الإسلام 43،32.
(2) إسماعيل، عز الدين: الأسس الجمالية في النقد ص 180.

إذن فهذه الخصائص العامة للعقل العربي، لطبيعته التجريدية والتركيبية تفسر ـ لنا أيضاً مجموعـة الظواهر الفنية التي وقف عندها النقد وتلتقي في تفسيرها مع التفسيرات التي قدمتها لنا البيئة الطبيعية.

وهذه هي المؤثرات في مجموعها من بيئة ومناخ وجنس ووراثة.... مؤثرات الزمان والمكان معا تقدم إلينا معرفة علمية لتفسير الظواهر الروحية والعقلية التي سـادت عنـد العـرب، والتي صبغت آدابهـم وفنونهم بطابع روحي وجمالي خاص، لكننا نرى أن هذه الاجتهادات في تفسير هذه الظواهر لا تعدو كونها رؤية، لكنها في الجانب الآخر كثيراً ما تؤثر أو في الأقل تعطي تفسيرات لاتجاهات الفن وميوله فهي خيـوط يمكن للبحث العلمي تلمسها والوصول من خلالها إلى دراسة المفهوم الروحي أو نتاجه المادي والتعليل لـه ومن ثم الوصول إلى قوانين التحكم التي تفرده في النهاية.

ولا شك أننا بعد دراسة بعض هذه الظواهر في الحياة العربية سنكون قادرين على إعطاء خيـوط الاتصال بالنظرة إلى الفراغ بين زمن ما قبل الإسلام وبعده. فالتوارث البيئي قائم لكن المفاهيم تتبدل.

" كما رأينا لم يكن للعرب قبل الإسلام دولة توحد عقائدهم وتهيئ لهم حالة من الاستقرار كي تنمو الحضارة في اتجاهاتها وازدهارها لكن كانوا بلا شك في الطريق إلى ذلك". العربي كان دائم الحركة، والحركـة في أساسها انتقال في الزمان، وهو الذي يحدد بدايتها ونهايتها، فكان الشعور بالزمان عند العربي أكثر تسلطاً على وجدانه، فهو (الزمان) حقيقة ثابتة:

يقول النابغة للنعمان بن المنذر:

وانــك كالليــل الــذي هــو مــدركي وإن خلــت أن المنتــأى عنــك واسـع

62

الشعر فن زماني، أصوات توقع لكي تشغل حيزاً من الزمن لا تحتاج الى مكان تستقر فيه شأن الفنون التشكيلية، الفن هناك قابل للانتقال مع الإنسان حيثما سار ومن ثم كان الفن الشعري انسب الأنواع لطبيعة الحياة العربية من جهة وأقربها من وسائل التعبير عن وجدان العربي من جهة أخرى.

"إن فكرة الزمان كانت تختفي وراء الفن العربي التشكيلي نفسه الذي ظهر وانتشرـ في العصور الإسلامية المختلفة وهكذا تنتهي الحقب قبل ظهور الإسلام من دون أن نظفر من المعرب إلاّ بهذه البلاغة القولية التي تمثلت في فن الشعر اما البلاغة الصورية التي كانت في الشعر العربي فإنها تدل بشكل واضح على أن الصورة في الشعر أو ما يسمى (بسيادة الصورة) الحسية في هذه البلاغة يشير إلى أن التشكيل الصوري والرؤية البصرية عند العرب قائمة منذ التاريخ والشعر خير ما يصف لنا هذه اللوحات التشكيلية البلاغية بالكلمات لان الوصف الكلامي (اللغوي) هو تجسيم لصورة ومفهوم، ولا يبتعد الفنان التشكيلي عن ذلك، لكن العناصر هنا تختلف باختلاف طبيعة المكان والزمان"[1].

أن ظهور الإسلام في الجزيرة العربية (ولأسباب سنأتي على ذكرها) كان إيذاناً بظهور الفن التشكيلي على ما هو عليه، أي انتقال الصوت إلى صورة بصرية لا تخرج عوالمها عن العالم الوصفي الذي قاله العرب شعراً، لكن أسباباً عديدة جعلت الموقف من بعض المفاهيم مختلفاً، فاختلفت الصورة في الشعر وفي الفن معاً. فكيف حدث ذلك؟

في البدء، لابد أننا نواجه حقيقة أن الدين الإسلامي عقيدة وعبادة، وانه منهج تجسده العبادة، فكان لا بد من إنشاء مكان لها - فكان المسجد - ﴿ إنما يعمر مساجد الله من آمن بالله واليوم الآخر﴾ [2]

...وفقاً لهذه العقيدة فلا شك

(1) المصدر السابق ص 66-67.
(2) التوبة: 18.

أن مقتضيات أداء هذه الشعيرة من محراب أو قبلة ومن منبر يرتفع عن مستوى الأرض ومن وقوف المصلين في صفوف متتالية ومتناسقة ومنتظمة ومن مكان يؤذن فيه للصلاة، كل ذلك اثر في إنشاء نظام أو طراز في الفن المعماري وفن الزخرفة الإسلامية[1].

إن الفن قد وجد ظروفه المناسبة إذن، فالعربي في تحوله للإسلام استدعى حجزه في المكان وارتباطه بوظائفه، وهنا لا بد لنا من العودة إلى ما قلناه بشأن شعور العربي القلق إزاء التغير المستمر الماثل له في كل ما تقع عليه عينه، حيث وجد "في الشعر قبل الإسلام وسيلة للهروب من هذا المتغير، المحدد النهائي، في حين أحس بالزمان مطلقاً غير محدد، لا نهائياً، وقد كان هذا المتغير، المحدد النهائي، وقد هو مصدر قلقه ومصدر خوفه، وبه ارتبطت فكرته بالموت[*] بخاصة موت الإنسان"[2].

إن الحياة بالنسبة إليه منتهية لكن إلى لا شيء، وهذا ما اقض مضجعه فقد تمثل "المنايا خبط عشواء، من تصب تمته" بلا سلوى ولا عزاء.

"وحين جاء الإسلام علاف العربي الإله الواحد المطلق النهائي ووجد العزاء عن الموت في الإيمان بحياة أخرى مطلقة ولانهائية، وهكذا أصبح المطلق واللانهائي هو الهدف الذي تتحرك نحوه الحياة ويتحرك الإنسان.

(1) انظر: الفن والإنسان ص 68.

*() المصدر السابق ص 73.

(2) كانت رموز الموت والفناء عبد العرب قبل الإسلام تشغل حيزاً كبيراً من المساحة الشعرية عندهم وهي بذلك تدل على مصدر قلق العربي من الموت وعوالمه يقول أميمة بن أبي الصلت:

كــل عــيش وأنــت تطــاول دهــرا صــائر مــرة إلى أن يــزولا

فاجعل المــوت نصــب عينيــك واحــذر غفلــة الــدهر، إن للــدهر غــولا

(أميمة بن أبي الصلت قطعة 3،76 ص 246).

وقال صخر بن عمرة بن الشريد حين رأى أخيه قبر أخيه مخاطباً من حوله "كأنكم قد أنكرتكم ما رأيتم من جزعي، فوالله مابت مذ عقلت واتراً أو موتوراً أو طالباً أو مطلوباً، حتى قتل معاوية فما ذقت طعم النوم بعده".

"العقد الفريد 250/6 وانظر الحياة والموت في الشعر الجاهلي- 375 والشعر والأمن 49. وديوان الأعشى- قطعة 17 ب 3 ص185 وقطع 16 ب 23 ص181.

وبدأ الخوف المترسب من عوالم الموت والرعب من الطبيعة والضياع في مجاهلها وسيادة الأفكار الطوطمية يأخذ طريقه للزوال، وعلى ذلك أسس العربي جذوره الصلبة في المكان من حيث الاستقرار الفكري والديني وخلقت أولى بذور تأسيس الفنون من مكوناتها البسيطة إلى المركبة مبنية على فكرة التوحيد والإيمان.

إن الفن الإسلامي هو انعكاس لمفاهيم الإسلام وأن ما ينبغي التوقف عنده هو طرز وأنماط هذا الفن في الزخرفة والتجريد كونهما الخاصيتين اللتين صبغتا هذا الفن منذ نشوئه، التجريد من حيث الرؤية الفنية والزخرفة من حيث الاتجاه، فهل كانت الزخرفة أسلوباً أو حالة فرضها ملء الفراغ خوفاً منه وهي التي حددت طبيعة الفن الإسلامي واتجاهه؟[1] وهل كانت أساليب التعامل مع الفراغ تحددها وتؤطرها هذه المفاهيم أم هي مجرد اختيار تصميمي نشأ من خلال التأثيرات البيئوية أو الخارجية ؟ إنها أسئلة لا بد من التعرض لها حين نود الوصول إلى أسرار فهم الفراغ رؤية وعنصراً من عناصر العمل الفني العربي الإسلامي.

بدءاً... نقف عند قضية مهمة وهي أن العربي قد تحول من حكايات الجن والسعالي والشيطان والخوف المطلق من ظلام الطبيعة إلى الإحساس بالقرب من

(1) هناك تأكيدات من قبل بعض المستشرقين في أن الفنان المسلم يملأ الفراغ خوفاً منه.

الله وضوئه ﴿ الله نور السماوات والأرض ﴾ (1)، ﴿ ولله المشرق والمغرب فأينما تولوا فثم وجه

الله إن الله واسع عليم ﴾ (2).

وهذا ما يسوق "الفنان المسلم إذا تخيل صوراً مستطرفة فكأنه يلمح بلحظ الغيب إلى ما يخلقه الله تعالى من أشكال لم يبلغ إليها علم"(3). أن الإحساس بالقرب من الله قد لازم المسلم وأشعره بالاطمئنان ﴿ ألا بذكر الله تطمئن القلوب ﴾ (4) وهذا الشعور إنما سينعكس بشكل مباشر على نتاجه

وسلوكه في جميع مجالاته.. ومنها التعامل مع الفن "فكانت الآثار الإسلامية - عند التبصر والتفهم - ومع أن أصول الفن ولائد منى ورؤى... هي مشروطة سراً وعلانية بمقاصد وعقائد، فلا بد من الرجوع إلى هذه في تلطف إرادة استشفاف ما وراء الأشكال المخططة، ولا سيما إذا كانت للبيئة يد ذات سلطان مستحكم ..وما أحسبك تلقي ملة كبيرة تحضرت فأنست باللطيف والدقيق من العمران، تسلم سكناتها لأسرار دينها وتوثق إشاراتها بأحكام فروضه فوق ما أسلمت الملة الإسلامية وأوثقت"(5)، إن هذه الآثار - الإسلامية - جاءت معبرة عن روح الدين الإسلامي وسطوته الفكرية، والفنان هنا يعبر عن ذلك بجلاء في نتاجه الفني، وهو ما صبغ الطابع العام للفن الإسلامي بروح خاصة إذ تسترخي بين يديه الطبيعة رغم انه لا يرتوي إلا من المجهول الذي لا تنكشف طوالعه إلا لسريرة لا توزعها حال بين الصحو والسكر، وهذه الحال

(1) النور: 35.
(2) البقرة: 115.
(3) فارس بشر: سر الزخرفة الإسلامية ص11.
(4) الرعد: 28.
(5) فارس، بشر: سر الزخرفة الإسلامية ص 9.

تخالف "سرحاناً" "هو الذي يولد الرقش"[1] هذه الروح قريبة إلى التصوف "ولو كان خطر للمتصوفة أن يقبلوا على الرسم إقبالهم على الموسيقى لكنت تأملت رقشاً أكثر تسايلاً واقل انحباساً"[2].

ومن هنا يبدأ التصوير العربي الإسلامي وإلى حد بعيد عملاً حدسياً صرفاً يشترك في تصويره العقل ممتزجا بالعاطفة من دون أن يتاح لواحد منهما أن يستقل بانفعاله لتكوين عمل واقعي صرف يقوم على المحاكاة والمنطق والقاعدة ...أو لتكوين عمل صوفي صرف يقوم على معاكسة الواقع"[3].

وعليه نجد أنفسنا بإزاء تنوع الاتجاهات في قراءة الفن الإسلامي وهذا التنوع يقترن كثيراً بأفكار واتجاهات غير ملموسة (اغلبها فكرية) كالحدس، والتصوف و...غيره. ولكي نضع الأمور في نصابها والبحث في مجراه، فان علينا أن لا نسير وفق منهج علمي خالص في قراءة هذا النوع في الفن لأننا سنطبق بكل تأكيد حصيلة فهمنا المادي وقواعده المعروفة مما يسبغ البحث نوعاً من المنهجية التي لا تستطيع قراءة الروح أكثر من قراءة الشكل الفني، ولان مفهوم الفراغ في الفن الإسلامي يرتبط بالروح دينياً وبيئياً فان الدراسة ستأخذ منحى آخر في تعليل الظواهر، هذا المنحى هو الأقرب إلى فهم الفنان المسلم من غير المسلم أو الذي ينظر بعين بيئته وثقافته ... فالقراءة التأملية ستغني البحث وتمنحه قرباً أكثر إلى الحقيقة خاصة إذا كانت هذه الدراسات من نمط الدراسات الإسلامية في الثقافة والفن – أن الفن العربي إذن وبهذا المعنى" والمثال الصحيح الذي يمكن أن يقيم عليه أصحاب فكرة الحدس فهمهم للجمال الفني هو الفن العربي"[4].

(1) المصدر السابق ص16.

(2) المصدر نفسه.

(3) بهنسي، عفيف: جمالية الفن العربي ص 48.

(4) انظر المصدر السابق.

فالحدس هو وسيلة مكثفة ومطلقة للتعبير عـن جـوهر الأفكـار والعقائـد، والفـن في الإسـلام هـو "فلسفة حياة مجسدة في صيغ متنوعة بعضها نسبي وبعضها مطلـق، النسبي يـرتبط بالحـدث والموضوع ويتحدد به، والمطلق يرتبط بروح الأمة وبروح حضارتها على مر العصـور ... ولا يفوتنـا أن نؤكـد" أن جـزءاً كبيراً من التقاليد التي أرساها الإسلام في نفس المجتمع وعلى رقعته الجغرافية هو حركة بعث لقيم وأفكار وعقائد تعاقبت على الأرض العربية[1].

هذه العقائد في كثير من جوانبها تتصل بالروح لكن معنى الروح يصعب تحديده هنا، خاصة ونحن نذهب إلى تحديد ملامح الفراغ عند العربي المسلم، لان الفراغ ليس مكانا كـما هـو ليس زمانًا أو عنصرًا متفرداً يقبل التجزئة والتحليل ... بل هو بنية إدراكيـة ذات نظـام لاهـوتي يـرتبط بعنـاصر الزمـان والمكان ويستلهم منها نصوصه ومفرداته، والفن الإسلامي يرتبط بأجمعه بعنـاصر البنيـة السـماوية، وصـير للعـربي مدلولين رئيسين هما الموروث البيئي والنظام التوحيدي الجديد للإسـلام. ففـي البيئـة العربيـة ولـد رسـول اللـه محمد صلى اللـه عليه وسلم سنة 570 م في مكة قلب بلاد العرب، وكان لشخصيته الأثر الفعال في سرعة انتشار الدين الجديد فكان ظهور الإسلام في القرن السابع الميلادي إيذاناً بصحوة كبرى في الجزيـرة، حيث اخذ هذا الدين الجديد بيد الأمة معتقداً كما اخذ بيدها في جميع شؤون الحياة فأصبحت لا تصـدر عنه إلا دين وحياة[2].

(1) المصدر نفسه ص 49 وما بعدها.

(2) انظر عكاشة، ثروت: التصوير الإسلامي الديني والعربي ص 10.

ما الإسلام ؟

إن كلمة إسلام باشتقاقها اللغوي تدل على معنى الخضوع والانقياد ﴿ وَأُمِرْتُ أَنْ أُسْلِمَ لِرَبِّ الْعَالَمِينَ ﴾ (1) ﴿ وَأَنِيبُوا إِلَىٰ رَبِّكُمْ وَأَسْلِمُوا لَهُ مِن قَبْلِ أَن يَأْتِيَكُمُ الْعَذَابُ ﴾ (2) ثم أطلقت على ديننا الحنيف في قوله تبارك وتعالى ﴿ الْيَوْمَ أَكْمَلْتُ لَكُمْ دِينَكُمْ وَأَتْمَمْتُ عَلَيْكُمْ نِعْمَتِي وَرَضِيتُ لَكُمُ الْإِسْلَامَ دِينًا ﴾ (3) فالإسلام هو الشريعة الإلهية الأخيرة التي تفرض سلطانها على كل ما سبقها من شرائع سماوية، ويقوم على ركنين أساسيين هما العمل والعقيدة، وتسمى العقيدة بالإيمان (من الأمن) بمعنى طمأنينة النفس وتصديقها وأهم أصل في العقيدة الإسلامية الإيمان بوحدانية الله ﴿ قُلْ هُوَ اللَّهُ أَحَدٌ ۝ اللَّهُ الصَّمَدُ ۝ لَمْ يَلِدْ وَلَمْ يُولَدْ ۝ وَلَمْ يَكُن لَّهُ كُفُوًا أَحَدٌ ﴾ (4)، انه ﴿ رَبِّ الْعَالَمِينَ ﴾ (5) رب كل شيء و خالقه ﴿ لَيْسَ كَمِثْلِهِ شَيْءٌ ﴾ (6)، ﴿ لَّا تُدْرِكُهُ الْأَبْصَارُ وَهُوَ يُدْرِكُ الْأَبْصَارَ وَهُوَ اللَّطِيفُ الْخَبِيرُ ﴾ (7)، لقد أحاط بعلمه كل ما في الكون ﴿ ۞ وَعِندَهُ مَفَاتِحُ الْغَيْبِ لَا يَعْلَمُهَا إِلَّا هُوَ وَيَعْلَمُ مَا فِي الْبَرِّ وَالْبَحْرِ وَمَا تَسْقُطُ مِن وَرَقَةٍ إِلَّا يَعْلَمُهَا وَلَا حَبَّةٍ فِي ظُلُمَاتِ الْأَرْضِ وَلَا رَطْبٍ وَلَا يَابِسٍ إِلَّا فِي كِتَابٍ مُّبِينٍ ﴾ (8) " إن وراء عالمنا المادي عالماً غيبياً به

(1) غافر: 66.

(2) الزمر: 54.

(3) المائدة: 3.

(4) الإخلاص.

(5) الجاثية: 36.

(6) الشورى: 11.

(7) الأنعام: 103.

(8) الأنعام: 59.

نوعان من الأرواح خير وشر الخير هو الملائكة الذين ينزلون بالوحي على قلوب الرسل"(1)، ﴿ ۞ إِنَّآ

أَوْحَيْنَآ إِلَيْكَ كَمَآ أَوْحَيْنَآ إِلَىٰ نُوحٍ وَٱلنَّبِيِّنَ مِنۢ بَعْدِهِۦۚ ﴾ (2) أما الأرواح الشريرة فهي الشياطين

الشياطين المطرودة من الملأ الأعلى وهم ينفثون غوايتهم فيمن خلو عن الصراط المستقيم ﴿ وَإِذَا خَلَوْاْ

إِلَىٰ شَيَٰطِينِهِمْ قَالُوٓاْ إِنَّا مَعَكُمْ إِنَّمَا نَحْنُ مُسْتَهْزِءُونَ ﴾ (3) ودائماً يرد على الذكر الحكيم أن

الإنسان مشدود إلى إرادة الله العليا ومشيئته الربانية وانه ينبغي أن يتدبر الصغرى بجانب هذه الإرادة

الكبرى، فلا يتبع هواه بل يراقب ربه في كل ما يأتي ويعمل ﴿ وَمَا تَشَآءُونَ إِلَّآ أَن يَشَآءَ ٱللَّهُ رَبُّ

ٱلْعَٰلَمِينَ ﴾(4). بهذه القيم الروحية إذن يقوم الإسلام، فهو ليس عقيدة سماوية وفروضاً دينية حسب،

حسب، بل هو سلوك يدعو إلى طهارة النفس ومراقبة الإنسان لربه في كل ما يأتي وما يقول أو يفعل. من

هذه الروح ظهر الفن الإسلامي واندمجت أسسه وقواعده وتكوينه ضمن مسار روحي صوفي تتجلى فيه

طاقة الفنان المسلم من خلال إيمانه...

وهو يرتفع مع كل عمل وكل مفردة إلى السماء ناظراً ربه وطالباً رضاه، أن القيم العديدة التي

أفرزتها العقيدة الإسلامية قد حددت مسار أو اختيار الفنان المسلم في الطريقة والتعبير وهو تعبير عن

العمق الإيحائي... عن التعامل مع الفراغ في مفهومه الروحي، من حيث هو مفهوم والتعامل معه في الإلهام

نفسه (المنظور) من حيث هو عنصر من عناصر العمل الفني، وهذا ما يبرز واضحاً في الرقش والتصوير

الإسلامي.

(1) انظر ضيف، شوقي: العصر الإسلامي ص12 وما بعدها.
(2) النساء: 163.
(3) البقرة: 14.
(4) التكوير: 81.

ويرى الباحث هنا ضرورة توجيه البحث لتحليل معنى هذا الروح ...روح التعامل الخص مع الفراغ، ويستبعد البحث عن المنهج التاريخي إلا لحساب الضرورة عند تحليل بنية هـذا الفـن وتوجهـه وعيناتـه، والبنية هنا في ابسط تعاريفها " انه لا أهمية لطبيعـة كعنصر ـ في أيـة حالـة معينـة بحد ذاتهـا، وأن هـذه الطبيعة تقررها علاقة العنصر بكل العناصر الأخرى، وباختصار لا يمكن إدراك الأهمية الكاملة لأي كيان أو خبرة ما لم يتفاعل (الكيان) مع البنية التي يكون هو جزء منها"[1] وتقتضي على أساس ذلك أن يـنظم عـدد من الجدليات توضح هذا المفهوم وتبرز طبيعته حتى يتسنى للبحث تحليل هذه البنى ثم إعادة تشكيلها، ومن أهم هذه الجدليات هي:

أ- جدل الفراغ بين الفلسفة والفن، أي معنى الصورة الفلسفية، من أين تبدأ... وكيف وتنتهي؟

ب- الصورة الفنية بين الماهية والانجاز.

ج- تداخل الصورة والبنية العامة في النظام الإسلامي بين الفن والدين.

د- بحث القيم المتوارثة في ركائز البنية مـن حيـث اختلاط الفنـان واكتسـابه المفردات ومعانيها وتأثيراتها... فمن حيث البنية العامة للفن فانه يتوحد مع المفاهيم الإسلامية التي تتخـذ معنـى صوفياً قوامه التوحيد ونبذ الحياة الدنيا وكلمة (صوفية) هنا مرادفة للروح الدينيـة لـذا تصبح المعرفة الصوفية هي معرفة اللـه، معرفة خاصة جداً، معرفة تجريبية، لا عقلية منطقية مبنيـة على التجربة، وعلى الرغم من أن هذه التجربة بعيدة المنـال بمجـرد بـذل جهـود بشـرية فإنهـا تتطلب استعدادات خاصة ووسيلة معينة للحياة، وهكذا نرى أن بين الحياة الصوفية والحيـاة الفنية وبين التجربة الصوفية والجمالية أوجه

(1) هوكز: تونس: البنيوية وعلم الإشارة ص 15.

شبه تلفت النظر لا في أهدافها طبعاً، بل في أطر أدائها وشعائرها ونتاجها"[1] وإذا كان الإنسان يستطيع أن يتعدى حدود الإنسان، فليس العجيب أن يتعدى الفن"[2] وتصبح الرؤية هنا تنظيماً لصالح الأسلوب الفني. وهذا ما وسم للفن الإسلامي بطابعه العام شكلاً ومضموناً. وأصبحت أسلوبية الفراغ بوجوده لا تتعدى هذا المنهج..

أن ورقة بيضاء أو حائطاً غطي بمادة ما أو إطار من الخشب أو صورة معروضة، كلها إمكانياتها لا نهائية لها للتعبير عن وجود فكيف إذا كان هذا الوجود يرتبط بعالم آخر.. هو العالم السماوي؟ إذن فمحاكاة[3] العالم الأرضي لا تغني الفنان المسلم ولا تشبع سلطانه" وعلى أساس ذلك يقودنا الإدراك إلى وجود نوعين من الفن يقوم الأول على المحاكاة بكل عناصرها الطبيعية والمبتكرة من إسقاط الضوء والظل والمنظور والتقسيم"[4] وقد اتخذ هذا النوع من الفن موقفاً خاصاً، ذلك أن عين المشاهد إنما تنظر للأشكال والمحيط حيث يتجسم ذلك المحيط في أبعاد شكلية ..وصار تفسير الحياة من خلال البصر أكثر شيوعاً من قراءتها الفكرية أو لنقل أنها اقرب إلى تلمس التدريب البصري المستمر ...لكن القراءة الفلسفية العميقة التي ذهبت إلى التحليل غير المرئي (الشكلي) فتحت أمام الفن رؤى عميقة تشكلت من خلال أساليب فنية متباينة..وهذا ما حدث للنموذج الآخر الذي اسقط المحاكاة ناظراً إلى الوجود الخارجي ببصيرة تنفذ إلى الوجدان، إلى الإحساس بالجوهر الباطن، إلى مسلمات الفكر وقراءة الجانب المطلق للوجود الإنساني. لذا فان "الفنون العربية الإسلامية تقوم على اللامحاكاة وترتبط بتصور العربي للمكان والزمان - هذا ما ذكرناه سابقاً- ولا ترتبط بوظائف العقل المنطقي الصرف حيث تنظر إلى

(1) برتليمي، جان – بحث في علم الجمال ص 306.
(2) المصدر السابق ص 614.
(3) المحاكاة بلغة أهل الفن، نقل الطبيعة وتجسيمها وصولاً إلى أكمل صورها المادية.
(4) الألفي، أبو صالح: الفن الإسلامي ص 79.

الوجود يغمرها إحساس بوجود الباطن، بالإيمان بالقضاء والقدر وما يستلزم من الصبر والرجاء والصدق، ومن ثم كان الطابع المميز للفن العربي قبل الإسلام وبعده...التجريد المطلق وصولاً إلى عناصر ليست مشبهة‏(1) ﴿وَيَخْلُقُ مَا لَا تَعْلَمُونَ﴾(2). وعلى ذلك فان الفن الإسلامي إذا ما نظرنا إليه بعين الواقع لا نجده قابلاً للتفسير العقلي للأشياء، أو هو قريب إلى المنطق الإنساني كما يراه الغرب بحسابات العقل والنظر، بل هو اقرب إلى فكرة المنطق الروحي والإيحائي، انه فن يستوحي رموزه وإشاراته ومنها (الفراغ) والتعامل معها من تصوره الصوفي الذي أملته الشريعة الإسلامية وأدركه الفنان المسلم من كتاب اللـه.

لقد أعطتنا الفلسفة الجمالية للفن الإسلامي فهماً مختلفاً عـن الفن ودور الفنان، الفن يشـهد ولا يعبر في حين تبقى الفنون في اغلبها في دائرة التعبير. وشهادة الفن الإسلامي شهادة للرؤية الدينية الشاملة لمعنى الإنسان والكون(3) الفن الإسلامي بهذا المعنى ينحدر من الدين ويرتبط بالدين ويستلهم الدين لا انه ليس فناً تبشيرياً، انه يفسر دون أن ينقل. وهو يترجم المواقف إلى لغة فنية، تجسدها تلك الهندسـة، المحكمة المستوحاة من نظام الطبيعة، أي أن الفطرة التي يؤكدها الدين هـي نفسها كانت مصدر هذا الفن، والفطرة هنا هي الثوابت الخفية التي تجمع بين جريان الماء وتفتح الأوراق وتلألؤ النجـوم ودوران الكواكب(4).

إن أثار هذا الفن في الزخرفة والخط والسجاد والرسم التصويري ...تعيـد (الرسم البياني) إذا جـاز التعبير لأشجار التين والزيتون والرسم البياني لقبة السماء للخطـوط الخفيـة لفاكهـة الأرض ... وتبعـاً لـذلك فإننا إذا تأملنا فيها نجد أننا نقف أمام

(1) الألفي: للفن الإسلامي انظر ص 78-80.
(2) النحل:8.
(3) انظر الصايغ، سمير: الفن الإسلامي، مقال – مجلة اليوم السابع.
(4) المصدر السابق.

الدائرة والمثلث والمربع والمستطيل والمثمن والزاوية القائمة والمنفرجة والحرف المنتصب. وإذا زاد تعمقنا وتفحصنا نجد أنفسنا أمام الأسود والأبيض.. الليل والنهار...الرفيع والسميك، الفارغ والممتلئ، الوجود والعدم... الرب والعبد[1] .

فإذا كان الفن الغربي يحمل مضمونه فيه، فان الفن الإسلامي يضع مضمونه في عين المشاهد، العين إذا استطاعت أن تنفذ عبر هذه الرسوم البيانية... هذه الأشكال الهندسية وهذا النظام تصل إلى المضمون أي تصل إلى مطلق الانغلاق أو مطلق الانفتاح أو مطلق الانحناء أو مطلق الانتصاب. لقد كان الفن الغربي عموماً يسعى إلى إقامة الصراع بين الإنسان والإنسان، يسعى إلى تسمية الخير والشر وطرح الشك وتأكيد الانفراد والاستقلال، في حين يسعى الفن الإسلامي إلى تهيئة الطريق ليصل الإنسان فيها إليه، انه يسهل طريق المشاهد ليصل إلى نفسه، أن الزينة هنا بإقامة الإنسان فرحه وليس فرح الفنان أو الفن... من هنا كان هذا الفن بلا فنانين بلا أنا الفنانين وبلا تاريخهم الشخصي أو معاناتهم الذاتية[2] .

"إن هذا الجو الذي يحف به الدين، مباشرة أو مداورة، يهب له قدرة ترفع عن الأشباه وهذا يعلل ما يبدو من ضروب التنميق من ضياع شخصية الفنان – فجميع المنمقين – وقد حثتهم فطرة غامضة – يغترفون من فيض روحاني واحد، ويستنبطون من جوف الواقع المحقق لحظات متوافقة وهيئات متطابقة وهم في ذلك الاستلهام يجعلون إيمانهم أمراً محصلاً بين أيديهم" [3]. ﴿ وَمَا تَشَآءُونَ إِلَّآ أَن يَشَآءَ ٱللَّهُ رَبُّ ٱلۡعَٰلَمِينَ ﴾ [4] ﴿ إِنَّا نَحۡنُ نُحِۦ وَنُمِيتُ وَإِلَيۡنَا ٱلۡمَصِيرُ ﴾ [5] وتأسيساً على

(1) المصدر نفسه.
(2) المصدر نفسه، وانظر (الو اسطي) والأسس التاريخية للفن التشكيلي هامش رقم (1) ص 162 وما بعدها.
(3) فارس، بشر: سر الزخرفة الإسلامية ص 29.
(4) التكوير: 29.
(5) ق: 43.

ذلك لا بد من طرح السؤال الأساسي وهو أكان هذا الفن يستجيب لحاجة جمالية عميقة خاصة كانت قد أحست بها الأمة الإسلامية في تاريخها، أم لا؟ وذلك من دون اللجوء إلى مبررات الحاجة الجمالية في حضارات أخرى. وهل الفراغ هنا تحصيل حاصل لهذه الحاجة الجمالية المتفردة؟

فعندما تكون للفنان المسلم علاقة نوعية بالعالم المرئي لا تتفق مع محاكاة الواقع فان أصواتاً تنطلق (بعجز الفن الإسلامي وقصوره) ليكن المقياس لهذا الاتجاه إنما أملته نظرة في اغلبها أرضية تستمد من عقائد الإنسان واكتشافاته وفلسفته أصول تصورها..[1] ولكن إزاء تاريخ الفن الإسلامي وتفصيلات تأثير الدين فيه فان الدراسات قد أولت اهتماماً خاصاً للنهي والتحريم في تصوير الكائنات، وهذا ما جعل بعضا من الدراسات يؤسس منهجاً مؤداه أن تشكيل الفن وأسلوبيته ترجع للتحريم في الإسلام وأن النهي عن تصوير الكائنات الحية كان له اثر حقيقي على الفن التشبيهي، إذا كان الأخير يتجنب دائماً التمثيل الواقعي والطبيعي للأشياء.

ومن اجل مناقشة هذه الظاهرة في الفن الإسلامي لا بد لنا من الالتزام في حدود ما يسمح به البحث ليتسنى لنا الوقوف على جانب مهم أثار نزعات فكرية كبيرة وإزاء ذلك نتساءل هل كان التحريم هو الأساس في توجيه أسلوبية الفن الإسلامي – أم أن الأسلوب الإسلامي هو تعبير عن عقيدة وتصور وعن البنية الفكرية والروحية للإسلام ودورها الأساسي والفعال في توجيه الرسم بما وصلتنا من آثاره؟

لقد برزت مشكلة التصوير في الإسلام والصور على وجه الخصوص إذ قيل أن الإسلام يحرم الصور ويدين كل عرض تصويري للوجه البشري، علينا هنا

(1) انظر دوبولو، الكسندر بابا: جمالية الفن الإسلامي ص 8-9.

دراسة المشكلة من حيث تعلقها بقضية عقائدية فقهية ثم فنية. ومن المعلومات والأسس التي من الممكن أن يستند إليها أكثر من باحث والكيفية التي قدمت بها القضية .. وعلى أية اتجاهات عميقة الجذور في الروح الإسلامية يقوم تحريم الصور وما العوامل الحتمية في الموقف المغلق الذي يتخذه الإسلام تجاه التعبير الفني التشخيصي- على كل صعيد، هل هي عوامل تتعلق بالعقيدة أم عوامل تتعلق بسيكولوجية عرقية أم هي ذات صلة، بالمجتمع هذه بعض الأسئلة التي يتعين تفحصها، وان كان ذلك بطريقة اشد اختصاراً من أن يأتي على جوانب الموضوع بأكمله[1].

لقد أشار ماسنيون[2] إلى التساؤلات الآتية:

أولاً: من أي شيء يتكون تحريم الصور في الإسلام، وكيف نشأ التحريم، حيث يقال أن القران الكريم واحد من مصادر التحريم، وفي حقيقة الأمر أن القران لا يذكر شيئاً حاسماً حول الموضوع حتى في اشد أوامره دقة وصراحة وهو لا يفعل سوى وضع التحريم على عديد من الممارسات الوثنية في عبادتها[3].

﴿ وَمَنْ أَظْلَمُ مِمَّنِ ٱفْتَرَىٰ عَلَى ٱللَّهِ كَذِبًا أَوْ قَالَ أُوحِيَ إِلَيَّ وَلَمْ يُوحَ إِلَيْهِ شَىْءٌ وَمَن قَالَ سَأُنزِلُ مِثْلَ مَآ أَنزَلَ ٱللَّهُ وَلَوْ تَرَىٰ إِذِ ٱلظَّٰلِمُونَ فِى غَمَرَٰتِ ٱلْمَوْتِ ﴾[4] في الــتراث الإسلامي الديني الذي يتناول أقوال النبي صلى الله عليه وسلم وأفعاله نجد موقفاً معادياً عداء صريحاً لتمثيل الشخوص ولكن لا بد من ذكر أن تدوين الحديث جرى في وقت متأخر يصل إلى القرن التاسع أي بعد ثلاثة قرون من وفاة النبي وأن الأمر - يجب

(1) ستيتةٌ صلاح: الصور والإسلام مقال، مجلة فنون عربية ص 95.
(2) ماسنيون، لويس: طرائق الانجاز الفني لدى الشعوب الإسلامية، مقال ، المجلة الدورية، سوريا.
(3) الصور والإسلام – مصدر السابق.
(4) الأنعام: 92.

أن يمحص جيداً"(1). لقد اختزل ماسنيون عدد الإدانات الأصولية للتمثيل التصويري والفن في الإسلام إلى أربع:

أولاً- إن التشكيل ليس سوى وسيلة لمحاولة العبادة التي ينبغي أن تتوجه نحو اللـه وحده، ففي الجامع لا يشكل الاتجاه نحو القبلة سوى كوة فارغة ونحن نعلم أن النبي محمداً بعث للدعوة وهو إنسان اختاره اللـه ليقدم رسالته وينقلها على الأرض، فهو لم يدع امتلاك قوى استثنائية، وعلى عكس البوذية والمانوية لم يشعر الإسلام مطلقاً انه بحاجة إلى تأسيس إيقونات يكون مركزها حياة مؤسس الدين(2) والقضية الأخرى التي يعتقد ماسنيون أنها مستلهمة من قصة حياة المسيح وهي الحالة الوحيدة في القران المتعلقة ببعث الروح في الأشكال الطينية التي تجري بإذن اللـه هي قوله تعالى:﴿ إِذْ قَالَ ٱللَّهُ يَـٰعِيسَى ٱبْنَ مَرْيَمَ ٱذْكُرْ نِعْمَتِى عَلَيْكَ وَعَلَىٰ وَٰلِدَتِكَ إِذْ أَيَّدتُّكَ بِرُوحِ ٱلْقُدُسِ تُكَلِّمُ ٱلنَّاسَ فِى ٱلْمَهْدِ وَكَهْلًا وَإِذْ عَلَّمْتُكَ ٱلْكِتَـٰبَ وَٱلْحِكْمَةَ وَٱلتَّوْرَىٰةَ وَٱلْإِنجِيلَ وَإِذْ تَخْلُقُ مِنَ ٱلطِّينِ كَهَيْـَٔةِ ٱلطَّيْرِ بِإِذْنِى فَتَنفُخُ فِيهَا فَتَكُونُ طَيْرًا بِإِذْنِى ﴾(3).

ومن جهة أخرى يشير الحديث النبوي الشريف "إن اشد الناس عذاباً عند اللـه يوم القيامة الذين يضاهون بخلق اللـه " وعن عائشة أن الرسول صلى اللـه عليه وسلم حين شاهد ستائر فيها صور قال: إن أصحاب هذه الصور يعذبون يوم القيامة، يقال لهم أحيوا ما خلقتم وان الملائكة لا تدخل بيتاً فيه كلب أو صورة"(4).

(1) طرائق الانجاز الفني لدى الشعوب الإسلامية.
(2) الصور الإسلام – مصدر السابق.
(3) المائدة: 110.
(4) القسطلاني: إرشاد الساري لشرح صحيح البخاري ص 4ص33.

وذكر القسطلاني بأن الحديث يشير إلى امتناع الملائكة من دخول البيت الذي فيه صورة لاعتبار أن الشخص المحتفظ بها من الكفار عبدة الأصنام"[1].

لكن النووي ذكر الحديث بشكل آخر "أن الملائكة لا تدخل بيتاً فيه صورة"[2] ثم ذكر في حديث آخر عن الرسول صلى الله عليه وسلم انه قال "أن أشد الناس عذاباً يوم القيامة المصورون"[3] في حين أورد البخاري حديثاً عن النبي صلى الله عليه وسلم انه نهى عن ثمن الدم وثمن الكلب وكسب البغي ولعن آكل الربا وموكله والواشمة والمتوشمة والمصورين"[4].

ولكن لم تؤخذ هذه الأحاديث حول التصوير طريقها إلى الانتشار إلا بعد جمع الحديث واتخاذ الفقهاء المتزمتين أنفسهم موقفاً من التصوير بوصفه من الكبائر[5]. وفي حقيقة الأمر أن كلمة المصور لا ينبغي أن تفهم هنا بالمعنى الحديث للكلمة فهي حرية أن تدل على العقل المبتكر الذي يدعي محاكاة الخالق بل حتى التفوق عليه في صنع الصور وهو غير قادر على أن ينفخ الحياة فيها[6].

(1) المصدر السابق 8/387.
(2) النووي: شرح صحيح مسلم ج 14/84.
(3) صحيح مسلم: حديث 96 ص 1669.
(4) صحيح البخاري: ج 24/679.
(5) حسن، وسماء: التكوين وعناصره التكوينية والجمالية ص 42.
(6) لقد ورد في آيات كثيرة من القرآن الكريم اسم المصور بقوله: ﴿ وَلَقَدْ خَلَقْنَٰكُمْ ثُمَّ صَوَّرْنَٰكُمْ ثُمَّ قُلْنَا لِلْمَلَٰٓئِكَةِ ٱسْجُدُوا۟ لِءَادَمَ فَسَجَدُوٓا۟ إِلَّآ إِبْلِيسَ لَمْ يَكُن مِّنَ ٱلسَّٰجِدِينَ ﴾ الأعراف:11. ﴿ هُوَ ٱلَّذِى يُصَوِّرُكُمْ فِى ٱلْأَرْحَامِ كَيْفَ يَشَآءُ ﴾ آل عمران: 6.﴿ هُوَ ٱللَّهُ ٱلْخَٰلِقُ ٱلْبَارِئُ ٱلْمُصَوِّرُ لَهُ ٱلْأَسْمَآءُ ٱلْحُسْنَىٰ ﴾ الحشر ـ 24.

كلمة صُور هنا تحمل معنى كون، صنع، أعطى، شكل وهذه المعاني لا تمت بصلة إلى رسم الصور المعروف الذي يمارسه المصور وهو نقل الصورة عن الأصل.

ثانيا: أن صانعي الصور، هؤلاء بكبريائهم غير المحدود وفي تصويرهم للكائنات الحية هم أسوأ الناس" امتلاك الصور ذات الشخوص وصنع على ذات المستوى الذي عليه الاحتفاظ بكلب داخل البيت هذا الحيوان المحتقر(المحرم) الذي يمنع كما تمنع الصور دخول ملائكة الرحمة إلى البيت[1] أن الملاك قد يجد في هذه الصور والشخوص نوعاً من الكاريكاتور للعمل الإلهي وبذلك يبتعد عن الدار[2].

ثالثاً: الشجب الثالث يتطلب أن لا نستعمل مواد أو حشايا مزخرفة بالصور إلا أن هذا الحديث موضع جدال إذ وفقاً لأثر قديم[3] فان الحشايا موجودة في غرفة نوم النبي .

رابعاً: والشجب الرابع كما يرويه الأثر يتعلق بعبادة الصليب، وهنا بطبيعة الحال لا تكون القضية قضية تمثل الكيانات المشخصة.

(1) انظر- ايتنغهاوزن- ريتشارد: فن التصوير عند العرب ص 12والهامش رقم (6).
(2) عن ابن عباس قال: انه قد جاءه رجل وسأله عن رأيه في عمله فقال له: سمعت رسول الله صلى الله عليه سلم يقول: كل مصور في النار، تجعل له بكل صورة صورها نفساً تعذبه في جهنم "وأجاز له تصوير الشجر وما لا نفس له".القسطلاني: إرشاد الساري لشرح صحيح البخاري ج14/84.
(3) كانت ترد إلى قريش مختلف الأقمشة عن طريق التجارة من اليمن ومن بينها أقمشة مصورة ولم يذكر أن الرسول اعترض عليها.
"علي محمد كرد: الإسلام والحضارة العربيةج1/110.
وذكران النبي كانت لديه درع عليها صورة رأس خروف.
ابن الأثير: التاريخ الكامل ج2/230.
وهناك صور جداريه شاهدها الرسول في الكعبة: وزوقوا سقفها وجدرانها من بطنها ودعائمها صور الأنبياء وصور الشجر وصور الملائكة فكان فيها صورة إبراهيم خليل الرحمن يستقسم بالأزلام وصورة عيسى بن مريم وأمه وصورة الملائكة".
"الازرقي: أخبار مكة وما جاء فيها من آثار ج1/104".

ويبقى في هذا المنحى أن نشير إلى تأثير العلماء والفقهاء والمسلمين من حيث النظرة إلى التحريم لقد كان لهم شأن في هذا الموضوع إذ نزعت النظرة لكل مذهب من مذاهب الإسلام إلى توجه خاص، بعض هذه المذاهب تبنى فقهاؤها نصوصاً متزمنة في حين ذهبت مذاهب أخرى إلى معالجة الموقف بطريقة تنم عن تساهل واضح.

لقد حرم يحيى بن شرف النووي وهو من فقهاء القرن الثالث عشر أي شكل تشخيصي- يلقي ظلاً، أي انه مجسم، ويمضي النووي المتوفى سنة 675 هـ- 1277[1]. إلى ابعد من ذلك إذ يحرم الدمى على الأطفال والكعكات الصغيرة المقولبة التي تصنع للأعياد على الرغم من أن تحريماته تلك لم تتبع.

يقول ماسنيون (في حقيقة الأمر لابد من بقاء هذه المأثورات بشأن التحريم أشكال معينة الأمر الذي يفيد بأنها تقييد وليست تحريماً ضد عبادة الأصنام وليست ضد الفن نفسه)[2]. وبطبيعة الحال كانت الحضارة وليدة في الجزيرة العربية أبان زمن النبي وكان للمرء كل الحق في أن يخشى- من أن تمثيل تشخيصات معينة قد يحول انتباه المؤمنين عن الصلاة وان خط الخلط بين المخلوق الحي وصورته لا ينبغي التقليل من شأنه حينما نعالج أمر شعب لم يكن تطوره بارزاً، لقد اشترك الإسلام بهذا الاهتمام مع جماعات عرقية من الساميين، وعلى هذا فان المرء يستطيع أن يقرأ في سفر الخروج "لا تصنع لك صورة منحوتة أو أي تشبيه لأي شيء في السماء فوق أو لا شيء على الأرض تحتها أو في الماء الذي تحته تحت الأرض"[3].

(1) راجع النووي: شرح النووي على صحيح مسلم ج 199/2.
(2) ستيتية: الصور والإسلام ص 67 مقال مجلة فنون عربية.
(3) المصدر السابق.

وفي الحقيقة أن أول رد فعل للمسلمين أمام أية صورة تشخيصية هي الارتياب كما لو أن الصورة فخ فيه طعن يرغب معه الإنسان أن يصطاد فن اللـه لذا نجد أن ظهور أول رد فعل عند بعض الفقهاء خوفاً من تأثير التجسيم والرسم في الردة التي يحرض عليها العودة إلى الوثنية، وهو ما دفع الخلفية يزيد الثاني إلى إصدار أمر نص على تحطيم التصاوير والصلبان ومحو الصور[1].

يحلل ماسنيون الموضوع إذ يشير: "الإنسان يؤمن ويقر بأن كل شيء لا حول له ولا قوة إذ أن علينا أن ندرك أن كل شيء خلقه اللـه في هذا العالم شبيه بالأشياء التي ترتب ترتيبا مع بعض وهي أدوات ميكانيكية والعالم نفسه الذي هو أجمل بما لا نهاية من أي شكل من الأشكال الفنية إنما هو تركيبة آلية يمسك اللـه بخيوطها ويحركها مثلما تحرك الدمى في القرقوز"[2]. وهذا هو السبب في عدم وجود دراما في الإسلام، ذلك أن الدراما بمعناها الأوربي الأكثر شيوعاً وقبولاً تجري في قلوب الشخوص المختلفة وهي دراما حريتهم، ولكن لدى المسلمين تكون هذه الحرية مسيرة بالإرادة الإلهية التي لا يكون الناس بإزائها سوى أدوات"[3].

إن ما وراء الطبيعة الإسلامية تلقي الضوء على السمات الخاصة للفن الإسلامي حين ترى الشعوب الأخرى غير الإسلامية في تمثيلها للعالم أن لديها أشكالاً وكيانات جوهرية أساسية تتوالد وفقاً لانساق مسبقة التحديد وتشكل المجموعة الكلية المتناغمة لهذه الأشكال والكيانات. إن فكرة الإسلام العميقة الجذور تحرم المفهوم الذي يشبه ذلك، ففي الإسلام لا يوجد سوى كائن واحد هو اللـه (هو الباقي) كما يعين على شواهد القبور الإسلامية، أما بالنسبة للأشكال التي نراها فهي ليست سوى تجمعات مؤقتة في الذرات، وهي مقدر لها الفناء والخط ليس له وجود فهو

(1) المصدر نفسه.
(2) مانسيون: طرائق الانجاز الفني لدى الشعوب الإسلامية/ مقال.
(3) المصدر السابق.

لا يزيد عن نقطة تتحرك وهذا المفهوم الأخير يوضح السبب في أن المفكرين المسلمين وقد أنكروا وجود الخط والأشكال هجروا الهندسة واعتنوا بالجبر والهندسة المجسمة، في الإسلام لا يمتلك الزمن نفسه شكلاً ولا استمرارية إذ هو لا يزيد على تلاصق اللحظات من دون ضرورة للتتابع[1] .

وهنا وبما أن الله هو الباقي والدائم فلا بد أن يؤكد الفن الإسلامي التغيير، وعلى هذا الأساس نجد فن الارابسك وقد ولد من الغاية الضمنية وهي التفتيت اللانهائي للأشكال الهندسية سواء أكانت دائرية أو متعددة الأضلاع في عملية لا نهاية لها في التفصيل المحكم لا لشيء إلا لفكها حالماً يجري تلقيحها بفعل أحلام الفنان في المجال الروحاني أن تلقيح الأعمال الفنية بالمجال الروحي الإسلامي هو السمة المميزة لهذا الفن الذي اخذ شكلاً تصميماً موحداً. يقول بودلير "أن التصميم الارابسكي اشد الأشكال روحانية على الإطلاق "وقد شعر بودلير بأن هذا التصميم لم يكن زخرفياً خالصاً بل هو أكثر من زخرفة استخدم الارابسيك في البداية وفي الدرجة الأولى لرسم النباتات والأزهار والأشجار وبعد قليل صار فن العربسة مثبتاً وسكونياً أكثر وأخذت الأشكال الهندسية تظهر إلى جانب "المونتيفات" الطبيعية ثم ظهرت فيه آيات القران وصارت الكتابة الدينية بخطوطها النازلة والصاعدة لا نهاية لها في الرشاقة واللطف[2] .

يقول بشر فارس: "أنت ترى الفنان المسلم ...إذا صاغ مشهداً فائراً أيقظ المادة من سباتها وجر الصورة إلى مثل حلقة رقص تعقدها جماعة من الصوفية وهو يجرها بفضل حس موسيقي هائج على تناسب كثيراً ما يغذوه روض من ألوان تصدح بانتهاج الضمير[3] .

(1) ستيتية، صلاح - الصور في الإسلام.

(2) الصور في الإسلام انظر ص 98- 99.

(3) فارس بشر: سر الزخرفة الإسلامية ص 21.

والحال فإن الاستنتاج هنا يؤكد أن نهج التحريم قد اثر في اتجاه الفن الإسلامي مـن حيـث عناصـره الفنية ورؤيته الجمالية ومـن حيـث التعامـل مـع الفـراغ كمحصلـة لـذلك. إن تحـريم الأشكال الحيـة في المنمنمات الإسلامية وأشكالها كان واضحا رغم أن موضوعات معينة لم تواجه اعتراضاً شـديداً وهـي تلك التي لا تحتوي على "روح حية" أو أشجار أو أزهـار أو أشياء تـدل عـلى الحيـاة ومـن هـذه النقطـة فان تفسيرات ماهرة تستند إلى أحاديث نبوية معينة أخذت توسع في مجال العرض ومن اجل تصوير كائن حي في المنمنمات يكون كافياً قطع رأسه أو أوصاله لكي تتحطم قدرتـه عـلى الحيـاة. وعـلى سـبيل المثال نجد حديثاً عن ابن عباس بان رساماً سأله أو لن يسمح لي أن ارسم الحيوانات؟ الن يكون لي بعد الآن أن أمارس حرفتي؟ فأجابه ابن عباس قائلاً: بل لك أن تفعل ذلك فأنت تسـتطيع أن تقطع رؤوس الحيوانات لـكي لا تبدو حية وحاول أن تجعلها تبدو كالأزهار، ومع كل هـذا فانه لم يمـض وقـت طويـل حتى كانت الأسـرة الأموية الحاكمة والعوامل الاجتماعية والثقافية معا تسير عـلى نحـو عـرض التشخيصـات عـلى الرغم مـن وجود فقهاء متزمتين مثل الفقيه محمد بن مسلم الزهدي المتوفي سـنة 125 هـ/742م الـذي وقـف ضد تصوير المخلوقات البشرية والكائنات الحية [1].

"لقد شق التصوير طريقه في تزيين القصور دون الالتـزام بالموقف الفقهـي، الأمـر الـذي يـدل عـلى وجود تناقض بينه وبين الموقف الرسمي من التصوير"[2] لقد صار الجدار الذي لا يعبر والفاصل بـين حـرم البيت والخارج غالباً ما يغطى بالزخارف التشخيصية وقد اكتشـف عـدد عـدد مـن الأشكال البشـرية في وقت قريب في بعض أماكن الحريم وهي التي لا يستطيع أن يدخلها احد سوى رب الدار وسيدها و

(1) ستيتية: الصور في الإسلام.
(2) تيمور: التصوير عند العرب انظر هامش131.

إلى جانب ذلك المكان فهناك مكان آخر يمكن تزيين جدرانه بالصور التشخيصية وهو الحمام[1].

وسبب استثناء الحمام من التحريم هو في نظر المسلمين الأوائل أن هذا الجزء من البيت من شدة الاحتقار بحيث أن التصوير لا يشكل فيه أدنى ارتياب ولا اقل خطر روحاني ولذلك صارت الحمامات الأماكن المباحة للرسامين[2] وهكذا نرى الخلفاء في العصر الأموي الذي بدأ سنة 661م، يمثلون سلطة عالمية نتيجة الفتوحات الكبيرة التي قاموا بها وأن الفن قد تأثر كثيراً بالاماكن المفتوحة وتقاليد شعوبها فضلاً عن تبني هؤلاء الخلفاء لأفكار في جملتها أكثر دنيوية، وما تزال أقدم التصاوير التي ابتدعت في الحضارة الإسلامية محفوظة وعلى نطاق واسع على الجدران الداخلية (لقبة الصخرة) في القدس وهي أول بناء ضخم بني؟ بأمر من الخليفة عبد الملك بن مروان (685م-705م) وان هذه الخليفة ضرب نقوداً عليها صور بشرية[3]" وذكر الازرقي عن مكة أن دار سعد القيصر غلام معاوية تسمى المنقوشة لكثرة ما نقش فيها من صور مرسومة على الأحجار بأشكال آدمية وغيرها"[4].

(1) إن الحكماء المتقدمين الذين استخرجوا الحمام على ما ذكر في مدد من السنين نظروا وعملوا وتيقنوا أن الإنسان إذا دخلها تحلل من قواه الشيء الكثير فاتفقوا بحكمتهم وجالوا بفكرهم واستخرجوا بعقولهم ما يجبر ذلك سريعاً فقرروا أن يرسموا صورا بأصباغ حسنة يوجب النظر إليها زيادة القوى والأرواح وقسموا ذلك التصوير إلى ثلاثة أقسام ...الروح الحيوانية والنفسانية والطبيعية، الحيوانية للحرب والملحمة، والنفسانية للعشق والتفكر في المعشوق، والطبيعة هي البساتين والأشجار والأثمار والأطيار، وذلك إذا سالت المصور عن تصوير الحمام يذكر لك هذه الصفات " انظر كتاب مفرح النفس ص 4 الباب الثالث".

(2) ايتغهاوزن: فن التصوير عند العرب ص 19-20.

(3) المقريزي الكرملي: النقود العربية وعلم النميات ص 34.

(4) الازرقي: أخبار مكة ج 192/2.

ولقد وجدت من آثار هذا العصر صوراً جدارية ورسوم مائية في قصر يعود تاريخه إلى سنة 711/93 م وهي لرسوم آدمية. وطبيعية وحيوانات، نفذت بألوان مختلفة[1].

وفي القصر صورة ذكر ارنولد أنها للشخص الذي شيده، أما قصر ـ الحيرة الغربي في تدمر قد زين برسوم آدمية وحيوانية وزخارف نباتية[2] إن التفحص الدقيق في زمن الأمويين ينبئنا بوجود ميل جلي إلى زخرفة الحياة بعناصر فنية وجمالية وان الزخارف والفسيفساء والصور التي تركها العصر ـ إنما هي تمثيل للمنهج الذي أعده الخليفة الأموي.

والأرجح أن مفتاح تفسير ذلك هو ما أورده (المقدسي)[3] زهاء سنة 985م ولما كان هو احد مواطني مواطني مدينة القدس فقد كتب يقول "إن من العسير أن تكون هناك شجرة أو مدينة شهيرة لم تصور على تلك الجدران" ويعني المقدسي بـ (هناك) قبة الصخرة، إضافة إلى أن العصر الأموي قد حفل بالرسوم التي زينت قصر الحيرة التي أمر بها هشام بن عبد الملك، واشتملت على تصاوير البشر ـ والحيوانات والمناظر الطبيعية والتماثيل[4].

(1) الباشا، حسن: التصوير الإسلامي في العصور الوسطى ص 9 وما بعدها وانظر ايتغهاوزن فن التصوير عند العرب ص 19 وما بعدها.

(2) انظر حسن، زكي محمد: أطلس الفنون الزخرفية: الأشكال (8.6، 8.8،8.9).

(3) المقدسي: أبو عبد الله شمس الدين محمد بن احمد – ولد سنة 336 هـ - 947 م في القدس وتوفي سنة 380هـ- 990 م وهو من أعظم علماء العرب في الجغرافية ورحالة شهير. " راجع ايتنغهاوزن: فن التصوير عند العرب هامش 29 " .

(4) إن أقدم الصور المائية المعروفة هي الرسوم التي اكتشفت في (قصير عمرة) الذي نسب إلى الوليد بن عبد الملك 86 هـ- 750 م يقع القصر على بعد 50 ميلاً شرق عمان، أما قصر الحيرة الغربي فيقع في تدمر " انظر الباشا، حسن التصوير الإسلامي في العصور الوسطى ص 15 وانظر ديماند: الفنون الإسلامية ص 28.

85

وأما الفن في زمن العباسيين فقد كشفت بعثة المتروبوليتان في مدينة نيسابور عن نماذج مختلفة في الرسوم الحائطية، بعضها ملون بلون واحد ومحدد بخط اسود وهذه الرسوم قريبة الشبه من الرسوم التي عثر عليها في قصر الجوسق بسامراء وهو الذي أنشأه المعتصم في 831م وعثر في داخل هذا القصر ـ على رسوم لسيدات يرقصن ويعزفن على الآلات الموسيقية وصور زخرفية لحيوانات وطيور داخل إطارات ومناظر مختلفة وأسلوب هذه الصور أسلوب متطور من الأسلوب المحلي السابق للإسلام، واغلب هذه الصور يعتمد على الخط اللين مع مساحات متوسطة من الألوان الداكنة والفاتحة[1] أما المخطوطات فقد كانت ميداناً آخر بأوسع ما تعنيه الكلمة، استطاع الفنانون أن يعبروا فيه عن أنفسهم، ورغم أن تاريخ المخطوطات يشير إلى أنها كانت نادرة قبل القرن التاسع عشر عثر "ريز" على بقايا بعض الصور وهي من العصر الفاطمي في مصر[2].

أما مدرسة بغداد فإنها تمتاز بالبساطة في الرسم والتكوين الإيقاعي الذي يعتمد على الحساسية في توزيع العناصر وما تشمل عليه من خطوط وكتل وملامس سطوح وألوان، تمتاز أيضاً برسم شخوص ذو سحن عربية، وهالات مستديرة حول رؤوس الأشخاص وإبراز الزخارف على الملابس ومن أشهر مصوري هذه المدرسة هو يحيى بن محمود الواسطي[3] كتب وصور مخطوطاً لكتاب مقامات الحريري عام 1237م 1237م به نحو مائة صورة توضح نوادر أبي زيد السروجي كما رواها الحارث بن همام وقد استعمل في رسم هذه الصورة الألوان الأزرق،

(1) الألفي - أبو صالح: الفن الإسلامي ص 235.
(2) محرز، د. جمال: التصوير الإسلامي ومدارسه ص 26.
(3) الواسطي: هو يحيى بن محمود بن الحسن بن علي بن الحسين الواسطي، المرزوق والرسام والخطاط العراقي يعتقد انه من مدينة واسط التي تقع انقاضها الآن قرب مدينة الحي شرقاً وتدعى بالنارة حالياً. فرغ من كتابة ورسم نسخة من مقامات الحريري في رمضان سنة 634هـ/1237م وتضم هذه النسخة مئة تصوير محفوظة بالمكتبة الأهلية في باريس.

والأحمر والأصفر بدرجات من غير أي اتجاه لإبراز العمق والتعامل مع الفراغ من حيث البعد الثالث له وفصل بين المستوى القريب والبعيد بخط داكن وعملية تركيبية خاصة، صور هـذه المخطوطة تعبر عن الحياة الاجتماعية في العراق بالقرن الثالث عشر الميلادي سواء كانت هذه الحياة داخـل (الخـان) أو المكتبة أو الحقل وهي تلقي أضواء على الشخصيات الواردة في المقامات، بحيث تبدو معبرة وحيـة عـلى الرغم من أسلوب الأداء الزخرفي فيها.

المفهوم الإسلامي للفراغ

ومن المخطوطات التي أنجزت في هذا العصر مخطوط من كتاب كليلة ودمنة زهاء عام 1230 م فيها صـور عن الحيوانات وهي صادقة التعبير عن الموضوعات بأسلوب مبسط[1] أن استعراضنا للفن الإسلامي هنا لا يعني أننا نؤرخ له بالقدر الذي يساعدنا على اكتشاف أسراره من حيث النشأة والنتاج، وحسبنا أن نضع في الاعتبار أن هذا الفن قد لامس الروح الإسلامية المتفردة من حيث المنهج والتركيب، وإذا كان الفراغ مفهومـاً قد جاء حصيلة لهذه الشعيرة الدينية التوحيدية، فلا بد لنا من تأكيد القول أن الترابط في عناصر هذا الفـن جميعاً يعزز ذلك، فبين السماع والبصر مثلاً ترابط وثيق في الفنون الإسلامية، هذا الترابط الـذي هـو صلـب العقيدة ويعزز فكرة مفهوم الفراغ الذي لا يتخطى هذا من حيث أن الأفكار تنشأ وفق مفاهيم خاصة وان النتاج أو الحصيلة الفنية تأتي ضمن هذا السياق، "فبين التشكيل العربي الإسلامي والموسيقى العربية جسر يعين اندماجاً تكتشفه العين الخبيرة والأذن المتمرسة، والدخول في عالم النماذج بـين الإيقـاع واللـون محاولة،

(1) انظر فن التصوير عند العرب ص 97- 103 عكاشة، ثروت: التصوير الإسلامي ص290-296.

حية تكشف أبعاداً روحية لا حدود لها ... هذه القراءة التي ترصد اتحاد السمع والبصر ـ تضع يـديها عـلى سـر ثراء الفن الإسلامي وغُناه وديمومة فعله[1].

إن الترابط هنا يكشف الكثير " فقد ذكر ابن طفيل انه سأل ذات مرة ذات أحد الأطباء عـن الفـرق بـين العين والأذن فأجابه بأن الفرق يبلغ ثلاث أصابع فأخذ ابن طفيل يشرح لمجلسـه كيـف يـتم اختـزال هـذه المسافة فعندما يتبجس الشعر من القلب فيلقي فيه عشق السمع والنظر وتتفق جماعة الـذوق وجماعـة الصناعة حول مراتب اندماج السمع والبصر فكما يفرق الغزالي بين البصر و"البصيرة" يفرق السهروردي بـين السمع والسماع ويعد الاثنان إن الكشوفات التوليفة في الفن الإسلامي لا تفيض إلا عـن تحـالف الأشـكال والألوان النورانية مع الموسيقى الروحية ويربط إخوان الصفا بين الأوتار الأربعة للعود والعناصر الكونيـة الأربعة الماء والهواء والتراب، فعندما يقال ألوان من الذكر يقصد أن لكل كلمة قدسية لوناً رمزيـاً ويتحـول الذكر لدى الدراويش المولوية إلى رقص دوراني حلزوني يشبه الطواف المتسارع والصاعد.

والحرف العربي كان قد صدر عن صوته مـن دون تنقيط أو حركات وظلت الحـدود بـين الكلمـة والنغم لطيفة النفاذ فالشعر كان موزوناً، مقفى مشطوراً إلى شطرين يفصلهما فراغ صامت يمتد أحيانـاً كـل أربعة أبيات "الرباعيات" والعلاقة بين ريشة العزف وريشة الكتابة كبيرة فالعرب يصنعون مزاميرهم وأقلام الكتابة والتخطيط من مصدر واحد. والفراغ في النوتة الموسيقية هو فراغ ووقفة بين عناصر الرقش والعلاقة بين العناصر الفنية الإسلامية تشكل وحدة في الإيقاع والشكل والروح، موسيقى داخليـة خاصة اكتشفها سوريو فترجمها إلى أصوات[2]

(1) عرابي، د. اسعد: الفن الإسلامي خطوط شحطت لترى وتسمع، مجلة الرياضـة والشباب العـدد 422 أيار 1989 م دبي – الإمارات العربية المتحدة.
(2) انظر المصدر السابق ص 38-39.

ولا بد بعد ذلك من القول أن الفراغ ليس ظاهرة بل هو لغة داخلية تجسد المكان وتكشف عن المدركات الداخلية للأشياء.

فما هو الفراغ وكيف نظر إليه العربي المسلم ...؟ أن التعريف الاصطلاحي يساعدنا على فهم ورؤية الفراغ من حيث تفرده عند العربي المسلم ثم نستقرئ من خلاله الصورة التي نشأ عليها.

بدءاً علينا أن نشير إلى أن الفراغ معاني غير واضحة وهي تختلف تبعاً للتجربة والغرض، فسطح جدار فارغ أو قماشة بيضاء تختلف من حيث المعنى مقارنة بتجربة تأملية في الكون والفضاء والمكان، والحال انه حالماً يخضع الفراغ لغرض ما...تجربة عملية أو فنية أو تأمل من نوع ما، فان مشكلات مختلفة تظهر، فإذا كان الفراغ في الفن التشكيلي يضم داخل الشكل فان صورة غامضة عن انعدام وجود شيء محدد...انه يطالعنا على انه غير محدد، وبأنه لا شيء خارج كل الإجراءات العملية التي نجريها سواء أردنا بناء بيت أو رسم لوحة تشكيلية أو نحت تمثال، فان الفراغ يشكل احد البديهيات الأولى في حساسيتنا الإنسانية ومن ثم في مفاهيمنا لحياتنا...

من هذا المنطلق يصبح المفهوم واحدا من الأسس الأولى لان نعمل في الفراغ، ويصبح هذا المفهوم عملاً حدسياً أو مبنياً بواسطة التراكم في عقولنا. المسلمون سواء منهم الرسامون أو الفلاسفة أو الشعراء، كانت مفاهيمهم وقيمهم محددة تمليها بنية الدين الإسلامي الأخلاقية وتسير توجههم والعامل الثاني كانت تمليه فلسفة الحياة الاجتماعية.

لقد أصبح الفراغ (الخلاء) وسطاً لحركة الرموز، والعناصر سواء الفنية منها أو الأخلاقية يقول ابن سينا المتوفى سنة 428 هـ الفراغ "هو السطح الباطن من

الجرم الحاوي الماس للسطح المحوي"[1] وبحث أبو البركان البغدادي المتوفى 547 في الحركة المكانيـة واثر الفراغ (الخلاء) التي ينقل بها المتحرك من مكان إلى مكان[2].

ويقرر ابن رشد المتوفى 595 هـ بأن المكان ليس الفضاء بل النهاية المحيطة بالحركة[3] يقول الجرجاني "إن المكان فراغ متوهم يشغله الجسم أو ينفذ فيه أبعاده"[4].

وإزاء هذه التعريفات يمكن القول أن خبرة الفيلسوف التأملية هذه عن الفراغ لها ما يناظرهـا مـن الخبرة التأملية المقرونة بالمعرفة الاجتماعية عند الرسام. وبهذا المعنى نجد أن الفراغ في العمل الفني يولـد من حيث يتكون الأساس الفكري له وان التعامل معه إنما هو محض قدرة تأملية وحدسية كبيرة.

ومن مراجعتنا لتاريخ الفن الإسلامي نرى هذا التجلي واضحاً من خلال النتاج الإسلامي الذي تطرقنا إليه في البحث مقروناً بالنظرة الإسلامية الصوفية للحياة مع تأثير البيئة الاجتماعية ومفاهيمها.

إن الفراغ المطلق الذي نتأمله، إنما هو صورة أولية لإحساس الفنان، صورة تشكل إدراكاً فلسفيَّةً لحواسنا، أي هو ما يقابل عالم الأشياء المادية التي تتصف بالامتداد والصلابة والتشكل والكثافة.

ولعل صورة الفراغ ليست نتاج تأمل خيالي في نشأة العالم فقط بل هي نتاج لتأمل اختباري أيضاً، فالفنان يرى عالم الأشياء يحاط بالفراغ، أو يتخلله فراغ، وهو بذلك لا يمكن أن يتصور عناصر عمله، حيث سينفث من دواخله عالمه هذا ضمن

(1) رسالة الحدود ص 64.
(2) ابن حبيب: المعتبر في الحكمة ج28/2.
(3) رسائل ابن رشد: السماع الطبيعي ص 36-38.
(4) الجرجاني: التعريفات ص 234- 235 وصليبا، جميل: المعجم الفلسفي ج 2ص 412.

تصور فني محاط بحكمة العصر وهيمنة روح الفلسفة لكن من جهة أخرى أكد الفكر الإسلامي بطلان الفراغ خارج ما هو موجود فيه يقول الكندي: لا يوجد مكان دون متمكن، ليس يمكن أن يكون للخلاء المطلق وجود"[1]. في حين يقول ابن سينا "نحن نسمي ما يحوي الجسم مكاناً"[2] وينفي إخوان الصفا وجود الخلاء سواء داخل العالم أو خارجه مفسرين العلاقة بين الأجسام الطبيعية في العالم مثل طبقات البصل ليس بينها فراغ أو خلاء إلا فصل مشترك وهمي.

وفي تصور جمالي مثير للعلاقة بين الخلاء والأشياء، يقرر ابن سينا إلى "أن الخلاء متشابه لإجمال فيه... أجزاء الخلاء متشابهة فالخلاء ليس فيه قوة جذب"[3] وعلى الرغم من هذه المفاهيم التي تبدو في الظاهر تنفي وجود الفراغ، فإننا نرى فيها أفكاراً عالجت فيها مفهوم المكان الموحد الذي يشكل نقطة الجذب، ففي هذا المكان تضم العناصر ...إنها محتواة داخلياً. ومن الوجهة الإجرائية لا يبدو الفراغ ممكناً إلا تبعاً لتعيينات شكلية وبذلك فان نفيه لا يلغيه بل يضمه إلى كيان أوسع ومن وجهة النظر التي يعتمدها الباحث هي أن العالم المادي لا يمكن وصفه على وجه التحديد إلا تبعاً لمفاهيم ثقافية وجمالية: يقول كانت "لا نستطيع تعيين كل الأجسام أكانت التعيينات تنتمي إليها بصورة مطلقة أو بعلاقتها بالأجسام الأخرى دون الفراغ...إن الفراغ ليس شيئاً سوى شكل جميع الظاهرات للحواس الخارجية ...انه الشرط الذاتي لحساسيتنا"[4].

(1) الالوسي، حسام: فلسفة الكندي ص 193.

(2) العبيدي، حسن مجيد: نظرية المكان في فلسفة ابن سينا ص 33.

(3) المصدر السابق ص 36.

(4) كانت، عمانوئيل: نقد العقل المجرد ص 73.

ويقول "سنتياتا: أن الفراغ هو الظاهرة الأزلية التي خلقت مع الإنسان لتعطيه مجالاً واسعاً في التأمل ولنسج أفكاره وخياله فيه، ليؤلف ما نقص منه أما فيما يرى أو فيما يبدع أو فيما يسمع أو يشاهد"[(1)].

وبعد إن المشكلة التي تواجهنا في تعيين مفهوم للفراغ ليس هو الاعتراف به أو إنكاره، بل هو في إعادة إنتاجه، السيطرة عليه وجعله يخضع لنسب إنسانية قابلة للتحديد والقياس، أي قابلة للعقلة والتصور الجمالي.

ولعل جميع الفنون التشكيلية، بل الفنون البصرية بشكل عام، تتعامل مع الفراغ بهذه الصيغة فالفراغ لا يخضع لمفاهيم عقلانية مجردة حسب بل هو تجربة وتحديات تجربة، فنحن نعيش في فراغ، انه من تنظيماً، نحن نستعمله، ونحن نمليه أو نفرغه أو نفرغه وحتى الآن لا بد أن نقول أننا لا نعرفه ولا ندهش لوجوده...ولكي نكون قادرين لا نجرب العالم بشكل متكامل يجب أن نعرف مميزات (صفات) الأنواع المختلفة وعلاقة بعضها ببعض[(2)]. ففي كل إجراء إنساني يتم فيه الاختيار والتمحيص وبشكل خاص في الفنون البصرية فان الإنسان يبدع فراغاً بصرياً ...ويبدو أن هذا الإبداع أساسي لتصور العلاقات الشكلية على نحو جمالي ...فهذا الفراغ مرئيا واستمراره محسوساً[(3)]. والحال فان الفراغ هنا مفهوم إبداعي، فلإنسان يملأ فراغاً لكي يشكل فراغاً ذا قياس جمالي ...ويبقى الفراغ في هذه العملية خبرة محسوسة ومضمرة في تجربة الفنان النفسية والاجتماعية سواء كنا نلتقي الفراغ بمعنى المنظور أو بمعنى التراكب للصور أو بالمعنى السطحي (من السطح) أو بمعنى خلفية ذات عرض تصميمي، فان الفراغ يظل في كل هذه الحالات تجربة جمالية خاضعة للتأمل والتفكير وتحصيل حاصل لوجود الامتلاء.

(1) عبو، فرج: عناصر الفن ج1ص 306.
(2) كامبمان، لوثر: الفراغ والإنشاء ص 3.
(3) حكيم، راضي: فلسفة الفن عند سوزان لانجرص16،17،18.

من هذا الفهم فإننا نعود لنقول أن النظرة الجمالية للفن الإسلامي كانت وفق منهج عقائدي مبني على تصور صوفي لذلك تتبنى الفلسفة الإسلامية على فكرة الزهد "إن أعظم القرابين هو ترك النفس محبة الدنيا والزهد فيها وقلة الخوف من الموت وتمنيه"[1] وان الجسد والهيئة في أي عمل إنما هي تجسيم للجسد والجوهر الفاني ﴿كُلُّ شَيْءٍ هَالِكٌ إِلَّا وَجْهَهُ﴾[2] لا قيمة له بقدر تعلقه بالنفس(الروح).

العمل أن هذا الجسد لهذه النفس في المثال بمنزلة دار تسكن أو دابة تركب أو آلة تستعمل وما دامت هذه النفس مع هذا الجسد مربوطة به إلى الوقت المعلوم فلا بد لنا من النظر فيما تصلح به معيشة الحياة الدنيا وما تنال به النجاة والفوز في الآخرة[3]. وبهذا المعنى فان النفس المطهرة في الإسلام هي الأساس الذي يبنى عليه سلوك المسلم ومن ثم سلوك الفنان، وهذا يعني أن التوحد مع الخالق صفة لا بد منها، وسيصبح المسلم بذلك أكثر اطمئناناً ورسوخاً، وان الفراغ هو الفسحة اللانهائية التي يتحرك بها المسلم من دون خوف، الأمر الذي انعكس على نتاجه الفني لتصبح الجمالية الإسلامية أسلوباً منفرداً من حيث التعامل مع الفراغ وهي في مجملها حدسية" والانفعال الداخلي الذي يعتمد الضمير عند المؤمن كان يربط دائماً بالمثل الذي لا تسعه حدود الشكل المادي بل تضيق عن إطاره[4].

إن الإخراج والتضمين والتماثل والقياس والتضاد والمجموعات الهندسية الجزئية والمجموعات القائمة على التناظر والتضاد والتماثل بمجموعها تشكل عالماً مستقلاً يؤدي دوراً رئيسياً وهو شغل المساحة المرسومة إذا اعتبرنا أن المساحة فراغ اللوحة التشكيلية المرسومة بأنواع الأشكال وعددها وحجمها وتوزيعها وان هذا الشغل إنما تمليه روح الفكر وتكويناته وهذا ما جعل الفراغ في الفن الإسلامي

(1) عبد النور، جبور: إخوان الصفا ص 97.
(2) القصص: 88.
(3) إخوان الصفا ص 73.
(4) بهنسي، عفيف: اثر العرب في الفن الحديث ص 248.

يشكل احد العلامات الأولى في وجود العمل ...انه انتقال من مكان إلى آخر وعلامة ...انه بياض في سواد.

كيف نفهم التشكيل في اللوحة الإسلامية

نرى أن التمهيد ضرورة مهمة وتقديم لا بد منه كي لا يختلط الأمر. لان الفراغ في العمل الفني ليس رؤية عينية أو مفهوم مادي ملموس بالإمكان إجراء التجارب الفنية عليه أو البحث في داخله، بل هو مفهوم مجرد يرتبط بقضية أخرى، هي الروح، والجمالية، والبيئة والأسلوب وكل هذا لا يخضع للقراءة العينية إلا من خلال مفهوم معين يتقدم هذه القراءة ويستكشفها وهذا نرى وجوب إيضاحه بالنسبة للفن العربي الإسلامي. فلقد كان من العسير إلى زمن غير بعيد، الحديث بصورة واضحة عن الجمالية العربية الإسلامية بكونها مفهوماً محدد المحتوى، بحيث يأتي الفراغ ضمن هذا التحديد، لان التراث الفكري الإسلامي في عمومه – إلا إذا استثنينا بعض النصوص الفلسفية والأدبية المتفرقة - [1] لم يطور خطاباً شاملاً ومتوصلاً يمكن وصفه بالنظرية، ثم إن دراسة القيم الجمالية والتاريخية ومنها الفراغ ..لم تظهر عند الدارسين الغربيين إلا في شكل مباحث جانبية تكميلية للدراسات الجمالية الغربية حين وضعها هؤلاء ضمن تصورهم المادي، وليس الروحي، هذا التصور الذي كسب تاريخهم ونظريتهم مفهوماً علمياً خالصاً لدراسة الفن، لذا بدا القصور في فهم المنطق الجمالي العربي الإسلامي واضحاً حين اتجه إلى مجرد إحصاء وجرد للموروث الفني، وطرحت نظريات وآراء عامة في اغلبها تشكك بمبررات الإبداع عند الفنان العربي المسلم.

(1) انظر اللواتي: علي: خواطر حول الوحدة الجمالية للتراث الفني الإسلامي- مجلة الفكر (العدد 7) 1983 ط تونس.

ومثال ذلك إن اغلب كتابات الغربيين عن الفن العربي الإسلامي تتضمن عبارات مثل(كراهية الفراغ أو النفور مكن الفراغ)(Hurreur du vide)[1] وهو النزوع في أثار الفن الإسلامي، إلى شغل المساحات على نطاق واسع بالعناصر الزخرفية. وهذا المبدأ الجمالي ليس في الواقع إلا مفهوماً وصفياً يتصل بالأسلوب ولا يعدو إلا أن يكون ملحوظة بصرية إذا ما قورنت بالفن الغربي على سبيل المثال. ولكم تحديد مشروعية ذلك الأسلوب على المستوى الفلسفي والجمالي يدفع بحثنا إلى اكتشاف النظام الخاص والفريد بهذا الفن.

والبحث هنا ليس تأكيد حقيقة تفرد الجمالية الإسلامية حسب، بل ما تشكله هذه الجمالية من عناصر ومنها الفراغ وأسلوب التعامل معه باعتباره نتاج لرؤية خاصة في الفن.

"إن عبارة (الفزع من الفراغ) تفضح في الحقيقة ذلك الميل اللاشعوري عند أولئك المؤرخين إلى مقارنة أو قياس الظاهرات الفنية على النموذج الغربي فيكون مفهوم كراهية الفراغ إشارة للفضاءات الخالية من الزخرفة"[2] فالفنان العربي المسلم (أوردنا ذلك في البحث) حمل في داخله مورثين الأول هو الإحاطة البيئية والتوازنات الحياتية القائمة، من خلال الخرافة والضياع والخوف والصراعات القبلية - هذا قبل الإسلام - إلى توحيد واستقرار وبناء مدنية خاصة بعد الإسلام. وهذان الجانبان مملأن على الفنان قسراً، ويبرزان عناصر شاخصةً في عمله الفني أو هي تعبير يتمخض عن رؤياه ومفهومه، هذه الملاحظة ستقود إجراءات بحثنا إلى متابعتها من خلال فهمنا للأعمال الفنية عند تحليل عناصرها بفيض قابل إلى وضع منهج علمي ومحدد حول ماهية هذه العناصر التي تشكل داخل الفراغ جمالية عربية خاصة.

(1) راجع الإطار النظري في هذا البحث (أوردنا مناقشة مستفيضة عن هذا الموضوع).
(2) اللواتي- المصدر السابق.

أن الجمالية العربية الإسلامية موحدة في مظهرها العام. تطبع العمائر الدينية عند العرب المسلمين إضافة إلى المدينة وفنون الكتاب والمنتوجات الحرفية، كما نجد أشكال تنظيم موحدة أو متقاربة تحكم الموضوعات الأساسية للفن وتميزاتهم نماذج الحيز(الفراغ وعلاقاته) الذي أبدعه المسلمون، مثل المدينة والمسجد والحيز الزخرفي والتصويري والرقش الهندسي والنباتي والمقرنص والخط العربي، ومن الطبيعي أن تكون بهذا الفن سمات أساسية قائمة على محور الشهادة والحدس والروح والمركز(المحور).

"إن فكرة المحور هذه تنعكس على العالم المحسوس، فتتطابق مركزية اللـه في العالم الروحي مع مركزية الكعبة الشريفة على الأرض، كما يتوسط المسجد المدينة ويتوسط المحراب المسجد، وتبدو هـذه الدوائر مادية وروحية في حركة المؤمن الدائبة نحو اللـه"(1) إن هـذه الأفكار التـي وضعها الباحـث في مقدمة إجراءات البحث هي تبيان أولي لدراسة من هذا النوع من الانجازات الفنية مـن حيث عناصرهـا الروحية والمادية والعينية ومن خلال التصوير.

ونود هنا الإشارة إلى قضايا أساسية كتقديم لهذه الإجراءات هي:

1- إن منهج قراءة الأعمال الفنية يتبع في بعض حلقاته وضمن أسلوبيته منهجين، الأول عقلي والثاني روحي لان السجل الصوري للكلمة روح يجب أن يظل منفتحا لفحوصنا وتقصياتنا عند إجراءات البحث، لأنه في مجال الفن تستطيع ظاهرية الروح إن تكشف الالتـزام الأول بالنسـبة للتعامـل مع العناصر واختيارها و الإحساس بها، وعلى هذا الأساس فان فهم الفـراغ يجب أن يبـدأ مـن المركز في قلب الدائرة العربية حيث يستمد كل شيء منبعه ومعناه.

(1) المصدر السابق.

2- إن الفراغ مفهوماً روحياً – يمتلك ضوءاً داخلياً تعرفه البصيرة الداخلية وتعبر عنه بـالألوان والخطوط والاحياز فيكون بذلك عالماً حقيقياً للمنظور النفسي والاجتماعي[1].

3- إن الفراغ مفهوماً روحياً هو معنى مجرد وبذلك يكون قريب إلى معنى الفكرة أكثر منـه إلى المعنى الملموس في العين.

4- يتشكل وجود الفراغ من خلال بنية كاملة للعمل الفني ومن العلاقات المكتملة بينه وبين العناصر الأخرى ضمن اللوحة.

وفي ضوء ذلك ستتخذ اجراءات البحث هذه الأساسيات عند تحليلها للأعمال مـن حيـث التكوين والجمالية وملامح الفراغ وأسلوب التعامل معه. وضمن إطار أهداف البحث....يعيننا بـذلك وسـائل الفرز الطباعي وبعض الأدوات الطباعية والهندسية من اجل توضيح المفهوم الذي يجسد عنصر الفراغ بصرياً.

(1) انظر الفصل الخاص بالإطار النظري.

الفصل الثالث
قراءة في الأعمال الإسلامية

الفصل الثالث

قراءة في الأعمال الإسلامية

الفراغ في بدايات التصوير العربي الإسلامي [1]

لعل أقدم لوحات التصوير الإسلامي هي تلك التي رسمت على الجدران الداخلية لقبة الصخرة بمدينة القدس، وهو أول بناء أمر الخليفة الأموي عبد الملك بن مروان بإقامته عام 691م. والأجزاء التي تغطيها الفسيفساء هي المنطقة العليا من التثمينة الدائرة، أي الداخلية، وتشمل الجزء العلوي من الأساطين والأكتاف الأربعة ثم (كوشات) العقود.

تتألف هذه الفسيفساء من مكعبات صغيرة مختلفة الحجم من الزجاج الملون الشفاف وغير الشفاف، ألوانها الأبيض والوردي والفضي- والذهبي- وهناك درجات مختلفة من الأخضر- والبنفسجي والأبيض والأسود.

الموضوعات زخرفية، تتكون من فروع نباتية حلزونية تخرج من آنية بينها أشجار نخيل ورسوم لأوراق الشجر (شكل 1) يظهر أن وحدات وعناصر هذه الزخرفة تعتمد في أساس استخدامها للفراغ على مبدأ التناظر (إن أي مستقيم يقسم

[1] بالرغم من أن هذه الأعمال وضمن فترتها التاريخية لا تقع ضمن حدود البحث، لكننا نجد من الضروري الكشف بشكل بسيط عن بعض الصفات الأساسية التي تعتمدها من حيث التعامل مع الفراغ وتشكيل مفاهيمه ودلالاته في هذه الفترة، لأنها تكشف النواة الأولى التي أسست ملامح الفن العربي الإسلامي في رقعته الجغرافية، وهي لا تعدو مدخلا لتعزيز شرح فكرة الفراغ ضمن حدود البحث.

اللوحة في مقطع طولي (شكل 1) يظهر لنا عنصر الموازنة والتكرار، وهي عناصر تعتمدها الزخرفة العربية الإسلامية بشكل كبير. هذا إضافة إلى استخدام المنحني(Curve) الـذي يشكل رؤيـة عامـة لهيئـة اللوحة.

إن استخدام النجوم الثمانية الشكل والدوائر في الفراغ يشكل أسلوبية خاصة في التعامل مـع الفـراغ من خلال ملئه بطريقة التكرار، مما يعطي انطباعاً بان المساحة قد قسمت باعتناء وان عنصرـ التسطيح يشكل بعداً واحداً داخل مساحة اللوحة، ولهذا فان العمل بكل هيئة يعطينا انطباعاً بالتجريد وبطابع قدسي خال من التجسيم. وعلى ذلك فان صنعة التسطيح والتناظر والتجريد هي قيم جمالية فنية جاءت نتيجة مفاهيم وقيم روحية جديدة.

أما فسيفساء الجامع الأموي في دمشق فانه يكشف عن أجزاء تقع على مقربة مـن المـدخل الـرئيس للجامع، وقوام هذه الأجزاء رسم نهر في مقدمة المنظر الذي يشـكل واجهـة اللـوح وعلـى ضـفته الداخليـة أشجار ضخمة تطل على منظر طبيعي فيه رسوم عمائر بين أشجار وغابات (شكل 2).

يعتمد التكوين العام لهذا الأثر على استعمال ثلاثة منحنيات عرضية تستند إلى بنائن شبيهين بالقلاع تظهر خلف البناء أشجار باسقة وأبنية صغيرة، وتقطع المنحنيـات أعمـدة، وبـين الأعمـدة صـور لشبابيك والصيغة المنظورية قريبة من الواقع حتى في شكل النهر الذي يظهر قريباً للمشاهد.

إن المثال الواضح لانعكاس مفاهيم الحياة يتمثل مجسداً في أسلوبية التعامل مـع الفـراغ، فالإسـقاط العلوي يمثل السلطة الدنيوية للخليفة وقد تبين ذلك في شكل البناء الذي يقع على ضفة النهر (شكل 2) في حين جسد هيئة البناء العام بطريقة التأثير الزخرفي الإسلامي أولاً ثم استخدام التراكب والتناظر والتوازن في اللوح حتى غطت جميع المساحات، مما يوحي البناء في هيئته الفعلية بطغيان حاسة المكان والزمـان مـن خلال التكوين وإظهار الهيئة كبنية واحدة، وهذه الحقيقة قد فتحت

الأبواب لتكوين أسلوبية جمالية منفردة لهذا الفن تقوم على مبدأ الحدس والتأثر والنزوع إلى بيـان سلطة المفهوم بطريقة خاصة.

ولتوضيح ذلك انظر اللوح (3) في هذا العمل تغير المفهوم، فتغير معه الأسـلوب،...في (قصـير عمـره) وهو نموذج للفن الأموي الذي اتخذ من سلطان الدنيا شأناً في السلوك والتفكير عندما ابتعد عـن مقومـات وأسس النظرة الإسلامية فجاء النتاج الفني ليعبر عن هذه المقومات الدنيوية الجديدة.

نلاحظ امرأة عارية تتوسط اللوح وهذا النموذج بحد ذاته يبتعد مـن حيـث موضـوعه عـن فكـرة الروح والالتزام الأخلاقي الإسلامي ونظرة العرب إلى الاحتشام.

أما طريقة الرسم فإنها تعطي انطباعاً بالعمق الفضائي (البعد الثالث) وهي مـن صـفات الفـن عنـد بعض الشعوب الرومانية والإغريقية. فالفراغ هنا لا يشكل أسلوباً خاصاً نابعاً عن هذه الروح ومتأثراً بها .

لقد اختلفت الصنعة برغم أنها نشأت في الرقعة الجغرافية العربية وضمن إطار المحتوى الإسلامي، فالمفهوم العام (أو الروح العام) قد اتخذ منحاً آخر، وهذه الحقيقـة تعطينـا مـثلاً صريحـاً عـلى أن عناصر الفن تتكون من خلال النظر إلى الوجود والمحيط والتعامل معها، لتكون رموزاً تمثـل هـذا الوجود وأسلوباً يحاكي المفهوم أو الرؤيا الداخلية.

لقد برزت الضوء والظل في هذا العمل وتجسدت الأشكال واقتربت من الواقعية وكل ذلك لا صلة له بالفن الإسلامي الذي ارتبط بالحياة الآخرة والنزوح إليها بصوفية وتجرد.

الفراغ في أسلوب سامراء الفني 838م

تدل أساليب سامراء الجصية على ثلاث مجموعات مختلفة[1] يمثل أسلوب المجموعة الأولى شكل (4) اكتمال تطور مبدأ خاص من مبادئ الفن الإسلامي، وهو تغطية تامة، تكاد تختفي الأرضية تماماً أو تقتصر على بعض الحزوز الضيقة المشطوف في الحفر على الخشب في الطراز العباسي.

إن طريقة صناعة الزخرف وابتكار عناصر جديدة جاء حصيلة التوقان الروحي للفنان المسلم في اكتشاف قيم جمالية عن طريق الحرفية التي ميزت صناع هذا الفن، وتبعاً لذلك فان البحث عن هذه المعاني أسفر عن وجود صيغ تتناسب والروح العربية الإسلامية التي كانت سائدة آنذاك، والقيم والمفاهيم التي فرضت سلطانها على الفنون من ناحية والوسائل والطرق التي عبر بها الفنان العربي المسلم

(1) المجموعة الأولى: ظهرت في زخارف مباني الفترة الأولى تتكون عناصره من تفريعات لأوراق العنب المخمس الشكل والمراوح النخيلية وأشجار الزهيرات وقد وضعت هذه الزخارف في تقسيمات هندسية وتظهر فيها عناصر أموية كثيرة وهو أسلوب قريب من الطبيعة.

المجموعة الثانية: تتميز مجموعة سامراء الثانية ببعد عناصرها عن محاكاة الطبيعة، وتتكون من أوراق نباتية دائرية وأشكال مختلفة من المراوح النخيلية ويظهر في هذه الزخارف تغيير في شكل الوحدات قليلة البروز حيث استخدم فيها النحت المائل بحيث تتقابل حواف بعضها ببعض.

المجموعة الثالثة: يظهر بهذه المجموعة تطور أكثر حيث تتحول الوحدات كلها إلى الشكل التجريدي كما نجد بالأرضية عمقاً ظاهراً.

انظر: علام- فنون الشرق الأوسط في العصور الإسلامية ص 51- 52.

انظر: ديماند- الفنون الإسلامية ص 93.

انظر: حسن، زكي محمد أطلس الفنون الزخرفية ص 438.

عن هذه القيم. إن توزيع العناصر الفنية قد شكل قيماً خاصة تبلورت في مجموعة الأشكال التجريدية من حيث التعامل مع الاحياز.

إن مفهوم مخالفة الله للعباد بما هو قائم بنفسه ومطلق قد أوحى للفنان العربي المسلم تجسيد صيغه اللانهائية والامتداد، والزخرفة خير ممثل لهذا الامتداد، ومن الطبيعي أن تلاصق الأشكال ليتصل بعضها ببعض فلا يكون الفراغ في سطح العمل مجال للظهور، بل يختفي تحت الأشكال مما يشكل أسلوبية تتصف بالتكرار والتناظر ومن هذه تظهر غرابة الشكل لتغطي دائرة المفهوم.

فعند التحليل والمقارنة نجد أن أسلوب سامراء يتعامل مع الفراغ بالتكرار والتداخل والوحدة، هذا النظام يعبر عن بنية متماسكة أساسها قوة المطلق وسلطانه. فلو أخذنا شكلين متناظرين من الوحدات الزخرفية الرئيسة التي تشكل المركز[1] ونجاور هذين الوحدتين بطريقة التداخل سينتج عن ذلك شكل ثالث داخل الفراغ أو يتكون منه.

انظر (شكل 4أ) إن الشكل الجديد في حقيقة الأمر هو الفراغ أو الحيز الذي ترتكز عليه الأشكال، ومن خلال تطعيمه بعناصر أخرى. فان الفراغ يصبح شكلاً وعلامة بوصفه حيزاً منفصلاً.

ومن ذلك يظهر الشكل الفني ابتداء من قلب الدائرة أو المركز ثم يتتابع دون نهاية. إن استغلال الفراغ يجسد في حد ذاته نظرة العربي المسلم الخاصة، التي ترتبط بفكرة الخالق قد أبعدته عن التجسيم وعن محاكاة الطبيعية،لاعتبار أن المحاكاة فعل دنيوي وهو ضرب من ضروب الزينة لا يتفق مع نهج الزهد والتجرد الذي يطبع سلوك العربي المسلم.

(1) انظر (التمهيد) فكرة المركز في العمل العربي الإسلامي.

وهذه المفاهيم نجدها في عناصر وأسلوبية سامراء للمرحلتين الثانية والثالثة (انظر شكل 6.5) التي يصلح معها القول أنها بداية وضوح الرؤيا في الفن العربي الإسلامي.

لقد اتخذ هذا الأسلوب منهجاً في التصوير والريازة والخط وجميع الفنون الإسلامية لاحقاً وانعكس بنفس هذه القيم والعناصر على التعامل مع الفراغ، عندما جعله إشارة داخل البنية الكلية التي تتوزع بها الإشارات الأخرى.

الفراغ في هذه الأعمال يختفي في الوقت نفسه تحت الأشكال ويتحد معها. وهو ضمن العمل العربي الإسلامي يشكل شفرة أو إشارة ومفردة تعطينا الانطباع بان الاحياز داخل الاستعمال لها دلالاتها المحسوبة والمبتكرة، التي تنحدر من مفاهيم خاصة وتشكل نتاجاً بصرياً متميزاً.

الفراغ في رسوم يحيى بن محمود الواسطي

(المقامة) نتاج أدبي متخيل، وقد عم صيت مقامات الحريري[*] في الآفاق، وترجمت هذه المقامات إلى صور فنية، يعرض الباحث لهذه الصور باعتبارها تمثل أسلوباً من أساليب الفن العربي الإسلامي، الذي نما تحت تأثير المفاهيم السائدة في المكان والزمان آنذاك.

لقد وصل إلينا من المقامات ثلاث عشرة مخطوطة مزوقة بالتصاوير إحداها بدار الكتب في (لينيغراد) والأخرى في (اسطنبول) والثالثة بدار الكتب القومية (فينا) ومخطوطة في دار الكتب القومية (باريس) وثلاث مخطوطات بالمتحف البريطاني

(*) الحريري: أبو محمد القاسم بن علي الحريري البصري صاحب المقامات، ولد في البصرة سنة 446 هـ /1054م، ثم انتقل منها واستقر في حي بني حرام ودرس أدبياً على يد الكثيرين وعُيّن بنوعين في ديوان الخلافة في البصرة. (انظر ياقوت: معجم البلدان ج6 ص167 ومعجم البلدان ج3 ص 241).

ومخطوطة بالمكتبة البودلية (بأكسفورد).. ومخطوطات في أمـاكن أخـرى. ومـن هـذه المخطوطات نستطيع تلمس أحاسيس المصورين وخيالاتهم ومناهجهم الفكرية.

لقد ظفرت مخطوطة باريس بشهرة واسعة [1] ..فصورها مّدنا بمعلومات قيمة عن العادات والتقاليد الإسلامية بين القرنين الثاني والثالث عشر وتعد أكثر الصور واقعية في التصوير العربي الإسلامي – لكنها رغـم ذلك استطاعت خلق شخصيات بعيدة عن الواقع ..نماذج إنسانية مليئة بالحياة.

وتتجلى في الواسطي شخصية مبدعة استطاع أن يملي أسلوباً متفرداً، ذلك الأسلوب الـذي أسـس أول ملامح التصوير مدرسة عربية ذاع صيتها وهي (مدرسة بغداد) [2].

ومن هذا يتبين أن إجراءات بحثنا على هذه الرسوم ومن خلالها... شكل الفراغ ومفهومة النظر إليه.

أن كل تجربة محسوسة للفنان هي انجاز فني يفرض شروط تذوقه، ونمط استيعابه الخوض في فهـم عناصره الفنية وخلفية تكون هذه العناصر وإذا ما اخذ عنصر خاص منها. فانه يخضع إلى دراسـة عميقـة تقود إلى ربطه بنظام اللوحة كلها ومن ثم اللوحة بالزمان والمكان والمفهوم الذي قاد الفنان إلى إنتاجها.

(1) وهي المخطوطة التي صورها يحيى بن محمود الواسطي سنة 1237م/ 634 هـ تبلغ صورها 99 منمنمة وسـميت باسـم مقتنيها (شيفر)، محفوظة بدار الكتب القومية باريس (تحت رقم 5847).

(2) مدرسة بغداد: مدرسة فنية ظهرت وتكاملت في النصف الأول مـن القـرن الثالـث عشرـ الميلادي وتتمثـل في مجموعـة المنمنمات في المخطوطات العلمية والأدبية، تمتاز هذه المدرسة بأسلوبها الفني ومنهجها الجمالي الخاص الذي تأثرت به المدارس الفنية الأخرى التي جاءت بعدها. ومن أشهر روادها يحيى بن محمود الواسطي وعبد اللـه بن الفضل.

وما يهمنا أن نجد في ضوء ذلك الصلة أو الرابطة المهيمنة على شكل وأسلوب معين في فن التصوير العربي الإسلامي حيث يفرز هذا الشكل نمطاً خاصاً من التعامل مع الفراغ، ويكون صياغته البصرية داخل العمل الفني.

في البدء جدير بنا ذكر، إن المفهوم العام للمنظور يخضع دائماً إلى التعامل مع عنصر ـ الفراغ الحسي ـ والبصري، ذلك الذي يعتمد على نظام التضاؤل النسبي الذي يوحي بالعمق ويتم عن طريق تناقض الأشياء أو باستخدام نقاط التلاشي ونقطة الالتقاء في خط الأفق لكن هناك منظور آخر يعطي عناصر اللوحة شكلها وأسلوبيتها داخل الفراغ بطريقة تراكبية تكون الإيحاء بالعمق الفضائي. فتتعاقب الهيئات عن طريق التعامل مع الحجم أو الخط أو المساحة أو الفراغ ويكون الإيهام إلا من خلال تعاكسها على شبكية العين. وإضافة إلى أنواع الإيهام فان (المنظور الروحي) الذي يتهيأ داخل كيان الفنان يملي عليه ابتكار رؤية عينية تظهر بوضوح نموذج الشكل المقترح للوجود...فإذا كانت الفنون التشكيلية مادة في فراغ فان وضع هذه المادة وتنسيقها والحالة الكائنة عليها في الفراغ تحدد شخصيتها المتميزة. فالبناء العضوي للمادة هو الذي يحدد الأسلوب (شكل العمل) وهو الذي يساعدنا على إدراك مفاهيمه.

إن مادة العمل هي شكله والتقنية هي مهارة الفنان في إسباغ معنى على هذا الشكل، والفراغ هو الرقعة المنفسخة بلا حدود تحوي كل الأشياء المادية، انه الزمن المستمر معه (راجع إطارنا النظري) إن محاولة تطبيق كل ذلك على أعمال الواسطي ستحدد لنا الإشكال والهيئات والفراغات.

في الشكل (7) وهي المقامة السابعة (برقعيد في يوم العيد) مجموعة من الفرسان يتأهبون للاشتراك في احد الأعياد الإسلامية. إن تحليل عناصر هذه المنمنمة وإخضاعها إلى مستويات هندسية يساعدنا على اكتشاف بنائها المعماري.

فاللوحة تتكون من مستطيل يبدأ من الأعلى إلى الأسفل ومستطيل آخر عرضي يتقاطع مع الأول ويشكل قاعدته، حركة العازفين تذكرنا بطريقة التكرار في الزخرفة العربية الإسلامية (سبق ذكرها في سامراء) فهي تتجاور مكونة شريطاً زخرفياً وكأنه افريز مستقل، ومثله رؤوس الخيول، وحركة أرجلها التي الشبيهة بالرقش الهندسي في الزخرفة الإسلامية. وهذا ما يؤكد حقيقة سلطة المفاهيم العربية الإسلامية في مجال التصوير مثله في مجال الزخرفة.

فالتعامل مع الفراغ لا يبتعد في هذا النهج وهو ظهور الإيهام عن طريق التراكب ومركز السيادة في اللوحة (المركز). وتأتي الأشكال داخل الفراغ لتشكيل بنية واضحة المعالم من حيث زخرفتها المتميزة.

فلو حصرنا الأشكال على أنها كتلة واحدة سنجد أن الفراغ لا قيمة منظورية له عندما يصبح مجرد سطح خلفي للعمل، ولاعلاقة له بالإشكال، لقد أراد الفنان أن يمده بعض الحياة بوضعه كتابات المقامة بشكل متعرج مرة ومستقيم بأخرى وكأنه السطح الذي تتحرك ضمنه المفاهيم والرؤى والعناصر.انظر الشكل (7 أ).

إن تحوير الأشكال وتكرارها داخل الفراغ، وبعدها عن الواقعية يذكرنا بقدرة الفنان وسيطرته على مادته وعناصره، وفق النهج الذي اختاره، فأصبحت هذه الناصر بمجموعها، ومنها الفراغ، تشعرنا برسم خيالي لمشهد حياتي، ولكن بطريقة مختلفة - طريقة يكون معها الكل اكبر من الجزء.. من خلال بنية مسطحة لا تتوافق إلا مع البعد الداخلي والروحي لمنظور عربي خاص.

وهنا يتبين المفهوم على شكل صورة موحدة، أساسها الإيمان الصوفي والعميق بالسر، ذلك السر الذي تحيطه قدسية القران وقصة المعراج وطبقات السماء السبع.

إن التكرار داخل الفراغ في هذا العمل يحمل نفس المفهوم العربي العام بخاصيته اللامتناهية والمرتكزة إلى البيئة الطبيعية والوصول إلى اللانهائية في داخل حيز لا توقف حركة عناصره سوى حدوده الشكل(7 ب).

أما الشكل (8) فان تقسيماته تذكرنا بواجهات المساجد وبناء التكوين على الأبواب الخشبية(شكل 8 أ) مما يدل على وحدة الرؤية والمفهوم الذي يتحد فيه الرسم التصويري مع الزخرفة والحفر وجميع الفنون الإسلامية الأخرى.

اللوح يمثل الولادة من المقامة التاسعة والثلاثين، قسم إلى نصفين بخط الوسط العرضي والى ستة سطوح بشكل عام وقد غطت الزخرفة طابعه العام.

يشترك هذا العمل من حيث تعامله مع الفراغ بنزعة التسطيح التي ميزت الأعمال العربية ثم بالتكرار والتناظرالنصف العلوي قسم إلى ثلاثة أفاريز في كل منها هيئة أو شخص يحيط به أقواس وزخارف، وقد استخدمت المساحة إلى أقصاها بنظام هندسي متكرر.

إن الفراغ يتناظر في مواقعه كما تتناظر الهيئات ومن خلاله تخرج الهيئات من مكانها لتصبح رموزاً إيحائية، ويتشكل منها تعبير العمل وكأنه (بانوراما) تمتد دون نهاية في مكان لا معالم فيه (الخلاء) يشير إلى الحدث أو دلالاته. شكل (8 ب).

وإذا ما أفرزنا كل تقسيم على حدة، فان التعامل مع الفراغ يشكل ثنائية واضحة بين العنصر ـ والمساحة، بين الهيئة وسطحها، فالهيئة تخرج عن السطح لتوهمنا بالعمق.

أن بين الفراغ والعناصر الأخرى ترابط يقوم على وحدة متكاملة، فالفراغ يتكرر مثلما تتكرر الوحدات ويتناظر حال تناظرها ليصبح وسيلة من وسائل الفنان في بناء أشكاله الصورية دون أن يتفرد في إعطاء تعبير مستقل وعمق ظاهر يمثل الواقع أو يقترب منه، حتى يبدو الفراغ في بعض حالاته عملاً زخرفياً وإشارة من الإشارات التي يوحي بها الفنان داخل نظامه التركيبي العام.

إن الوحدة التي نتحدث عنها في نظام الأعمال الإسلامية على اختلاف أنواعها والتي تطبع كل الفنون نراها واضحة المعالم في الشكل رقم (9) وهي المقامة الثانية والثلاثين.

(رهط الإبل): يتحد اللحن الإسلامي مع اللون والشكل ويظهر الفراغ (ذا نغم خاص) يتوافق بين التشكيل العربي والموسيقى العربية والنظام الزخرفي حتى يبدو اللوح باجمعه (نوتة) موسيقية رموزها الأشكال والألوان بين سلم التناظر والتكرار والإيقاع.

الخطوط والألوان تتابع، حركة الإبل تبدأ باليسار بخروج عنق الناقة الأولى ثم تتوالى الأشكال بطريقة الزخرفية النباتية (الشكل9 أ) التي لها بداية دون نهاية، حيث تنتهي الاحياز إلى اتحاد الثنائية بين السطح والشكل وتلاصق الأشكال بنظام تراكبي وإيقاعي وزخرفي فلا تترك مجالاً لهذه الاحياز، حتى يكتظ المكان بعناصر كثيفة، كأنها لوح زخرفي انقسم إلى قسمين أعلاه نباتي وأسفله هندسي.

إن هذا المفهوم الوجداني للتتابع والتكرار وبعد الأشكال عن واقعها (داخل الفراغ) أضفى على اللوح صبغة عربية إسلامية خالصة.

يقول عكاشة "ومثل هذه اللوحة- وما هو مستواها - وهو من الندرة بمكان، فان من الممكن أن يكون للفن العربي شأن آخر لو انه أتيح للفنان العربي المسلم حريته الكاملة في أن يتابع التصوير على مر القرون التالية" [1] لكن الباحث قد خرج خلال إجراءات بحثه بنتائج أخرى أن هذا اللوح هو نتاج عربي ومسلم وهو نتيجة وحصيلة منطقية مطابقة إلى (الروح العام) الذي كان يفرض سلطانه آنذاك، وان لم يكن الواسطي هو الواسطي الذي يعيش عصره ومفاهيمه لما أنتج هذا النوع من

(1) عكاشة، ثروت: التصوير العربي والديني ث 356.

التشكيل وربما جاء النتاج شيئاً آخر، وان لم يكن هناك نهي عن التصوير وتحريم وقيود، لما تشكلت أسلوبية خاصة للتعامل للفن، وليس العكس.

أما في اللوح (10) فقد صور الواسطي عالماً أسطورياً غريباً ولان الباحث غير معني بتفاصيل النص الأدبي لهذا العمل، فسيجد من المناسب التعريج على التمثيل الصوري له والمعالجة الفراغية التي تثير الجدل في تأثيراتها وشكلها ورموزها.

رسم الواسطي سفينة ومنظراً برياً، تظهر مقدمة السفينة وقد رست على الجزيرة المغطاة بالأشجار الكثيفة وعلى أغصان الأشجار قردة وببغاء وطيور مختلفة، واحدة منها بوجه ادمي وحيوان آخر مجنح وبوجه ادمي أيضاً، كما رسمت حيوانات مختلفة أخرى. يشير ايتنغهاوزن في بحثه عن هذه المنمنمة "إن هذا الموضوع إلى حد كبير من بناة أفكار المزوق وقد تكون لديه من قصص وأقاويل البحارة الخرافية، ومن المحتمل أن يكون الواسطي هو الذي اخترع هذه المجموعة في الأصل، وقد وجدت كلها أو جزء منها في كتب سابقة تناولت الرحلات للبلدان الغربية، وإذا لم نأخذ بنظر الاعتبار الصور الصغيرة للنباتات في مستوطناتها في بعض مخطوطات كتاب (ديوسقوريدس)(*) التي تعود إلى النصف الأول من القرن الثالث عشر فان التصويرية التي نتحدث عنها تعد أقدم ما عرف من المناظر الإسلامية في التصوير(1) إن مناقشة تكوين هذا العمل ومفرداته تقودنا إلى القول:

(*) (كتاب ديوسقوريدس): يدرس (هيولي علاج الطب) أو الأعشاب ترجمة من اليونانية إلى العربية اسطفن ابن باسيل تحت اشرف حنين ابن اسحق، وكانت النسخة اليونانية من هذا الكتاب محلاة بالصور قد أهداها ملك بيزنطة إلى الخليفة الأموي في قرطبة وحاول (بن جلجل) الطبيب العربي الأندلسي الشهير، تحقيق أسماء النباتات في تلك النسخة، وتحتفظ مكتبة بودليان في جامعة أكسفورد بنسخة مصورة من الجزء الثاني من الترجمة العربية لهذا الكتاب تحت رقم(1380).

(1) المصدر السابق ص 134.
- انظر ايتنغهاوزن، ريتشارد: فن التصوير عند العرب ص 205.

112

إن المفاهيم العربية والتأثيرات السابقة لها قد اوحت للفنان برموز كثيرة، كونت عالمه الفني الخص وأخرجت على السطح التصويري عناصره الخاصة. والباحث يؤكد أن هـذه الرمـوز هـي مـن وحـي الـروح العربية السابقة للفترة الإسلامية أو من خلالها، فالحيوانـات الخرافيـة اسـتمدت مـن أصـول عربيـة دينيـة بشكل البراق شكل (10 أ) أما الحيوان الآخر فهو طير برأس بشري يتصل بقصص وأساطير عربية صور طيور تتكلم بلسان بشري حين تلبس بعض الجنيات ثياب الطيور كما مبين بقصص ألـف ليلـة وليلـة، أمـا رسـم الأسماك فلها علاقة بالرسوم الجدارية الآشورية. (شكل10 ب، ج) من هذه الرموز والهيئـات تشـكلت بنيـة العمل كاملة ..الفراغ هنا ليس مكاناً منحه وجودا مستقلاً قائماً على نحو مسـتقل عـن الأجسـام الموجـودة داخله، أو معالجة هذه الأجسام بصرياً، نجد إن هذه الأجسام المادية ليست وجوداً في المكان (الفراغ) بـل تمتد معه بطريقة يصعب تصور الفراغ بأنه دلالة منفصلة.

الفراغ هنا عنصر من العناصر يساعد على إظهار الجانب التعبيري فجزء السـفينة مـع بحارهـا يبـدو أكثر بعداً رغم تسطيحه وهي طريقة إيحائية يـؤدي بهـا الحجـم دوراً مهـماً، فالبحـار اصغر مـن الطيـور والأشكال. إضافة إلى أن العناصر الأخرى قد شكلت بنوع من السيمترية الواضحة عنـدما قسـمت اللوحـة شجرة كبيرة في الوسط. هذا التقسيم داخل الفراغ له دلالاته التشكيلية التي سبق ذكرها، فالمفهوم الروحي للمنظور قاد عملية تقسيم العمل إلى أبنية خاصة لإظهار فكرة أو تعبير عن موضوع، هذه الأبنية تتشـكل داخل الفراغ في نسق خاص لا علاقة له بالواقع من حيث الشكل لكنه يرتبط به من حيث الدلالة والتعبير، وهذه الصيغة المنظورية داخل الفراغ التي تشكلت نتيجة لعوامل التأثير المتبادل بين الدين والمكان والبيئة وتوارث الأسلوب.

ينتقل الواسطي بالعمل إلى طريقة أخرى عندما يصور الحياة اليومية في المقامة الثالثة والأربعين وهي طريقة المشهد العام أو المنظر الشامل (شكل11) .

مشهد لقرية يتوسطه رجلان (أبوزيد والحارث) يمتطيان جملين، إن الأثر الـذي يتركـه الرسام هـو تسجيل تكوين عام تضيع فيه ملامح الفراغ عندما يمتلئ ذلك المشهد بعناصر رمزية مـأخوذة مـن الحيـاة الشائعة آنذاك صورت بطريقة التراكب والإيحاء الفطري(*) في تجسيم الهيئـات داخـل الفراغ بشـكل بنيـة كاملة.

المباني الرئيسية الظاهرة: مئذنة المسجد، والسوق المقبب، والباعة داخل السـوق وسـور محصـن ذو بوابة كبيرة من الجهة اليمنى وصور لحيوانات شرقية، بقرة وقطيع ماعز يرتوي من بركة ماء وعلى سـطوح المباني دجاجة وديك ونخلة في اليسار، أما في أقصى اليمين فهناك امرأة تغزل.

هذه العناصر صورت بطريقة المنحنيات التي تلتقي وتتقاطع شبيهة بالهضاب (لاحظ حركة الماعز في صعود وهبوط).

تعامل الرسام مع الفراغ بحشد من العناصر تتشكل ابتداءا من المحور(**) (المركز) وتنطلـق بحركـات دائرية تضم كل التكوين العام للصورة.

إن حركة الخطوط والألوان المختزلة تعطي إحساسـاً بـالعمق والارتفـاع وخـارج كـل العناصـر يطـل الفراغ وكأنه سطح الصحراء من خلال اللون والمساحة التي بدورها ترتكـز عـلى مقومـات الإيحـاء. فنلاحظ وضع المرأة وهي تغزل، ترتكز على

(*) تقول نظرية الجشتالت في علم النفس "إن إدراك النموذج أو التكوين المتضمن في المجال الحسي إنما هو إدراك فطري" وهذا الإدراك يقود الفنان إلى تكوين بنية إدراكيـة داخـل الحيـز تسـتوعب رموزهـا بطريقـة إجماليـة بحيـث لا تـرى العناصر الحسية المتناثرة وكأنها خليط داخل الفراغ بل تصبح كلها مع الفراغ وكأنها صورة واحدة لشكل واحد.

(**) راجع إطارنا النظري حول فكرة المحور والدوائر وراجع التمهيد حول فكرة المركز.

دكة من البناء لكنها تخرج عن المنظر العام بحيث لا يشكل الفراغ (أرضية العمل) مسنداً أو مستقراً لها. فالفراغ هنا يتخلل العناصر لكنه في نفس الوقت لا يؤثر في تكوينها، فلو حذفنا الفراغ نلاحظ إن العمل لا يتأثر بكونه شكلاً تصويرياً من حيث هويته وصنعته، وبذلك فهو ليس عمقاً للعمل بل هو عنصر من عناصره تعامل معه الفنان وفق مفهوم تراكب الاحياز والعناصر بصورة كلية.

وبمعنى آخر لا يتشكل الفراغ بقاعدة علمية بل رؤيوية وحدسية وهو ما يميز الأعمال العربية الإسلامية التي تستند إلى نفس مقومات منهج الرؤيا العيني والروحي في الإسلام والفراسة عند العرب[*].

والباحث، يشير إلى أن قراءة الصورة العربية الإسلامية لا تبتعد في كثير من حلقاتها عن تكون قراءة حدسية أو إيهامية لبعض العناصر التي يتحد بها التعبير العيني مع المفهوم العام.

ويتبين لنا هذا المفهوم (للفراغ) في الشكل رقم (12) ...يتهم أبو زيد ابنه كذباً أمام الحاكم...في الصورة، الحاكم وأبو زيد وابنه وشخص خلف الحاكم يتلصص بارتياب. أصبح الفراغ في هذا العمل ذا مدلولين: الأول هو المدلول الروحي أو الفكري، وهو التعبير داخل الفراغ بإعطاء حجوم مختلفة للأشخاص من دون الإشارة إلى خاصية المكان لا من خلال الهيئات وأشكالها. والثاني عيني وإيهامي وهو المساحة الواسعة التي تتحرك بها هذه العناصر من دون أي عمق ظاهري. إن دراما هذا العمل من حيث الفكرة الأدبية والتشكيل الصوري تؤكد اتحاد العناصر في الفراغ وأثره في إيجاد صورة كاملة تبين مدلولاً نفسياً واجتماعياً خاصاً في زمان ومكان معينين لكن من دون الإشارة إلى قراءة المكان من حيث هو عالم واقعي ومعروف. إن الفراغ لا يشكل بعداً أو عمقاً، بل يشكل مسرحاً للحدث

(*) رؤية الهلال تحدد بدء رأس السنة الهجرية وليس العد العلمي والحساب المعروف في السنة الميلادية..والشهادة في المنازعات والخلافات ..والفراسة في قراءة الأشياء.

تلتصق عليه صور الشخوص حتى تبدو معلقة عليه وهي مليئة برموزها الإنسانية من خلال رسمها بطريقة بسيطة يوجب بها الفنان إلى عبقرية متفردة للتعامل مع النص الأدبي.

وهي لمحة تشبه (المثل عند العربي) من دون الولوج إلى سرد الأحداث بطريقة الملاحم المتسلسلة: وهي طريقة ونظرة العربي إلى العالم[*].

بنفسه والشهواني الذي بدا غريباً والحاذق الميال إلى الإمتاع والاستمالة، والشباب الحسن الملبس بنظرته الساذجة البريئة والمرافق الذي يتطلع بتطفل.

إن الواسطي جسد هذه الحدث بأسلوب غاية في التعبير عن طريق التوليف بين العناصر داخل الفراغ بأسلوب منفرد.

إن إجراءات البحث على رسوم الواسطي تقودنا إلى اكتشاف مبادئ أساسية لمعالم الفراغ، وفي الوقت نفسه إجراء التعيينات الخاصة لمفاهيم نستلها من الفراغ وبالعكس ومنها :

أن وحدة المناخ من حيث المفهوم وهي الصفة الغالبة للحضارة العربية الإسلامية قد هيمنت على شكل التصوير العام من حيث النظرة إلى الفراغ وطريقة التعامل معه من حيث التكوين وتوزيع العناصر التشكيلية الأخرى، فإذا كانت المادة هي جسم العمل الفني، (كما ذكرنا) فان الصنعة هي مهارة الفنان في إسباغ المعنى (وهو حصيلة المفهوم) على هذا الجسم ..وان الفراغ كان رقعة مستمرة بلا حدود تحتوي كل الأشياء والتعيين المادية والروحية بطريقة خاصة (وكما في إجراءات

(*) نوقشت هذه النظرية وفي إطارنا النظري ومع د .مالك المطلبي في أكاديمية الفنون الجميلة 1988/6/12، إذ يشير المطلبي إلى أن العربي ونظراً لاستواء السطح حاول اختراق الأشياء من موضع واحد (الثقب) وعند ذلك يصبح هذا الاختراق كبيرا وحجمه عائلاً ومن ذلك تنتج الكلمة وكأنها حصيلة لأفكار عديدة.

البحث) حيث تتشكل المساحات بين خطوط دائرية وهندسية وتقسيمات يشكل المحور أساسها وهو جزء منها في الوقت نفسه.

إن التراصف والتراكب والتناظر صفة غالبة في لوحات الواسطي آنفه الذكر، والزخرفة مفتاح التكرار غير النهائي داخل الفراغ يذكرنا بتراصف القبور الإسلامية وطريقة التراصف في صلاة الجماعة التي تحيطها القدسية من خلال الصوت الواحد والحركة الواحدة، وهي حالة من التجلي تظهر برسوم الواسطي بطريقة تشكيلية يكون الفراغ احد معالمها لكنه يختفي ضمن تشكيلها.

أما بساطة التعيينات الهندسية، الدائرة، المربع، المستطيل، الانحناء، فهي تعين الملتقي على تبين الرسم واستجلاء الفكرة من دون اللجوء إلى الإيهام في البعد الثالث وهي طريقة العرب المسلمين في النظر إلى الجمال وتكوين أسلوب خاص ومتفرد بهم فلم يكن مصور المخطوطة يرسم وفق طريقة المنظور، والتلاشي الذي نما في أوروبا خلال عصر النهضة، أو على طريقة الشعوب الأخرى في التعبير من خلال البعد الثالث الأكثر قرباً من الواقع إذ لا يعدو هذا إلا طريقة للتعبير عن الأشياء، طريقة من عدة طرق، إذ لا يمكننا تجسيم الأحداث وتجسيدها من دون اللجوء إلى مطابقتها للواقع، فالمسقط العمودي والأفقي والواجهة والمنظر الجانبي وشكل الكتابة والفراغ الإيهامي عن طريق التراكب مثلا قد حققت أسلوب كامل في إبراز التعابير والمفاهيم من دون اللجوء إلى الشكل الحسي المتعارف عليه، بل امتدت إلى التعبير بطريقة المنظور الروحي...فإذا كانت الفنون التشكيلية مادة في فراغ، فان نسقها الذي تنتظم به والحالة الكائنة عليها داخل الفراغ والطريقة التي تجليها للعين..تعطي هذه المادة شكلها الإضافي إلى القيم التي تعمل على خلق هذا النموذج أو ذاك، ومن هنا كان هذا الشكل تفسيراً لتوازن هذه القيم والمفاهيم، وقد جاء ذلك حسب أهداف بحثنا في ولوج هذا العالم الذي نحن بصدده وفك رموزه وقراءتها.

الفراغ في منمنمات مخطوطة مقامات الحريري

(لينينغراد 1225م -1235م)

يتجلى مفهوم الفراغ عند العربي المسلم واضح المعالم من خلال الصور التشكيلية التي تحويها هذه المخطوطة برغم أن بعض أجزاءها لم يتم حفظه بشكل جيد.

فقد سبق إن تحدثنا عن قضية التحريم والتزمت التي قادها بعض رجالات الفقه في الفترة العباسية ضد التصوير، ففي هذه المخطوطة انتهكت الصور من قبل متزمت اكتفى برسم خط على رقبة كل مخلوق حي، وبهذه الوسيلة يعتقد أن الرسوم أصبحت مسموحاً بها من الناحية الفقهية، فيقال: أن كل شخص تم تصويره ولم يعد حياً (معناه أن عنقه قد تم قطعها)[*] وكحصيلة لهذا نجد أن الروح الإسلامية لم تنفصل عن إيجاد أسلوبية خاصة مرتبطة بمفاهيم العرب المسلمين للحياة وقوانينها.

وكما سبق في المخطوطة التي صورها الواسطي فان عناصر هذا الفن تشكل المحور نفسه في مخطوطة لنجراد بالرغم من اختلاف الفنان الذي صورها، مما يعزز اثر (الروح العام) في البيئة ومفاهيمها والدين ونظامه...على تكوين شكل العمل الصوري وهيئته.

[*] سبق التحدث عن الموقف السلبي الذي وقفه المسلمون إزاء تصوير الأشخاص وان الاطلاع على وجهة النظر هذه يجعلنا نشعر بمدى الأثر الذي شكل عناصر الرسم العربي الإسلامي وتعاملها مع الفراغ. لقد فسرت ظاهرة تشويه الوجوه في الصورة على أن ذلك يبعدها عن التشابه بما تماثله هذا الأمر نابع من الاعتقاد بأن عمل الرسوم والتصاوير فيه مضاهاة لخلق الله، لذا فان تشويه الصورة يبعدها عن المضاهاة والمشابهة. (راجع إطارنا النظري).

في المقامة الثامنة والثلاثين (شكل 13) تشكل عناصر الموضوع مشهداً درامياً لشخصية (أبي زيد) وهو يستجدي الحاكم. تتكون عناصر الموضوع في بنائها من إطار العمل الفني الذي ينقسم إلى ثلاثة أفاريز اثنان على الجهتين اليمنى واليسرى وعليها قباب بشكلها الإسلامي المألوف ويعلو الأفاريز زخرفة وقوسان وهما في الشكل العام تتشابهان إلى حد ما مع واجهات المصاحف والمقدسات الإسلامية من حيث البناء.

الشخوص في الإفريز الأيمن يتراكب وضعها تعبيراً عن دلالة العمق وفي الوسط (إفريز كبير) صورة أبي زيد والحاكم الذي يرتفع عن الجميع في جلسته على منبر مزخرف وعلى خط الأرض يجلس شخصان آخران، يعلو الجميع قوس تتدلى منه حلقة شبيهة بالثريا وهي الحلقة المزخرفة التي تشكل مركز العمل. وكان الصورة التي تقع على كفتي ميزان متناظرين (شكل رقم 13)

لا وجود للفراغ بمعناه كتعبير عن العمق، بل يتشكل وجوده ويمتد مع ما للعناصر الأخرى من وجود وتنطبق عليه خاصية ملئه بعناصر كثيفة وتتكرر داخله الأشياء بوسائل تعبيرية مختلفة وهذا ينطبق أيضاً على شكل (14) برغم اختلاف الموضوع لقد أظهرت بعض الرموز التشكيلية للتصويرية قدرة الفنان في تعامله مع الفراغ، فتشكلت ثلاثة خطوط منحنية تقع عليها مساقط تكوين العمل. ثلاثة شخوص في الدائرة الأولى، وشخصان في الدائرة، يناظرهما جملان وشخص يبدو ملثماً.

المشهد العام يندمج كلياً بحركة هذه المحنيات داخل فراغ اللوحة الذي يشكل ثنائية مترابطة بين السطح التصويري والعناصر الأخرى وبجمالية إيقاعية واضحة.

أما الخيمتان فتؤلفان إطاراً يلف المنظر الرئيس تماما ويعزله عن الفراغ المحيط بهما.

الفراغ هنا يشكل سطحاً خارجاً عن محتوى العمل لكنه في الوقت نفسه يحيط بسحر خاص، فلولا وجود الفراغ لما أوحى إلينا الشكل بالصحراء أو الخيمة (لاحظ شكل رقم 14).

قسمت الصورة إلى نصفين بين الفراغ وعناصر اللوحة الأخرى. وعلى ذلك أراد الفنان أن يوحي من خلال عمله بشفرة خاصة للفراغ على انه يشكل الجانب الموحش من صحراء العرب من خلال اللون والمساحة العامة للمنظر.

في الشكل (15) نجد أن الهيكل العام للمنمنمة مقسم إلى ثلاث وحدات القاضي يتوسط اللوح ويرتفع عن الأشخاص من خلال المنبر الذي رسم بعناية، أبو زيد يقدم شكواه بالقرب من القاضي وثلاثة شخوص يجلسون متراصفين في اليمين إلى الأسفل العمل وشخص يعلو هؤلاء يستمع باهتمام، وهناك شخصيات وقفت من اليسار قرب العمود.

والشخصيات تندمج ضمن البناء العام الذي يشكل المحيط الاجتماعي قصته الأدبية، هذا النظام الاصطلاحي في رسم الشخصيات تندمج بجوها العام المحيط بها، وهذا النظام الاصطلاحي في الرسم العربي الإسلامي ومدرسة بغداد خاصة فرضته جمالية هذا الفن الذي استمد ملامحه من مفاهيم العرب المسلمين الحيوية والدينية، وبرغم ذلك تبدو هذه الشخصيات منفصلاً بعضها عن بعض أو أننا لا نجد علاقة قوية تربطها داخل المنمنمة ولكن وحدتها يحكمها قوة التكوين ومساحة المنمنمة التي تنشط وتعيش بها هذه الشخصيات فتخطيط الشخصيات المرسومة وألوان ملابسهم مع أنها تعطي انطباعاً لمشهد واقعي، لكنها في الحقيقة تظهر متحدة مع الصيغة الزخرفية العامة للمنمنمة وهذا واضح في هذا الشكل وغيره.

أن اتجاه الخطوط المقاطعة لبناء العمل تشكل رتابة التكوين في اتجاهاته فبين القاضي وأبي زيد وبين الشخص الجالس في يمين اللوحة والآخر في الأسفل وبين

أبي زيد والشخص الذي يحتضن العمود متوازيات خطيـة تـوحي بـالعمق الفراغـي وهي امتداد للضلع الأيمن من منبر القاضي الذي رسم بطريقة الإيهام بالبعد الثالث.

أن العمق هنا تسطيحي لكنه وهمي، والفراغ يدخل على جو المنمنمة بعداً ثالث وهمياً مـن خـلال اللون الترابي الذي يحيط المنمنمة ويدخل بين عناصرها.

بعضها ببعض بقوة، ولكن قوة التكوين العام تحكم قوتها بالفعل، أن الفراغ داخل المنمنمـة ينشـط ويحرك الأشكال وفقاً لنظام التناظر والتكور، فتأتي الشخوص المرسومة داخلـة متحـدة مـع صيغة زخرفيـه عامة ومنظور يجسد روح الفنان ومفهومه أن العمـق في هـذا العمل وهمي، والفراغ يـدخل عـلى جـو المنمنمة بعداً ثالثاً من خلال اللون الترابي الذي يحيط بالعناصر ويتـداخل معهـا ...ويبـدو أن التعامـل عـلى الفراغ لم يكن وسيلة لتجسيد الشخصيات وقربها من واقعيتها، بل هـو نظـام تعبيري خـاص يكـون وهمـاً وإحساساً بالبعد والقرب والتناظر وغيره. ولا يفوتنا من تأكيد بعض القيم العربية في حركة التشكيل العام في الشكل رقم (16). التصويره لمشهد من وليمة أقيمت عل شرف احد الضيوف وقد جسد الرسـام ذلك المشهد المؤثر.طريقة الجلوس وخدمة الضيوف وخاصية الأشخاص، يشكل المشهد دائرة (بيضـوية) تعطي انطباعاً منظورياً من مسقط علوي ولكنها بنظام التراكب نفسه الذي يغلف الطابع العام للأعمال في مدرسة بغداد.

العناصر كثيفة وفي جملتها تعتمد على مبدأ حاول الرسام تطبيقه وهو استعمال المنحنيات والأقواس والزخرفة محاولا إيجاد مخرج إيهامي وروحي للواقع. مجسـداً مـن خـلال هـذه الأسـلوبية فكـرة البنيـة الشاملة للعمل من دون الاهتمام بالتفاصيل الشخصية والمميزة لشخص على آخر أو للمنظر على الشخوص .. وهذا ما يميز وحدة الرؤية وبنيتها الكلية، وهي من صميم الرؤية الإسلامية في أن الالتزام بالمفهوم كلا لا يتجزأ، في حين تبقى الفرعيات تدور ضمن حدود هذا التزم الروحي والأخلاقي وعـلى أسـاس هـذا تكونـت الجمالية العربية في الرسم والتشكيل

وجاءت العناصر ومنها الفراغ وسيلة من الوسائل للتعبير عـن قيمتـه أو ظـاهرة أو مـدلول فتمضي ـ الخطوط كما في فن الزخرفة العربية الإسلامية وفقاً لنظام خفي، صارم لكنـه تلقـائي أيضاً...يتقـاطع الخط بالخط عند نقطة معينة، فكأنه تقابل المصائر وفي اللحظة التي تلتـئم فيها الهيئات، يقع الفـراق فتتخـذ أوجه شتى داخل الفراغ الذي يمتد من دون نهاية.

إن الغاية من التكوين بهذه الصورة هي التعبير عن الكل وليس إظهار شكل معين لذاته، وربما يفسر هذا المنظور الإسلامي في هذه المنمنمة تجاور المستويات التي يتفرع كل منهـا عـن الآخر فـترى الواقـع في جملته وليس في محدوديته، وان لم يغيب عن الناظر أوجه التفاصيل، (شكل رقم 16أ).

أما في المقام التاسعة والثلاثين (شكل 17)... منظر لسفينة تبحر أبو زيد يقف على مرسى يرتفع قليلاً عن سطح الماء ويخرج جزء من جسمه خارج إطار اللوحة، وهو إيماءة تحسسنا بالانطلاق والهمة. وطريقة رسم السفينة لا تبتعد عن تصور رسام المنمنمة داخل الفراغ من حيث مسحتها التسطيحية في حين يتـوزع الأشخاص داخل السفينة، ويتناظر البحارة في اليسار واليمين وتمتـد مجـاذيف السـفينة في حركة متجانسـة واتجاه واحد داخل الماء الذي قطعة زخرفية.

هنا في هذا اللوح تبرز قضية أساسية هي البناء العام داخل الفراغ، فالفراغ في الزخرفة وكـما ذكرنـا سابقاً لا يصبح سطحاً تصويرياً بقدر ما يكون عنصراً مكملاً تتولد منه الأشكال.

وهناك قاعدة في الزخرفة تقول بمبدأ البداية من الشكل الرئيس ثم تتـابع الأشـكال وتتفرع، وهـذا التفرع يجب أن يكون من موضع (نقطة ارتكاز) لاحـظ شـكل (17 أ) وهكـذا تكون التفريعـات ملتحمـة ومستقره في الأصل.

ولمعرفة المصور الأكيد بنظام الزخرفة وقانونها، نرى أن حركة اللوح داخل الفراغ تأخذ الاتجاه نفسه فلا تتحرك للاحياز موقعاً من دون أن تتلاصق معه أشكال

أخرى وبنفس الامتداد. بحيث تتصل الشخوص بالشخوص وبالسفينة وباتجاهات مختلفة. وهذا ما يوحي بان الروح الفني العام هو نظام يرتبط بجملته من دون تفرع.

ومن خلال منمنمات (ليننغراد) نستنتج ما يأتي:

1. اتحاد عناصر الموضوع والشكل بين المفهوم والشكل من حيث البناء والرموز المستعملة داخل الفراغ.

2. اندماج العناصر والفراغ باللوحة مـن دون أن نسـتطيع الفصل بيـنهما بحيـث يشكلان بنيـة واحدة لا قيمة لعنصر واحد بمعزل عن علاقته مع الآخر.

3. عبر الفنان عن ذلك، بالتناظر والتكرار والتركيب والتسطيح وبطابع زخرفي للعمل.

4. عالج مسألة العمق الفراغي بالمنحنيات والسطوح من دون اللجوء الى البعد من خلال التبـاين بين الصغير والكبير والتلاقي في خط الأفق.

5. عبر عن منظور روحي خاص شكل كل هذه المفردات استقاه مـن مفاهيم العـرب المسـلمين وموروثهم.

الفراغ في مخطوطة الأغاني 1217م

في ستة من أجزاء كتاب الأغاني لأبي فرج الأصفهاني(*) صوراً استهلالية (غرات) تصور الحاكم في إحدى وضعياته التقليدية أو يشارك أعضاء بلاطه الشراب أو يطلق سهماً أو معتلياً جواداً أو متفرداً وسط مشهد تقليدي.

(*) أبو فرج الأصفهاني وكتابه الأغاني: أبو الفرج علي بن الحسن جده مروان بن الحكم، الخليفة الأموي ولد في أصفهان ونشأ في بغداد وكان من راعيات أدبائها. كان عالماً بأيام النص والسير. ألف كثيراً من الكتب أشهرها كتابه (الأغاني) الـذي انفق في جمعه خمسين سنة وحين بلغ نبأ هذا الكتاب إلى الخليفة الأموي الحاكم في الأندلس عرض على الأصفهاني مبلغ ألف دينار قبـل أن يخرجه لبني العباس لكن الأصفهاني رفض العرض وحمل كتابه إلى سيف الدولة الحمداني فمنحه ألف دينار.
وضع أصل كتاب الأغاني في أجزاء عديدة لم يعثر منها إلا على واحد وعشرين جزءاً وقد قام احد الناسخين لكتاب الأغاني ويدعى (محمد بن أبي طالب البدري) بتزويق نسخة في هذا الكتاب بالصور لكنه لم يعثر إلا على ستة أجزاء مـن هذه النسخة المصورة . انظر ايتنغهاوزن، فن التصوير عند العرب ص 204.

ففي الشكل رقم (18)

أمير يجلس في وسط اللوح يمسك بقوس والنشاب بصحبة ثمانية من الغلمان.

يخضع التكوين العام للنمنمة للتراصف، وهي السمة الغالبة على استغلال العناصر في الفن العربي الإسلامي داخل الحيز، كما صورت الشخوص المحيطة بالأمير متلاصقة ومتماثلة، لا تبدو من إحداها لفتة مغايرة.

الأمير يتحجر في مكانه بجمود واضح ونظرته تتوه في الفضاء اللانهائي ويبدو التوازن داخل العمل واضحاً وكأنه صف داخل الفراغ ليعطي مدلولات شتى.

تؤكد ضخامة الأمير بالنسبة للعناصر الأخرى هيمنته، انه يحتل الحيز الأكبر داخل الفراغ، والملكان اللذان يبسطان وشاحاً على رأسه يضيفان لهيئته تميزاً وجلالاً.

الاحياز هنا تتناظر، أيضاً وترشدنا إلى أن للفراغ معاني خاصة عند الفنان العربي المسلم، فكلما صغر الحيز كانت المدلولات والعناصر أكثر رجحاناً. وهذا المفهوم يؤكد أن للأحجام والاحياز خصوصية في التعامل. للكبير داخل الفراغ هيمنته، لذا فالعلاقة الطردية تتناسب هنا مع المفهوم، فكلما صغر الحيز أعطى سلطانا للفنان بالقضاء عليه أو ملئه لذلك جاءت الأسلوبية الإسلامية نتاجاً لهذه المفاهيم وكلما شعر العربي بكبر الفراغ الذي يحيط به، شعر هو بالصغر، وهذه النظرة الدينية واضحة في تأثيراتها عند الحضارة المصرية مثلاً، الأهرام كبيرة تشعر الإنسان بسطوة العالم عليه، انه بالنسبة لحيز الهرم صغير في القدرة والتصرف.

لذا نجد الحاكم وقد عبر عنه الفنان العربي المسلم بكبر حجمه داخل حيز اللوحة والتصويرة.

نستطيع أن نؤسس على هـذه النظرة والمفهوم تشكيل الأسلوب حيث تكـون العنـاصر المتراكبـة والملتصقة على اللوح إيماءات صغيرة داخل الفراغ تأخذ بمجموعها كياناً (بنية) تشكل في حـد ذاتها العمل الفني وتعطيه طابعه الخاص والمميز(لاحظ تفاوت الحجم) في إجراءاتنا (شـكل رقـم 18أ). في الشـكل رقـم (19) مجلس من مجالس الرقص والغناء يظهر فيها عدد من الجواري مـن والفتيان، بعضـهن يعـزف عـلى الآلات الموسيقية.

تنقسم المنمنمة الى أربعة صفوف أفقية عن طريق ثلاثة أحزمة مزخرفـة بوحـدات نباتيـة متكـررة. يضم الصف الأول الجواري جالسات في حركة متتابعة وفي الصف الثاني والثالث يتبدى الرقص والطرب وقد اندمجت الراقصات على شكل حلقة حول حوض به اسماك وطيور ملونة وقد أظلته مظلة بديعة التنسيق وثمة أربع فتيات يجلسن في شرفتين تطلان على الحوض من جانبه.

ثمة ملاحظة مهمة هنا في استخدام التقسيمات الأفقية، حيث يغطـي سـطح العمـل الفنـي بكامـل مساحته، وكان الفراغ يختفي في ظهر الصورة وخلفها وتحجبه عن المشاهد هذه البنائية الخاصة بالأسلوب العربي.

فمن حيث التناظر والتكرار نلاحـظ بوضـوح أن الأفاريز تتسـاوى في مساحتها ويفصلها الزخرف العربي عند تكراره أيضاً في فصل هذه الأفاريز وثم تكراره في تكوين افريز مستقل به. وهكذا تمتد العناصر لتكمل الواحدة الأخرى وتصل الى ذروتها في القضاء على الفراغ من حيـث هـو كائن لتحاصر المشاهد في حيز يخلقه الفنان من دون أن يجعل الفراغ يمتد ويأخذ حيزاً يؤثر في حركة عناصره وامتداداتها. وهذا مـا ينطبق على الشكل رقم (20) حيث يعزل المصور هذه العناصر ويحيطها بإطار مزخرف. ومما يشد الانتباه في أعمال الفنان العربي المسلم قضية أساسية وهي الإطار نفسه.

ففي اغلب الأعمال العربية الإسلامية يبرز الإطار (تحديد الاحياز) الذي يفصل التصويرة عن العالم الآخر داخل الفراغ، تتحد داخله الكيانات التي تكون في اغلبها كثيفة وتأخذ طابعا تسطيحيا يملأ السطح العام الذي يحيطه الإطار نفسه.

الإطار يعطي مدلولات كبيرة، أنه يحدد حجم الفراغ وحجم العناصر وسعتها وتركيبها وفق المفهوم الذي يحمله العربي، هذه الميزة العربية تعطينا وضوحاً لا لبس فيه من أن الاحياز الفنية محددة قبلياً في ذهن الفنان أو هي قابلة لان تحدد العناصر الفنية إضافة الى مفاهيمها الفلسفية المتعلقة بفلسفة المكان عند العربي. ونجد ذلك واضحاً في الشكل رقم (21) وهي إحدى روائع فن التصوير الإسلامي منمنمة تمثل الرسول صلى الله عليه وسلم خبر وفد نجران على النبي ومجمل الخبران أن وفداً عظيماً قدم في السنة العاشرة للهجرة من نجران على النبي، وكان فيهم الأسقف والعاقب وأبو حبش والسيد ...وما أن بلغوا جميعاً المدينة حتى دعوا اليهود الى حضور محاجتهم النبي.

اللوحة تتكون من جزئين الإطار والصورة. تمتاز الصورة بليونة الخط وتناسب تنظيم الألوان، وعلى غرار كل الأعمال العربية الإسلامية لمدرسة بغداد فإنها تجانب قواعد (المنظور). حيث تبدو كلها في الواجهة من دون وجود خلفية (فراغ) والإطار يحدد كيانات هذه العمل بزخرفته العربية الإسلامية.

عناصر العمل أربعة: الرسول والأسقف والعاقب والمكان. الرسول يحتل صدارة العمل وعلى رجله اليمنى السيف وعلى رأسه عمارة.

ولا يهم الباحث هنا ولوج عالم الصورة السحري وموضوعها الديني من حيث فلسفته لكن من المؤكد القول: إن هذه التصويرة تشكل في مجملها صورة رائعة لأسلوب مدرسة بغداد في التصوير من حيث التعامل مع الكيانات واحيازها.

ومع أن العربي ميال الى ملء السطح التصويري (الفراغ) فإننا نجد هنا شيئاً مختلفاً فاللوح لا يكتفي بالعنصر الكثيفة لكن الفنان لم يعط الفراغ سلطة واضحة من

حيث وجوده إلا لإظهار الكيانات الأساسية، فالمساحة الفارغة التي تحيط بصورة النبي صلى الله عليه وسلم لا تعطي أي إيهام بالعمق لكنها تعطي الصورة شعوراً بالجلال.

الفراغ هنا إشارة (مسطحة) تفرز للعناصر الأخرى كياناتها المستقلة، وهي واضحة في صور الملاكان وكأنهما – يسبحان في فضاء برغم عدم تجسيم ذلك من خلال الأبعاد المنظورية، أنها حالة اختبارية في التعبير عن فلسفة الشكل.

لقد استطاع الفنان العربي المسلم أن يجسد مفاهيمه بالشكل الفني الذي اختاره مثلما استعملها في فنون القول... وقد تجسدت هذه المفاهيم في المخطوطات التي نحن بصدد البحث في مضامينها.

ومن الجدير بالملاحظة أيضا أن التصوير العربي الإسلامي يمثل في هيئته الخارجية كل ما هو داخلي ومطلق وأنه يعبر عن (الروح العليا) وجوداً أساسياً وكاملاً في كل شيء. فالفنان العربي المسلم يختلف عن غيره من الفنانين كونه يقترب من الروح ويعبر عنها من خلال القضاء على التظاهر الحسي- لكونه واقعاً على السطح ببعدين فقط.. ويكون التعبير عن عمق الروح أكثر إثارة وأكثر اتحاداً.

ومن هنا فالسطح التصويري في أي عمل فني إسلامي يغور في منظور داخلي عميق جداً إذ لا يتحول الفراغ الى مجرد رحلة طويلة تخترق كل المسافات وبلا حدود وهذا ما نجده في الأعمال رقم(22،23،24)(*) والشكل (25)(**) لجدارية سامراء المشهورة.

(*) الشكل 24،32 يمثل تصويرين من مخطوطة (البيطرة) وهو الكتاب الذي ألفه احمد بن حسنين بن الاحنف ونسخ في بغداد 1209م.

(* *) وهي تصويرة جدارية من فترة سامراء مشهورة (بجدارية الراقصات) 383 م. عثر عليها في جدران الحريم بقصر- الجوسق حالياً بمتحف الفنون التركية والإسلامية، اسطنبول.

بعض الاستنتاجات

بعد أن أتم الباحث دراسته عن مفهوم الفراغ في التصوير العربي الإسلامي خرج بالاستنتاجات الآتية:

- إن الفراغ معنى قد وجد هيئته في التصوير الإسلامي داخل المساحة الصورية بشكلين:

أ- الفراغ حيز: حيز ذو بعدين فقط .

ب- الفراغ : مفهوم ومعنى ارتبط بالروح والمعتقد والموروث.

1. وعلى أساس أهداف البحث، تبين أن الإنسان العربي قبل الإسلام يعتبر الفراغ موحشاً... مخيفاً وقاحلاً مليئاً بكائنات شكلت مجاهل مرعبة له كالجن والغيلان والسعالي والطوطم، وكان يتحرك ويعيش في (خلاء) يتقطع إلى احياز متشابهة، وتتكرر باستمرار وتحيط به من كل جانب باعثة في نفسه الخوف الرعب والقهر.

2. غير أن الحال قد تغير حين اسلم العربي... فصار الفراغ عالماً زاخراً بالجمال والاطمئنان والنور ومرتبطاً بالروح العليا وقدسيتها وصار مكاناً للتقوى والخلود وصفاء النفس، والتأمل في المطلق. وانعكس هذا في فن التصوير العربي الإسلامي، حيث تبين للباحث أن الفراغ حين يتصل بالرؤية البصرية.. والصورية من خلال المساحة والتكوين، تكون دلالاته الروحية والجمالية مرتبطة بصيغة التسطيح ببعدين من جهة... وبالحدس والروح من جهة أخرى... بحيث تفقد الأشكال واقعيتها باعتمادها الارتكاز على احياز سطحية تتوزع بتنوع في المساحة الصورية.

3. وقد تبين أن الفراغ قد أسس نمطاً وأسلوبية من خلال هـذه الاحيـاز التـي تقسـم العمـل الفني داخل المساحة إلى تكوينات تتشكل بنسـق خـاص يبعدها عـن واقعيتها لكنها في الوقت نفسه تقربها من الواقع من حيث التعبير والهدف.

4. ونجد أن ذلك كان نتيجة التعامل بـين الفنـان والفراغ حيـزاً عـلى أسـاس التـأثير المتبـادل والتداخلات بين الدين والحياة والعلاقة مع الموروث الحضاري العربي أيضاً.

5. غير أن الفراغ لم يتشكل مفهوماً في الفن العربي وفقاً لقاعدة علمية بل وفق نظام رؤيـوي وحدسي يستند الى مقومـات مـنهج عينـي وروحـي ويرتبط بالفراسـة وهـي صـنعة عنـد العرب.

6. ولهذا فالفراغ حالة (منظورية) لا يشكل منظوراً خارجياً بأبعاد للعـين بـل يشكل سـطحاً ومسرحاً للأحداث تلتصق وتتحرك الأشكال عليه وكأنها بنية موحدة كاملـة رغـم حفاظهـا على فرديتها.

- ومن دراسة الجمالية بشكلها العام في العمل الإسلامي نجد أن صـفة التراصـف والتراكـب والتكرار كانت عاملاً مبتكراً ساعد على كشف الفراغ وإظهار قيمته الى جانب تتبع أثره عنصراً مـن جهـة ومفهوماً من جهة أخرى ومن خلال هذا تبين أن الفنان العربي المسـلم حـاول تكييف مفهوم الفراغ من خلال قدرته الإيحائية لخلق صـورة تشكيلية تجسد مفاهيم الـروح العـام تجسـيداً صورياً، وبهذا عبر عن منظور روحي للإيهام داخل الفراغ بفكرة الوجود المطلـق عـبر التسطيح وحركة الأشكال المتكررة والمتلاصقة داخل الحيز ..الذي اتخذ هو الآخر شـكلاً داخل فضـاء عـام بحيث أصبح جزءاً من كل جزء من جمالية كاملة للتصوير العربي الإسلامي التـي تـرتبط بعلاقـة متينة ومطلقة مع الروح.

- وعلى ذلك فالفراغ بالإضافة الى كونه حيزاً ومكاناً قد أصبحت له بنية مكانية متكاملة ترتبط به فكرة وعنصراً تشكيلياً وهو يختفي تحت الأشكال ويتلاصق معها ويتشكل منها وفي نفس الوقت يشكلها ويعطيها دلالاتها.

- واستنتج الباحث أن الفراغ لا يمكن أن نمنحه وجوداً مستقلاً قائم بذاته وعلى نحو مستقل عن الأجسام الموجودة داخله أو معالجة هذه الأجسام بصرياً، بل نجد أن هذه الأجسام المادية وجودا في الفراغ بل تمتد معه بطريقة جمالية يصعب معه تصور الفراغ بأنه دلالة منفصلة بل هو عنصر من هذه العناصر يساعد على إبراز الجانب التعبيري في العمل.

وعليه فإن الرسام المسلم حاول تطبيق مبدأ المنحنيات والأقواس والزخرفة على أنها مخرج إيهامي وروحي داخل السطح التصويري مجسداً من خلال هذه الأسلوبية تكوين فكرة البنية الشاملة للعمل دون اهتمام بالتفاصيل الشخصية المميزة لشخص على آخر أو للنمط على الشخوص وهذا ما ميز وحدة الرؤية وبنيتها الكلية وهي من صميم الرؤية الإسلامية في أن الالتزام الروحي والأخلاقي وعلى أساس هذا تبين أن الجمالية الإسلامية والعربية بشكل خاص قد تكونت وفق هذا السياق وصارت عناصرها ومنها الفراغ وسيلة من الوسائل للتعبير عن قيمة أو ظاهرة أو مدلول، فتمضي هذه التعبيرات نظام خفي، صارم، لكنه تلقائي عندما يتقاطع الخط بالخط عند نقطة معينة، وكأنه تقاطع المصائر وفي اللحظة التي تلتئم فيها الهيئات داخل الفراغ ومعه...يقع الفراق فتتخذ هذه الهيئات أوجه شتى داخل الفراغ الذي يمتد دون نهاية.

معجم مصطلحات الكتاب

1- مفهوم Concept

أصلها اللغـوي (فهـم) الشيء بالكسر ــ (فهــماً) و(فهامـة) أي علمـه وفـلان فهـم و(اسـتفهمه) الشيء(فأفهمه) و(فهمه تفهيماً) و(تفهم) الكلام فهمه شـيئاً بعـد شيء [1] والفهـم السـريع الفهـم. الفهـم: تصور الشيء وإدراكه ومعرفته بالقلب والإحاطـة بـه، وجمعـه إفهـام ومفهـوم [2] والمفهـوم: وحـدة يمكننـا إدراكها خارج اللغة بشكل ذهني خالص [3].

والمفهوم: هو المعنى الذي تستدعيه كلمة ما في ذهن الإنسان، غـير معناهـا الأصلي وذلك لتجربـة فردية أو جماعية، كما إذا ذكر اسم شارع ما، فانه قد يذكر المرء بشيء، قد يكرهه له ارتباط بهذا الشارع. كلما ذكرت كلمة الأم فإنها تثير في ذهن الفرد عادة فكرتي الشفقة والحنان...الخ [4].

التعريف الإجرائي للمفهوم:

هو نظام اشاري يتكون بتأثير تجربة فردية أو جماعية داخل بيئـة معينـة يتـأثر بمقوماتهـا ونظمهـا، ويشكل عند الفرد نموذجاً يحدد سلوكه وأفعاله. وهـو معنـى غـير وصـفي يفـرض نظـام العلاقـات الفنيـة وأشكالها ورموزها في العمل الفني.

(1) مختار الصحاح ص 513.
(2) جبران مسعود: الرائد ص 1135.
(3) د. علوش، سعيد: معجم المصطلحات الأدبية المعاصر ص 171.
(4) وهبه، مجدي والمهندس كامل: معجم المصطلحات العربية في اللغة والأدب.

2- الفراغ

فرغ من الشغل يفرغ (فروغاً) و(فراغاً) و(تفرغ) لكذا. (واستفرغ) مجهوده أي بذله. و(فرغ) الماء(فراغاً) أي انصب و(أفرغه)غيره، وتفريغ الظروف إخلائه(1).

1-الفراغ: مصدر فرغ وفرغ 2- الخلو 3- في الطبيعيات مكانه خال من الأجسام المحسوسة 4- وظيفة أو نحوها لا يشغلها أحد: ملأ فراغاً في الإدارة 5- الشعور بالألم إزاء الفقدان أو الحرمان : اشعر بفراغ بعد موته 6- العدم: هو يعيش في فراغ(2) . والفراغ عند أرسطو هو الخلاء، والفضاء، وهما دالة على وجود المكان بوصفه شيئاً "فعلياً محسوساً" فعد الخلاء بأنه مكان ليس فيه جسم. واستشهد يقول الشاعر هنريود:

"قبل سائر الباقي قد كان العلماء (الخلاء) ثم الأرض ذات الصدر الفسيح" أي أن الشاعر يفترض انه قبل ظهور الأجسام، كان يوجد مكان يستطيع أن يقبلها وفيه تجد محلها، وإذا كان هكذا فللمكان خاصية عجيبة وهي أقدم كل الخواص تاريخياً(3).

وعرف أبو البركات البغدادي بأنه فضاء: يمتلئ بجسم يكون فيه ويخلو بخلوه عنه(4) في حين يقرر ابن رشد: بأن المكان ليس الفضاء بل النهاية المحيطة

(1) مختار الصحاح ص 500.
(2) الرائد ص 1110.
(3) طاليس: علم الطبيعة 183/1.
(4) البغدادي: المعتبر في الحكمة 28/2.

بالحركة[1] ويعرفه الجرجاني "بأن الفراغ مكان متوهم يشغله الجسم وينفذ فيه أبعاده"[2].

التعريف الإجرائي للفراغ:

الفراغ هو محور موضوعي في الواقع يتولد منه محور إبداعي في الفن، وذلك بفعل التجربة الحسية التي تحيل قانونية المادة الجامدة وغير المخيلة إلى صور ناطقة وقيم منقولة عن الحياة، بمعنى أن الفراغ لا يقتصر على كونه بعداً هندسياً ومكاناً يحدد الكيانات بل هو نظام من العلاقات المجردة يتصل بجوهر العمل الفني ويحدد خاصيته الجمالية بالأفكار المنبثقة عنه وبالصور المتولدة فيه وبتاريخه الداخلي.

3- التصوير:

تصوير: صوره تصويرا(فتصور) و(تصورت) الشيء توهمت والتصاوير التماثيل [3] والتصوير 1:- مصدر صور 2- واحد التصوير 3- التصوير اليدوي: فن جميل يقوم على رسم الأشياء والحيوانات والأشخاص والمناظر الطبيعية بالقلم والريشة وتأتي بمعنى الخلق[4] ﴿ وَصَوَّرَكُمْ فَأَحْسَنَ صُوَرَكُمْ وَرَزَقَكُم مِّنَ ٱلطَّيِّبَٰتِ ﴾ [5] ﴿هُوَ ٱلَّذِى يُصَوِّرُكُمْ فِى ٱلْأَرْحَامِ كَيْفَ يَشَآءُ لَآ إِلَٰهَ إِلَّا هُوَ ٱلْعَزِيزُ ﴾

(1) القرطبي: رسائل ابن رشد (كتاب السماع الطبيعي) 36-38.
(2) الجرجاني: التصريفات 234-235 – المعجم الفلسفي 412/2.
(3) مختار الصحاح ص 373.
(4) الرائد ص 406.
(5) غافر: (64).

ٱلْحَكِيمُ ﴾ [1] ﴿ هُوَ ٱللَّهُ ٱلْخَـٰلِقُ ٱلْبَارِئُ ٱلْمُصَوِّرُ ﴾ [2] والصور أو النقوش لها معنيان الأول

"إحداث شكل ممثل Figuration بطريقة من طرائق الفنون نحو الرسم والنحت والثاني تلوين الشكل الممثل وكلا المعنيين مستعمل في القديم والحديث على السواء: في القديم التصوير بمعناه الأول مشهور، متداول في كتب الحديث والفقه خاصة ومن الشواهد على المعنى الثاني في القديم أيضاً قول ابن المقفع في كليلة ودمنة ص 25 ولينتفع بذلك المصور والناسخ ابدآ: هذا واني أرى من المرغوب فيه رفع الإبهام ها هنا بذلك يحسن البحث عن اصطلاح موقوف على المعنى الثاني وأنا اقترح لفظ النقش في الفرض الذي نريده كقول أبي النصر البصري من شعراء المائة الثالثة:

فتنتنـــــا صـــــورة في بيعـــة	فتـــن اللــــه الــــذي صـــورها
زادهــا النـــاقش في تحســـينها	فضـــل حســـن انـــه نضرهـــا

النقاش: هو من يبسط الدهن على الحيطان وعلى هذا نجعل الناقش من يمثل الأشكال على اختلاف أنواعها مع استعمال الألوان كالمصور بالمعنى الثاني: بقي أن بعض المعاصرين يستعمل النقش في موضع الحفر أو النقر خطأً، إذاً أن النقش في الخاتم لا يفيد الحفر بل إحداث شكل، وان النقش في الحجر يفيد التنميق لا الكتابة والرقوم خير من النقوش لهذا الغرض [3].

(1) آل عمران (6).

(2) الحشر (24).

(3) فارس، بشر: منمنمه دينية تمثل الرسول من أسلوب التصوير العربي ص 32.

التعريف الإجرائي لفن التصوير

علم الأشكال المصورة بمادة من المواد:

4- فن الزخرفة

هو فن التزيين والحلية وأحد فروع فنون المناسبة، أهم أهدافه ودوره في المعمار، وهو مـن تغـيرت خصائصه وأشكاله على مر العصور، ونماذجه الزخرفيـة مختلفـة في العصر ـ القـديم عنهـا في الغـوطي أو في عصر النهضة، والزخرفة تحدث في دهان الحوائط وجدران الكنائس وغيرها[1] والزخرفة:لفظ شـامل لأنـواع التزيين والتحسين: فيقول المعاصرون الفنون الزخرفية. والزخرف لفظ عام ففي اللسان ز خ ر ف "الزخرف: ذهب ثم سمى كل زينة زخرفاً" وما يدخل تحت الزخرف النقوش والتصاوير والتمويه بالذهب[2].

التعريف الإجرائي لفن الزخرفة:

هو فن يقوم على تحوير الأشكال الطبيعية ورصفها في نظام رياضي وفنـي يعتمـد التكـرار والتنـاظر والاشتباك والزخرفة فن تجريدي يشكل في العمل الإسلامي رؤياً روحية خاصة من الشكل والمضمون.

(1) عيد، كمال فلسفة الأدب والفن ص 221.
(2) فارس، بشر المصدر السابق ص34.

5- البيئة Environment

هي الوسط الذي يعيش فيه الإنسان، وهي الظواهر والعوامل والقوى الخارجية المؤثرة في[1] والبيئة: مجموع الظواهر والأشياء المحيطة بالفرد المؤثرة فيه، تقول: البيئة العضوية أو الداخلية، تقول: البيئة الطبيعية والخارجية والبيئة الاجتماعية[2]. وعرفت بأنها: مجموع العوامل المكانية والاجتماعية التي يؤثر في حياة الفرد، وعاطفته وفكره وموقفه[3].

التعريف الإجرائي للبيئة:

البيئة هي مجموعة العوامل الخارجية التي يستجيب لها الفرد والمجتمع بأسره استجابة فعلية كالعوامل الجغرافية والمناخية من سطح ونبات وموجودات، إضافة إلى العوامل الثقافية التي تسود المجتمع وتؤثر في حياة الفرد والمجتمع وتشكلها وتطبعها بطابع معين[4].

6- الجمالية Aesthetics

من جمل يجمل إجمالاً – حسنت أخلاقه حسن شكله الجمال مصدر جمل وجميل وصفة الحسن في الأخلاق والأشكال والجمالية علم الجمال[5] والجمالية علم

(1) مسعود، جبران: الرائد ص 344.
(2) صليبا، جميل، المعجم الفلسفي ص 220.
(3) عبد النور، جبور: المعجم الأدبي ص 54.
(4) معجم العلوم الاجتماعية: إعداد نخبة من الاساتذه المصريين والعرب، القاهرة 1975-104/1.
(5) مسعود جبران 524- 526.

الجمال، فلسفة الجمال، دراسة طبيعية الشعور بالجمال والعناصر المكونة الكامنة في العمل الفني[1].

التعريف الإجرائي للجمالية

الجمالية في الفن العربي الإسلامي هي ما تمنحه الصور من إحسـاس جـمالي (استاطيقي) مـن خــلال جمع عناصرها داخل حيز معين لتتشكل ضمن المفهوم الروحي للإنسان العربي المسلم.

التكوين Composition

في اللغة (كونه فتكون) أي إحداثه فحدث[2] كونه تكويناً "الشيء : أحدثه، أوجده- ركبـه وألـف بـين أجزائه[3] والكون: مصدر، عالم الوجود الطبيعة الخليقة: التكـوين: إخـراج المعـدوم مـن العـدم إلى الوجـود جمع تكوين تكاوين وتعني الصورة أو الهيئة[4] والتكوين: تحويل في معنى العناصر بواسطة تأليفها وليس جمعها لإنتاج معنى جديد[5] وهو أيضاً وضع أي عمل عقلي في صورة قابلة للفهم والإدراك كـالأثر الأدبي أو أو الصورة الفنية أو القطعة الموسيقية ويخضع هذا عادة لقواعد مصطلح عليها[6].

(1) وهبه: ص 255.

(2) مختار الصحاح: ص 584.

(3) مسعود، جبران: الرائد ص 1262.

(4) المنجد في اللغة والأعلام ص 704.

(5) د. المطلبي، مالك: تعريف خاص بالبحث.

(6) وهبه: ص 84.

التعريف الإجرائي للتكوين:

هو جمع العناصر التشكيلية في حيز معين ضمن مفاهيم ونظرة خاصة يعتمدها الفنان تستمد شكلها النهائي من عالم الأفكار التي صاغت هذه العناصر وفق منهج جمالي معين.

العناصر التشكيلية:

هي العناصر التي يتكون منها الشكل الفني من خلال تجمعها وعلاقة بعضها بالبعض الآخر [1] وهي:الفراغ والخط واللون والمساحة والظل والملمس.

التعريف الإجرائي للعناصر التشكيلية:

هي العناصر الأساسية التي من خلال جمعها أو تركيبها أو صياغتها ينشأ العمل الفني.

9- الفرادة أو التفرد

- يعبر شبه ملكية عند فرد ما.

- هو مجموعة العادات اللسانية لفرد ما في لحظة.

- التفرد هو نسخ التشابه من جهة والتكرار من جهة أخرى [2].

(1) رياض، عبد الفتاح: التكوين في الفنون التشكيلية ص 111-118.
(2) د. المطلبي، مالك: تعاريف خاصة بالبحث، أكاديمية الفنون الجميلة 1989/5/4.

10- المنمنمة

ن.م مشتقة من الفعل نم ينم وينم. نمنم الشيء زخرفة ونقشه وزينة. والمنمنمة: التصويرة الدقيقـة التي تزين صفحة أو بعض صفحة من كتاب[1] ونمنمة: فن التصوير الدقيق في صفحة أو بعض صفحة مـن كتاب مخطوط.

وهي تتضمن غرضين متضايقين الأول: الدقة والثاني تنميق كتاب بالألوان. أما الدقة ففي اللسان ن م م: النمنمة خطوط متقارب قصار وفي الأسـاس ن م م كتابه: قرمط خطـة (أي كتبـه دقيقـاً) ومـن ذلك الصوت المنمنم (بفتح النون) وهو من أصوات معبد: الأغاني ص 9 ص 128 وتـأتي بمعنـى تنميـق الكتـاب بالألوان، ففي اللسان نمنم الشيء نمنمه أي رقشه وزخرف[2] .

11- الأسلوب Style

جمع الأساليب: وهي كلمـة مشـتقة مـن السـلب: الطويـل[3] وأسـلوب مـذهب في الفـن وفي الأدب عارضه بالكلمات مساق، منوال، نمط، طريقه، دأب[4] .

12- بنيه

خطة تنظم بها أجزاء التصويرة[5] .

(1) فارس بشر: المصدر السابق ص 34.
(2) فارس، بشر: المصدر السابق ص 33.
(3) المنجد ص 343.
(4) فارس، بشر: ص 32.
(5) فارس، بشر: ص 36.

والبنية: نسق من العلاقات الباطنية (المدركة وفقاً لمبدأ الأولوية المطلقة للكل على الأجزاء) له قوانينه الخاصة من حيث هو نسق يتصف بالوحدة الداخلية والانتظام الذاتي على نحو يفضي- فيه أي تغيير في العلاقات إلى تغيير النسق نفسه وعلى نحو ينطوي معه المجموع الكلي للعلاقات على دلالة يغدو معها النسق دالاً على معنى ويتضمن هذا التعريف مجموعة من المسلمات.

أولها: أن البنية تصور عقلي اقرب إلى التجريد منه إلى التعيين (فالبنية هي ما نعلقه- بصياغة منطقية من علاقات الأشياء لا الأشياء ذاتها).

وثانيهما: إن موضوع هذا التصور يتصف بأنه حقيقة لا شعورية لا تظهر بنفسها بل تدل عليها آثارها ونتائجها **وثالثهما:** إن هذه الحقيقة اللاشعورية الباطنة والكامنة في الموضوعات الكامنة في عقولنا المدركة لها- بمعنى أدق حقيقة آنية تلفت الانتباه إلى تشكلها عبر الزمان، وتميل إلى الثبات أكثر مما تميل إلى الحركة[1].

13- توليف أو موالفة

الطريقة التي "يتجانس" بها العقل مجموعة من المفردات والعناصر لتشكيل شكل جديد بوساطة منطق خاص يتدبر أمره بالوسائل المتاحة المحدودة. و"الموالفة عملية تصنيف وترتيب وتنظيم لمعطيات جاهزة قديمة محدودة على نحو مرتجل أو على البديهية، والموالف هو الفاعل الذي يقوم بهذه العملية في استجابة عفوية آنية إلى ما يحيط به، استجابة تقيم نوعاً من التماثل بين تنظيم الطبيعة وتنظيم المجتمع، على نحو تغدو فيه الثقافة مرآة للطبيعة وبالعكس[2].

(1) العصفور، جابر: عصر البنيوية من ليفي شتراوس إلى فوكو ص 289.
(2) المصدر السابق ص 266.

14- صنعه

مجموعة الوسائل والطرائق في فن من الفنون في الأغاني ص 5 ص 222 "تغنّت يومـا صـلفه جاريـة زرياب بصنعة إبراهيم الموصلي" "ثم في ص376" فتأتي صنعته (صنعة اسحق) قوية وثيقة. وفي المسالك ص 212 "صنعة القص وصنعة الدوائر "ثم ص 272" صورة دقيقة الصنعة"[1].

15- تراصف

معادلة أجزاء التصويرة أو غيرها في نظام مجموعها. الضد تجانف وهـي مـن الرصـف "ضـم الشيـء بعضه إلى بعض ونظمه" وفي الأدب كلام متراصف الفقرات"[2].

16- تناظر

هو التماثل، تماثل العددين كون احدهما مساوياً للآخر والتناظر، هـو وجـود شيء في مكـان يشـابهه شيء في مكان مقابل.

17- توافق (ائتلاف)

هو العمل الذي يطلق عليه الفنانون(الانسجام) بين جميع عنـاصر ووحـدات العمـل الأدبي والفنـي، وهو يعني التوازن العام للعمل كوحدة واحدة لا تتجاوز فيه وحدة على أخرى.

(1) فارس، بشر ص 37.
(2) المصدر السابق: 37.

قد اتفق علماء الجمال على اعتبار التوافق جزءاً قائماً بذاته يستدعي العمل على إيجاده وتوليده في أي تكوين فني[1] .

18- شفرة

مجموع السنن أو الأعراف التي تخضع إلى عملية إنتاج الرسالة أو توصيلها والشفرة، نسق من العلامات يتحكم في إنتاج رسائل يتحدد مدلولها بالرجوع إلى النسق نفسه، وإذا كان إنتاج الرسالة هي نوع من "التشفير" فان تلقي هذه الرسالة وتحويلها إلى المدلول هو نوع من (فك الشيفرة) عن طريق العودة بالرسالة إلى إطارها المرجعي في النسق الأساسي[2] .

19- صياغة صورية

هي استخراج الجوانب الأساسية من المفاهيم السائدة بعملية التأمل وصياغتها على شكل صورة فنية.

20- إشكالية

إشارة إلى العناصر البانية في مجال ايدولوجي لمواجهة مشكلات وتساؤلات يطرحها الزمن التاريخي على نحو يكتشف عن إطار داخلي لبنية توحد كل العناصر[3] .

(1) عيد، كمال- ص98.
(2) العصفور، جابر – المصدر السابق ص 267.
(3) العصفور، المصدر نفسه ص 284.

21- نسق

نظام ينطوي على استقلال ذاتي، يشكل كلاً موحداً، وتقترن كليته بانية علاقاته التي لا قسمة للأجزاء خارجها.

22- رمز

علاقة تنتج عن قاعدة عرفية أو ترابط معتاد بين الإشارة وموضوعها[1] والرمز هو: علامة يتفق عليها للدلالة على شيء أو فكرة ما[2].

- (إشارة مرئية إلى شيء غير ظاهر بوجه عام مثل فكرة أو صفة)[3].

- (الشكل أو العلامة أو الشيء المادي الذي له معنى اصطلاحي)[4].

23- طوطم

نوع من الحيوان أو النبات أو جزء منهما، أو موضوع طبيعي أو ظاهرة أو رمز لكل ذلك يمثل الصفات المميزة لجماعة(أو جماعات) بشرية تعيش في مجتمع معين[5].

(1) المصدر نفسه ص 290.
(2) كامل، فؤاد: الموسوعة الفلسفية المختصرة ص 92-136.
(3) مايرز، برنارد الفنون التشكيلية وكيف تتذوقها ص 54.
(4) الجندي، درويش الرمزية في الأدب العربي ص 70.
(5) العصفور، جابر ص 292.

24- تراكب

وتراكب السحاب: صار بعضه فوق بعض وركب شيء: وضع بعضه على بعض وقد تركب وتراكب والتراكب⁽¹⁾ هو صفة التكوينات حسب مجموعاتها المتراصفة أو المتوازنة أو المتقابلة وكذلك المتكررة كـل في موقعه داخل المساحة الصورة للوحة.

25- حيز

حوز الدار وحيزها: ما انضم إليها من المرافق والمنافع وكل ناحيـة عـلى حـدة "حيـز"⁽²⁾ والحيز هـو الفراغ المحصور بين شكلين أو أكثر في السطح التصويري العام ويتحدد من خلاله موقع التكوينات كأشـكال ضمن حدود إطار اللوحة.

26- تركيب

ضد التحليل وهو تأليف الكل مع أجزائه... والتركيب عند فلاسفتنا القدماء مرادف للتأليف وهو أن تجعل الأشياء المتعددة بحيث يطلق عليها اسم الواحد ولا تعتبر في مفهومـه النسبة في التقـديم والتـأخير بخلاف الترتيب فانه تعتبر فيه النسبة بين الأجزاء⁽³⁾. والتركيبي نسبة إلى التركيب، فالعقل التركيبي يلتفـت إلى الكل دون الأجزاء على حين أن العقـل التحليلي لا يفطن إلا إلى الأجزاء"⁽⁴⁾.

(1) ابن منظور، لسان العرب 1212/1- 1215.
(2) المصدر نفسه ص 752.
(3) صليبا، المعجم الفلسفي ص 268.
(4) المصدر السابق ص 270.

قائمة الأشكال والمخطوطات الفنية

شكل رقم (1)

صورة لفسيفساء زجاجية – من قبة الصخرة في القدس استنسخت عـن كتـاب فـن التصـوير عنـد العرب، ص23- ريتشارد ايتنغهاوزن.

شكل رقم (1أ)

مخطط نصفي للوح رقم (1) يوضح فكرة التناظر في العمل العربي الإسلامي.

شكل رقم (2)-

منظر نهري مفصل: ميدان سـباق الخيـل بالفسيفسـاء سـنة 715م عـلى الجـدار الغـربي مـن وراق المسجد الكبير في دمشق. استنسخت عن المصدر السابق ص24.

شكل رقم (2أ)

تخطيط يوضح تكوين المنحنيات وتنظرها داخل الفراغ.

شكل رقم (3)

امرأة تستحم: الربع الثاني من القرن الثامن الميلادي، رسم جداري على الجانـب الجنـوبي مـن منـزع حمام قصير عمره، الأردن- المصدر السابق-.

الأشكال رقم (4)(5)(6)

تمثل زخارف جصية طرز سـامراء طـرز سـامراء شكل (4) طراز سـامراء الأول والشـكل(5) طـراز سـامراء الثـاني والشكل (6) يمثل طراز سامراء (الثالث) وجدت في قصور سامراء - العـراق- استنسـخت مـن كتـاب فنـون الشرق الأوسط-.

شكل (4أ)

رسم تخطيطي يوضح شكل الفراغ بين وحدتين زخرفتين.

شكل رقم (7)

(مقامات الحريري) فرسان ينتظرون المشاركة في استعراض (المقامة السابعة) بغداد العراق –
1237م- 634 هـ رسم يحيى بن محمود الواسطي المقياس 261x343 ملم – مادة مجموعة شفر ورقة 19
الصفحة اليمنى – المكتبة الوطنية - باريس- المصدر السابق ص 118.

شكل (7أ) رسم تخطيطي يوضح توزيع العناصر وأشكالها داخل الفراغ ثم مساقط المنظور ومركز
العمل .

شكل (7ب) رسم تخطيطي يوضح اتجاهات التعامل مع الفراغ وعنصر التكرار في العمل.

شكل رقم (8)

مقامات الحريري (ساعة الولادة) المقامة – التاسعة والثلاثون- بغداد – العراق 1237م – 634هـ
رسم يحيى بن محمود الواسطي (المقياس 213x262 ملم مادة عرب 5847 مجموعة سفر ورقة 122
الصفحة اليسرى المكتبة الوطنية باريس- المصدر السابق ص 121).

شكل رقم (8أ) تخطيط يوضح سمة التناظر في التكوين داخل الفراغ للشكل رقم (8).

شكل رقم (8ب)- تخطيط يوضح الفراغ من حيث التوزيع والشكل والمحصلة في العمل رقم (8) .

شكل رقم (9)

(مقامات الحريري) قطيع الإبل – المقامة الثانية والثلاثون – بغداد- العراق يرسم يحيى بن محمود
الواسطي – المقياس 260x138 ملم. مادة عرب 5847 مجموعة شفر ورقة 101 الصفحة اليمنى- المكتبة
الوطنية – باريس.

شكل (9أ)

تخطيط يوضح العلاقة بين الرسم والرقش العربيين.

شكل رقم (10أ)

(مقامات الحريري) الجزيرة الشرقية - المقامة التاسعة والثلاثون – بغداد- العراق 1237م-634 هـ

رسم يحيى بن محمود الو اسطي المقياس (280x259 ملم) مادة عرب 5847 مجموعة سفر ورقة 121 الصفحة

اليمنى – المكتبة الوطنية – باريس المصدر السابق.

شكل (10أ)

منحوتة آشورية تتبين من خلالها العلاقة بين طريقة رسم الأسماك وطريقة رسم الأسماك في الشكل

(10) عن كتاب آشور ص59 من منشورات وزارة الأعلام- بغداد.

شكل رقم (10ج)

مقطع لمنحوته أشورية تبين طريقة رسم حيوان بوجه ادمي.

شكل (10ب)

صورة صحن من الزخرف ذي البريق المعدني- في متحف الفن الإسلامي بالقاهرة- استنسـخت عـن

كتاب أطلس الفنون الزخرفية – د. زكي محمد حسن ص 14 شكل رقم 47.

شكل رقم (11)

صورة من مقامات الحريري- نقاش على مقربة من قرية المقامة الثالثة والأربعـون بغـداد- العـراق

1237م- 634 هـ رسم يحيى بن محمود الواسطي قياس 348- 260 ملم مجموعة شفر ورقة 138 الصـفحة

اليمنى- المكتبة الوطنية – باريس عن كتاب- فن التصوير عند العرب المصدر السابق ص 114.

شكل رقم (12)

صورة من (مقامات الحريري) – أبو زيد إمام حاكم الرحبة (المقامة العاشرة) بغداد- العرق 1237

م-634 هـ رسم يحيى بن محمود الواسطي القياس

220x194 ملم – مـادة عـرب رقم 5847 (مجموعـة شـفر) ورقـة 26 الصـفحة اليمنـى – المكتبـة الوطنية - باريس المصدر السابق ص 114.

شكل رقم (13)

من مقامات الحريري (أبو زيد إمام حاكم مرو) المقامة الثامنة والثلاثون بغداد – العراق 1225 م 1335 م المقياس 191x175 ملم المجموعة رقم 23 صفحة 256 المعهد الشرقي المجتمع العلمي – ليننغراد- المصدر السابق – ص 106.

شكل (13أ)

رسم تخطيطي للشكل (13) يظهر مركز العمل وتوزيع العناصر والتناظر داخل الفراغ.

شكل رقم (14)

صورة لقضية (المركوب الضائع) المقامة الرابعة والثلاثون 1225م- 1335 بغداد – العراق القيـاس 205x141 ملم صفحة 228 المعهد الشرقي- المجمع العلمي – ليننغراد المصدر السابق ص 111.

شكل (14أ)

رسم تخطيطي يوضح حجم الفراغ وتأثيره بالنسبة للتكوين في العمل رقم (14).

شكل (15)

من مقامات الحريري أبـو زيـد إمـام القـاضي المقامـة السـابعة والثلاثون بغـداد - العـراق قيـاس 179x177 ملم صفحة 250 المعهد الشرقي – ليننغراد المصدر السابق ص 107.

شكل (16)

من مقامات الحريري (حفلة عقـد قـران) 1235-1225 م قياس 185x168 ملـم. المجموعـة 23 الصـفحة 205 المعهد الشرقي – ليننغراد- صورة مقصوصة من الجهة اليسرى – المصدر السابق ص 113.

شكل (16 أ)

رسم تخطيطي يوضح الحركة اللولبية والدائرية والمركز داخل الفراغ في اللوح رقم (16).

شكل رقم (17)

كمن مقامات الحريري، أبو زيد يطلب أن ينفل في سفينة المقامـة التاسـعة والثلاثـون 1225-1235م قياس 204x145 ملم مجموعة رقم 23 صفحة 260 - ليننغراد- المعهد الشرقي. المصدر السـابق ص 108.

شكل (17 أ)

مخطط يظهر اتجاهات العناصر ونقاط التلاقي والتفرع وحركة اللوالب وامتدادها داخـل الفـراغ في التصوير رقم (17).

شكل رقم(18)

كتاب الأغاني- حاكم متوج مع ندمائه الموصل – العراق 12181219م قياس 220x206 ملم مجموعة فيض الله أفندي رقم 1566 ورقة الصفحة اليمنى اسطنبول – المصدر السابق 65.

شكل (18 أ)

رسم تخطيطي يوضح حجم الحاكم في فراغ اللوحة.

شكل رقم (19)

من كتاب الأغاني- مجلس غناء وطرب – دار الكتب المصرية عـن كتـاب التصـوير الإسلامي العربي والديني- ثروت عكاشة ص 309.

شكل (20)

من كتاب الأغاني مجلس طرب وغناء ورقص – المصدر السابق ص309.

151

شكل (21)

منمنمة دينية تمثل الرسول من أسلوب التصوير البغدادي – وهي تمثل وفد أسقف نجران في حضرة النبي × عن كتاب منمنمة دينية تمثل الرسول 1217م – بغداد - عن كتاب سر الزخرفة الإسلامية – بشر ـ ص 17 اللوح رقم (4).

شكل (22)

من كتاب البيطرة – فارسان 1210م- 606 هـ قياس 170X120 ملم جامع السلطان احمد الثالث رقم 2115 ورقة 75 الصفحة اليمنى- متحف طو بقبوسرايي – اسطنبول عن كتاب فن التصوير عند العرب ص 97.

شكل 24-23

من كتاب البيطرة 1209 دار الكتب المصرية عن كتاب التصوير الإسلامي الديني والعربي ص 402-403.

شكل (25)

تصوير جداري لراقصتين وجد على جدران الحريم بقصر الجوسق سمراء القرن 3هـ 9 حالياً بمتحف الفنون التركية والإسلامية اسطنبول، عن كتاب. الفنون الإسلامية. ديمنان شكل (25).

صور الأعمال الفنية

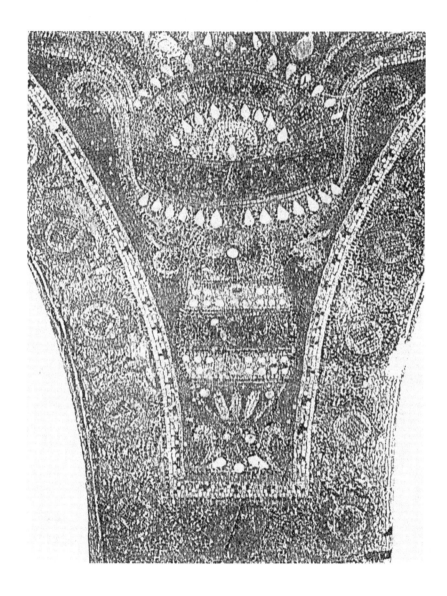

شكل رقم (1)

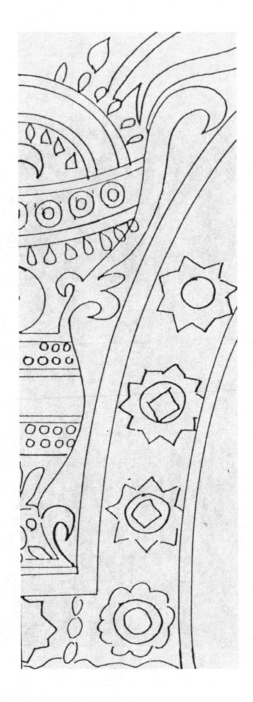

شكل رقم (1 أ)

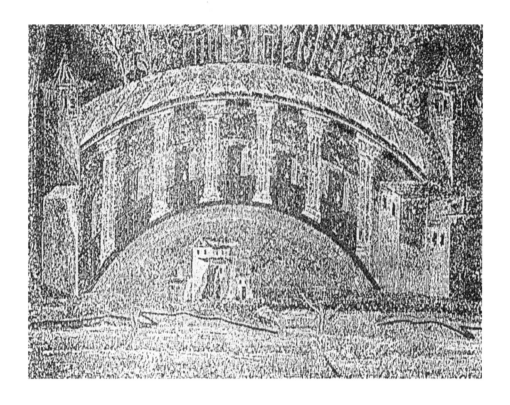

شكل رقم (2)

شكل رقم (2 أ)

شكل رقم (3)

شكل رقم (4)

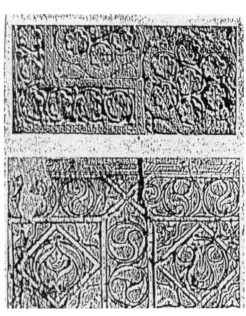

شكل رقم (4 أ) شكل رقم (5)

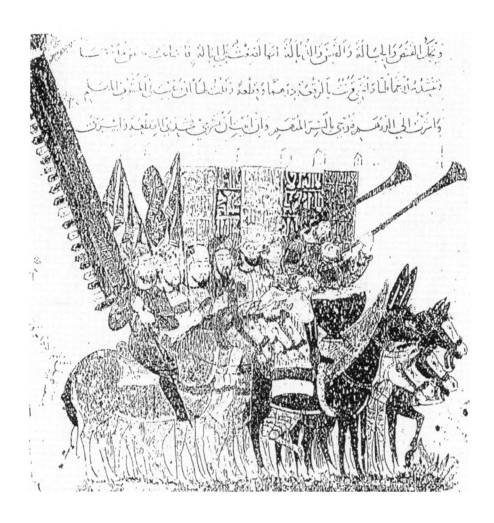

شكل رقم (7)

شكل رقم (7 أ)

شكل رقم (7 أ)

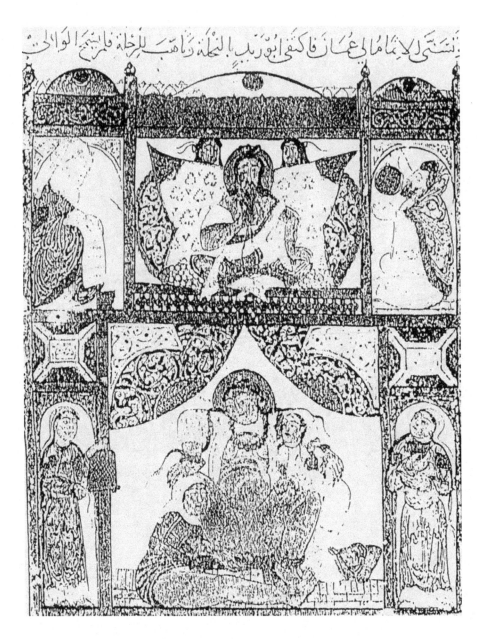

شكل رقم (8)

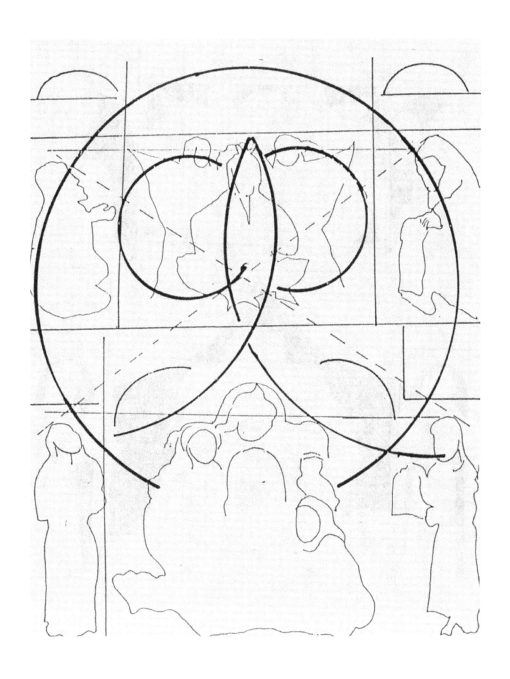

شكل رقم (8)

شكل رقم (8 ب)

شكل رقم (9 أ)

شكل رقم (9)

شكل رقم (10)

شكل رقم (10 ب)

شكل رقم (10 ج) شكل رقم (10

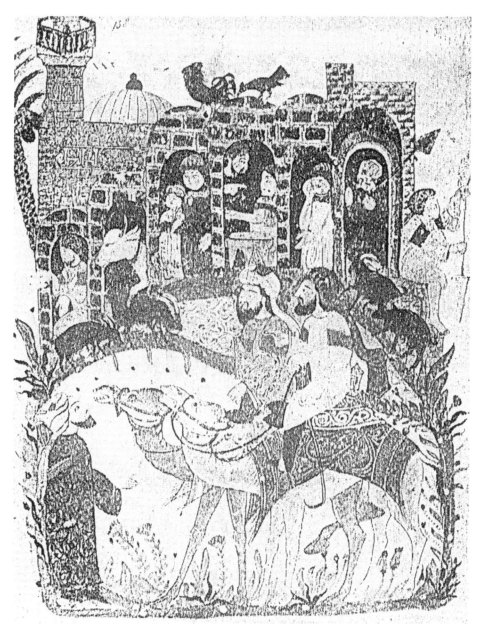

شكل رقم (11)

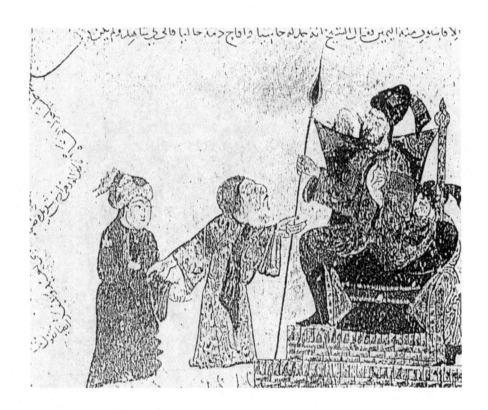

شكل رقم (12)

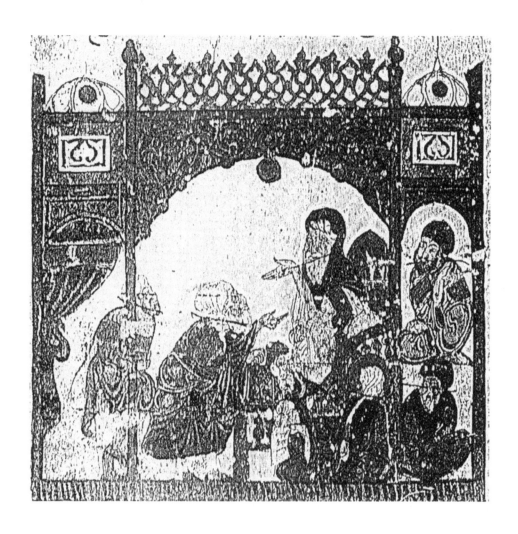

شكل رقم (13)

شكل رقم (13 أ)

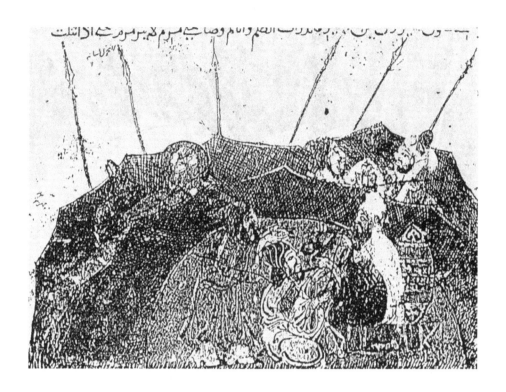

شكل رقم (14)

شكل رقم (14 أ)

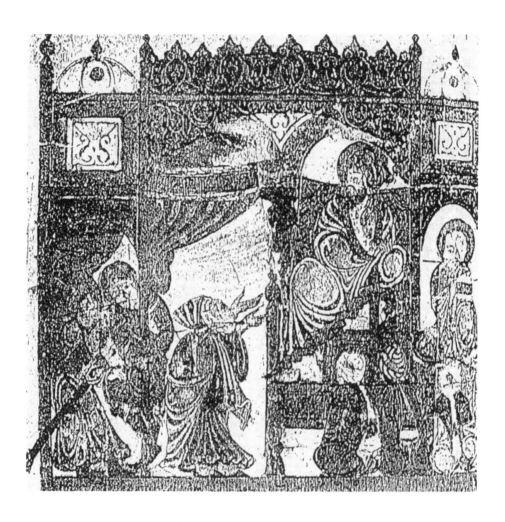

شكل رقم (15)

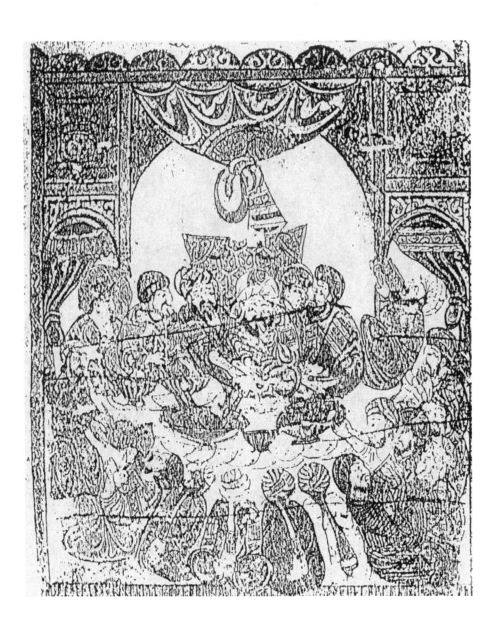

شكل رقم (16)

شكل رقم (16 أ)

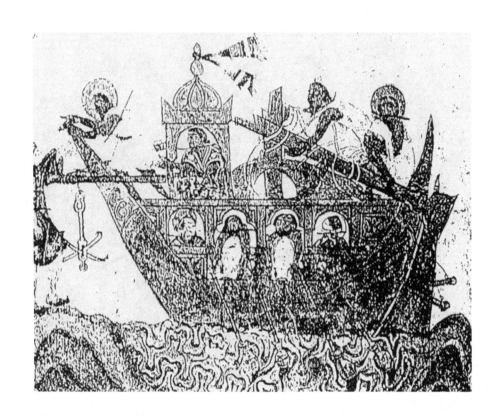

شكل رقم (17 أ)

شكل رقم (17 أ)

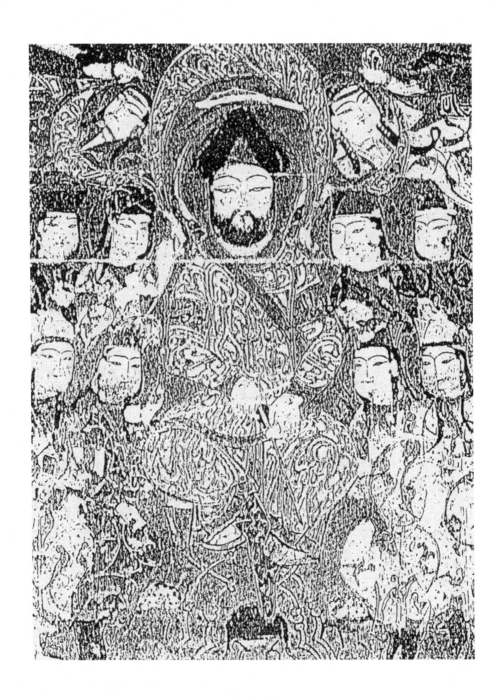

شكل رقم (18)

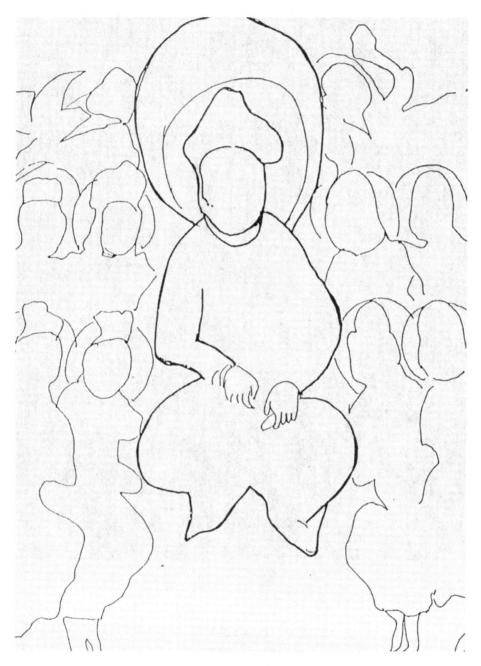

شكل رقم (18 أ)

شكل رقم (19)

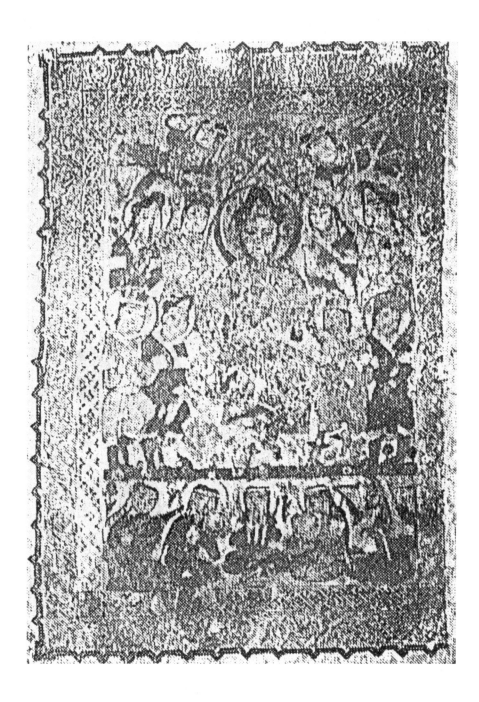

شكل رقم (20)

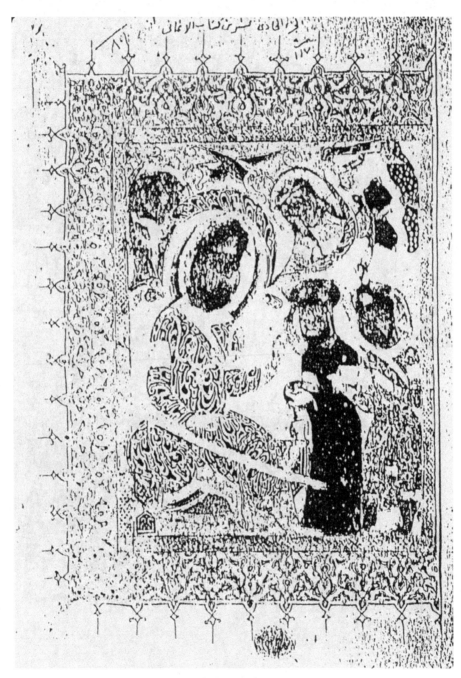

شكل رقم (21)

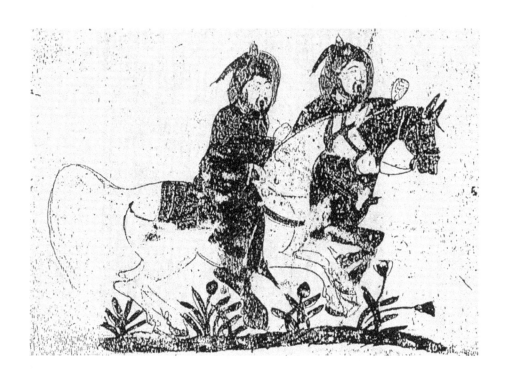

شكل رقم (22)

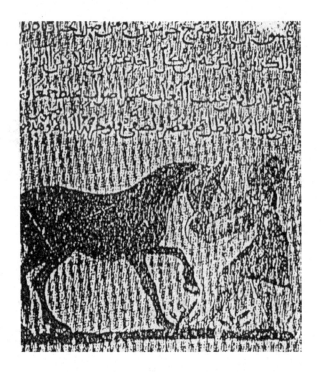

شكل رقم (23)

شكل رقم (24)

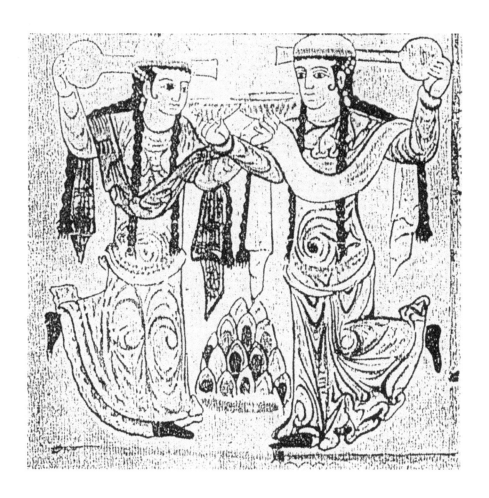

شكل رقم (25)

المصادر والمراجع

1- القران الكريم.

2- إبراهيم (محمد أبو الفضل).

- ديوان امرؤ القيس (تحقيق) ط مطبعة دار المعارف بمصر، القاهرة، 1958م.

- ديوان النابغة الذبياني (تحقيق) مطبعة دار المعارف بمصر، القاهرة،1977م.

3- ابن الأثير (أبو الحسن على بن أبي الكرم والملقب بعز الدين ت 630 هـ)

- تاريخ الكامل (12 جزءاً) دار الطباعة، القاهرة، 1973م.

4- ابن حزم (أبو محمد على بن احمد بن حزم الظاهري ت 456 هـ):

- كتاب الفصل في الملل والأهواء والنحل، ط المطبعة الأدبية، القاهرة 1903م.

5- ابن طباطبا (أبو الحسن محمد بن احمد بن محمد ت 322 هـ):

- عياراً الشعر، تحقيق د. طه الحاجري ومحمد زغلول سلام ط المكتبة التجارية الكبرى، القاهرة، 1956م.

6- ابن عبد ربه (احمد بن محمد الأندلسي ت 328 هـ):

- العقد الفريد(8 أجزاء) تحقيق محمد سعيد العريان، ط دار الفكر د. ت.

7- ابن قتيبة (أبو محمد عبد الله بن مسلم الدينوري ت 276 هـ):

- الأنواء في مواسم العرب، ط دار الكتب، القاهرة، 1924م.

8- ابن الكلبي (أبو منذر هشام بن محمد بن السائب ت 206 هـ):

- الأصنام، تحقيق احمد زكي، ط دار الكتب، القاهرة، 1924م.

9- اتنغهاوزن (ريتشارد):

- فن التصوير عند العرب، ترجمة وتعليق د. عيسى سلمان وسليم طه التكريتي، ط الأديب البغدادية 1974م.

10- الازرقي (أبو الوليد محمد بن عبد الله بن احمد ت 250 هـ):

- أخبار مكة وما جاء فيها من الآثار، تحقيق رشدي صالح ملحي، ط 2 دار الأندلس، بيروت، 1969م.

11- إسماعيل (عز الدين):

- الأسس الجمالية في النقد العربي، ط 2، دار الفكر العربي، القاهرة 1968م.

- الفن والإنسان، ط دار القلم، بيروت، 1974م.

12- الأصفهاني (أبو الفرج على بن الحسين ت356 هـ):

- الأغاني ط3، دار الثقافة بيروت/1978م.

13- الأصفهاني (الراغب) – أبو القاسم الحسين بن محمد بن الفضل ت502 هـ:

- محاضرات الأدباء ومحاورات الشعراء والبلغاء، ط مكتبة الحياة، بيروت،1961م.

14- الأعشى (ميمون بن قيس):

- ديوان الأعشى الكبير، شرح وتعليق محمد حسين، ط 2 دار الأندلس، بيروت، 1969م.

15- الألفي (أبو صالح):

- الفن الإسلامي، أصوله، فلسفته، مدارسه، ط2، دار المعارف بمصر، د.ت

16- الالوسي (حسام محيي الدين):

- فلسفة الكندي وآراء المحدثين فيه، دار الطليعة، بيروت، 1984م.

17- أمين (د. احمد):

- فجر الإسلام، ط5، لجنة التأليف والترجمة والنشر، القاهرة، 1945م.

18- الباشا (احمد تيمور):

- التصوير عند العرب، ط مطبعة لجنة التأليف والترجمة، القاهرة، 1942م.

19- الباشا (حسن):

- التصوير الإسلامي في العصور الوسطى، بغداد، 1978م.

20- يترتيملي (جان):

- بحث في علم الجمال، ترجمة أنور عبد العزيز، ط المطبعة المصرية 1970م.

21- البخاري (محمد بن إسماعيل بن إبراهيم ت256 هـ):

- صحيح، البخاري ط دار إحياء التراث، بيروت د.ت.

22- بدوي (د. عبد الرحمن):

- موسوعة الفلسفة، المؤسسة العربية للدراسات والنشر بيروت، 1984م.

23- بريل (ليفي):

- العقلية البدائية، ترجمة د. محمد القصاص، منشورات مكتبة مصر د.ت.

24- البغدادي (أبو البركات) – هبة الله بن علي ت 547 هـ:

- المعتبر في الحكمة، ط حيدر إياد الدكن 1358 هـ

25- البكري (أبو عبيد عبد الله بن عبدا لعزيز ت 487 هـ):

معجم ما استعجم من أسماء البلاد والمواضع، تحقيق مصطفى السقة المعهد الخليفي للأبحاث المغربية، ط لجنة التأليف والترجمة والنشر (4 أجزاء) القاهرة 1945-1951م.

26- بهنسي (د. عفيف):

- اثر العرب في الفن الحديث، دمشق، 1970م.

- جمالية الفن العربي، ط سلسلة علام المعرفة، الكويت 1979م.

- معجم مصطلحات الفنون، دار الرائد العربي ط 2 بيروت 1981.

27- نوبلر (ناثان):

- حوار الرؤية، ترجمة فخري خليل دار المأمون، بغداد، 1987م.

28- الثعالبي (أبو منصور عبدالملك بن محمد بن إسماعيل النيسابوري 291هـ):

- ثمار القلوب في المضاف والمنسوب، تحقيق محمد أبو الفضل إبراهيم ط دار نهضة مصر، القاهرة 1964م.

29- ثعلب (أبو العباس احمد بن يحيى بن زيد الشيباني ت 291 هـ):

- شرح ديوان زهير بن أبي سلمى، نسخة مصورة عن ط دار الكتب 1944، الدار القومية القاهرة 1964م.

30- الجاحظ (أبو عثمان عمرو بن بحر 255 هـ):

- البيان والتبيين ح 1- 2 تحقيق وشرح عبد السلام محمد هارون، مكتبة الخانجي، القاهرة، 1968.

- الحيوان، تحقيق عبد السلام محمد هارون، مكتبة مصطفى البابي الحلبي وأولاده، مصر، ح 2 ط 1938م ح 6 ط 1943م.

31- الجرجاني (علي بن محمد الشريف ت 816 هـ):

- التعريفات، ط مكتبة لبنان، بيروت، 1969م.

32- الجندي (درويش):

- الرمزية في الأدب العربي، ط مكتبة النهضة، القاهرة 1958م.

33- جياووك (مصطفى عبد الله):

- الحياة والموت في الشعر الجاهلي، دار الحرية للطباعة، بغداد،1977م.

34- سيدو (ل،أ):

- تاريخ العرب العام، ترجمة عادل زعتر، ط 2 مطبعة عيسى البابي الحلبي، القاهرة، 1969م.

35- سعيد (ادوارد):

- الاستشراف، ترجمة كمال أبو ديب ط1، مؤسسة الأبحاث العربية، بيروت1981م.

36- سلمان (د.عيسى):

- يحيى بن محمود الو اسطي، ط وزارة الأعلام، بغداد، 1972.

37- سوسه (احمد):

- حضارة العرب ومراحل تطورها عبر العصور، ط دار الحرية بغداد 1979.

38- السيوطي (عبد الرحمن بن أبي بكر بن محمد ت 911 هـ):

- الوسائل إلى مسامرة الأوائل، تحقيق د. اسعد طلس، ط مطبعة النجاح، بغداد، 1950م.

39- شاخت وبوزورث:

- تراث الإسلام، ترجمة د. حسين مؤنس وإحسان صدقي عالم الفكر، المجلس الوطني للثقافة والفنون والآداب، الكويت1978م.

40- الشهرستاني (أبو الفتح محمد عبد الكريم ت 548 هـ):

- الملل والنحل، تحقيق محمد سيد كيلاني، ط 2 دار المعارف للطباعة والنشر بيروت، 1975 (مجلدان).

41- الصائغ (عبد الإله):

- الزمن عند الشعراء العرب قبل الإسلام، ط دار الرشيد، بغداد 1982):

42- صليبا (جميل):

- المعجم الفلسفي، ط دار الكتاب اللبناني، بيروت، 1973م.

43- ضيف (شوقي):

- العصر الإسلامي، دار المعارف بمصر،1972م.

- العصر الجاهلي، ط7، دار المعارف بمصر، القاهرة 1976م.

44- طاليس (أرسطو):

- علم الطبيعة، ترجمة احمد لطفي السيد، ط دار الكتب المصرية القاهرة 1935م.

- فن الشعر، ترجمة وتحقيق عبد الرحمن بدوي، ط 2، دار الثقافة بيروت 1973م.

45- الطبري (أبو محمد بن جرير ت310 هـ):

- تاريخ الرسل والملوك ط2، دار المعارف، مصر،1967م.

- تاريخ الأمم والملوك، ح1، دار الفكر، بيروت،1979م.

46- عباس (د.إحسان):

- شرح ديوان لبيد بن ربيعة العامري (تحقيق) الكويت1962م.

47- عبد الباقي (محمد فؤاد):

- المعجم المفهرس لألفاظ القران الكريم ط دار إحياء التراث العربي، بيروت، دار الكتب المصرية 1945م.

48- عبد الغفور (بهجت):

- أمية بن أبي الصلت حياته وشعره (تحقيق)، ط مطبعة العاني، بغداد، 1975م.

49- عبد الكريم (شوقي):

- موسوعة الفلكلور والأساطير العربية، ط دار العودة، بيروت، 1982م.

50- عبد النور (جبور):

- إخوان الصفا، دار المعارف، القاهرة 1961 م.

- المعجم الأدبي ط دار العلم للملايين، بيروت 1979 م.

51- العبيدي (حسن مجيد):

- نظرية المكان في فلسفة ابن سينا، مراجعة د. بدر الأمير الاعسم، ط دار الشؤون الثقافية العامة بغداد 1987م.

52- عثمان (عبد الفتاح):

- بناء الرواية، دراسة في الرواية المصرية، ط مكتبة الشباب، القاهرة، 1982م.

53- عكاشة (ثروت):

- التصوير الإسلامي، الديني والعرب، ط مطبعة فينيقيا، بيروت، 1977.

- فن الواسطي من خلال مقامات الحريري، دار المعارف بمصر، القاهرة 1974م.

54- علام (نعمت إسماعيل):

- فنون الشرق الأوسط في العصور الإسلامية، ط دار المعارف بمصر، القاهرة 1974م.

55- علوش (د.سعيد):

- معجم المصطلحات الأدبية المعاصرة، دار الكتاب العربي، بيروت ط1، 1985م.

56- علي (د.جواد):

- المفصل في تاريخ العرب قبل الإسلام، ط دار العلم للملايين بيروت 1971 (عشرة أجزاء).

57- علي (محمد كرد):

- الإسلام والحضارة العربية، ط مطبعة دار الكتب المصرية، 1934م.

58- عمارة (محمد):

- المعتزلة ومشكلة الحرية الإنسانية، ط المؤسسة العربية للدراسات والنشر، بيروت، ط 2، بغداد، 1984م.

59- عيد (كمال):

- فلسفة الأدب والفن، ط الدار العربية للكتاب، ليبيا- تونس 1978م.

60- غربال:

- الموسوعة العربية الميسرة، ترجمة محمد شفيق ط1 مطبعة مصر، 1965م.

61- فارس (بشر):

- سر الزخرفة الإسلامية ط المعهد الفرنسي القاهرة 1952 م.

- منمنمة دينية تمثل الرسول، من أسلوب التصوير العربي البغدادي، منشـورات المجمـع العلمـي المصري، ط مطبعة المعهد الفرنسي للآثار الشرقية، القاهرة 1984م.

62- فريزر (جيمس):

- الغصن الذهبي، ترجمة د . احمد أبو زيدون، محمد احمد غالي ود. نـور الشريـف، ط المطبعـة الثقافية، 1971م.

63- فنكلشتين (سدني):

- الواقعية في الفن، ترجمة اسعد حليم، الهيئة العامة للتأليف والنشر، القاهرة، 1971م.

64- القرشي (أبو زيد محمد بن أبي الخطاب):

- جمهرة أشعار العرب في الجاهلية والإسلام، تحقيق علي محمد البجاوي ط مطبعة لجنة البيـان العربي، القاهرة د.ت.

65- القرطبي (أبو الوليد محمد بن احمد بن محمد بن محمود ت 682 هـ):

- رسائل ابن رشد، كتاب السماع الطبيعي ط حيدر أباد الدكن 1947م.

66- القز ويني (زكريا بن محمد ت 682 هـ):

- آثار البلاد وأخبار العباد، ط دار صادر، بيروت، د. ت.

67- القسطلاني (شهاب الدين احمد بن محمد ت 923 هـ):

- إرشاد الساري لشرح صحيح البخاري، صححه نصر الهوريني 1376 ج.8

68- القيسي (د. نوري حمودي):

- الشعر والتاريخ، ط دار الحرية للطباعة بغداد 1980م.

- الطبيعة في الشعر الجاهلي، ط 2 عالم الكتب بيروت 1984م.

69- كامبمان (لوثر):

- الفراغ والإنشاء، ترجمة نبيل صالح العامري (غير منشورة أكاديمية الفنون الجميلة،1987).

70- كانت (عمانوئيل):

- نقد العقل المجرد ترجمة احمد الشيباني ط دار اليقظة العربية د.ت.

71- الكرملي (الأب انستاس ماري):

- النقود العربية وعلم النميات، ط المطبعة العصرية، القاهرة 1939م.

72- كونل ارنست:

- الفن الإسلامي، ترجمة احمد موسى، بيروت، 1966م.

73- كيرزويل (اديث):

- عصر البنيوية من ليفي شتراوس إلى فوكو، ترجمة جابر العصفور، ط دار الشؤون الثقافية
العامة، بغداد، 1985م.

74- (مايرز- برنارد):

- الفنون التشكيلية وكيف تتذوقها، ترجمة د. سعد المنصور مسعد القاضي، ط مكتبة النهضة
المصرية، القاهرة، 1966م.

75- محرز (جمال محمد):

- التصوير الإسلامي ومدارسه، ط دار القلم، القاهرة 1962م.

76- محمد حسن (زكي):

- أطلس الفنون الزخرفية والتصاوير الإسلامية، ط مطبعة جامعة القاهرة 1956م.

77- محمود (زكي نجيب):

- الشرق الفنان. ط دار الشؤون الثقافية والهيئة العامة للكتاب، بغداد، د.ت.

78- مختار الصحاح:

- دار الكتاب العربي، بيروت.

79- مسعود (جبران):

- الرائد، معجم لغوي عصري، ط 4، دار العلم للملايين بيروت 1960م.

80- المسعودي (أبو الحسن علي بن الحسيم بن علي ت 306 هـ):

- مروج الذهب ومعادن الجوهر، تحقيق محمد محيي الدين عبد الحميد ط4، مطبعة السعادة،

القاهرة، 1964.

81- مسلم (أبو الحسين مسلم بن الحجاج القشيري 261 هـ):

- صحيح مسلم، تحقيق وتعليق محمد فؤاد عبد الباقي، مطبعة عيسى البابي الحلبي، 1950.

82- مطلك (حيدر لازم):

- المكان في الشعر العربي قبل الإسلام، رسالة ماجستير، كلية الآداب، جامعة بغداد، 1987م.

83- المنجد في اللغة والإعلام:

- ط 4، دار المشرق بيروت، 1986م.

84- المهندس (فؤاد كامل) وآخرون:

- الموسوعة الفلسفية المختصرة، منشورات مكتبة النهضة بيروت، لبنان.

85- مونرو (توماس):

- التطور في الفنون (3 أجزاء) ترجمة محمد علي ابو درة وآخرون:

ط الهيئة المصرية للكتاب، القاهرة، 1972م.

86- نخبة من الأساتذة المصريين والعرب:

- معجم العلوم الاجتماعية (إعداد) القاهرة، 1975م.

87- نصار(حسين):

- ديوان عبيد بن الأبرص(تحقيق وشرح)، مطبعة البابي الحلبي، القاهرة 1957م.

88- النووي (ابو زكريا يحيى بن شرف):

- شرح النووي على صحيح مسلم ح 2، مطبعة دلهي د.ت.

- صحيح مسلم بشرح النووي (8 أجزاء) المطبعة المصرية بالأزهر، القاهرة، 1929م.

89- هاوز (ارنولد):

- التاريخ الاجتماعي للفن، ط الهيئة العامة للكتاب والأجهزة العلمية، القاهرة 1968م.

90- هوكز (ترنس):

- البنيوية وعلم الإشارة، ترجمة مجيد الماشطة، مراجعة د. ناصر حلاوي، ط1، دار الشؤون الثقافية العامة، بغداد 1986م.

91- هوينغ (رينية):

- الفن تأويله وسبيله، ترجمة صلاح برمدا، الجزء الأول والثاني نشر ـ وزارة الثقافة والإرشاد القومي، دمشق، 1978م.

الدوريات

1- دوريات آفاق عربية (عدد 2) الفلسفة والثقافة مايس 1985م.
 - الدليمي (د. سمير علي): جدل الصورة بين الفلسفة والفن.

2- مجلة الأقلام- العدد 10/ تشرين الأول 1984م.
 - النصير (ياسين): مواقف في المكان.

3- مجلة الأقلام- العدد 2 شباط 1986م.
 - عثمان (اعتدال) جماليات المكان.

4- المجلة الدورية - سوريا 1921م.
 - ماسنيون: طرائق الانجاز الفني لدى الشعوب الإسلامية.

5- مجلة الرسالة (اغسطس) 1981 (اليونسكو).
 - العالم الإسلامي صور ونصوص.
 - الصوفية: أهل البصرة.

6- مجلة الرواق عدد 5 1979.
 - الحديدي (بلند): الو اسطي- خصائص المدرسة البغدادية.

7- مجلة الرواق عدد (15) تصدر عن وزارة الثقافة والإعلام- بغداد.
 - حسن (زكي محمد): مدرسة بغداد في التصوير الإسلامي.
 - سلمان (د.عيسى): المدرسة العربية في التصوير الإسلامي.
 - مكية (د. محمد): تراث الرسم البغدادي.

8- مجلة الرياضة والشباب العدد 422 أيار 1989 دبي، الإمارات العربية المتحدة.
 - عرابي (اسعد): الفن الاسلامي خطوط شطحت لترى وتسمع.

9- مجلة سومر (مجلد 11) ج 1بغداد 1955.
 - حسن (زكي محمد): مدرسة بغداد في التصوير.

10- مجلة الفكر- السنة28 عدد7- 1983 تونس.

- اللواتي (علي): خواطر حول الوحدة الجمالية للتراث الفني الاسلامي

34- حتي(د .فيليب) وآخرون:

- تاريخ العرب، مطبعة دار غندور، ط5، بيروت 1974م.

35- حسن (زكي محمد):

- فنون الإسلام ،ط دار الفكر العربي، دار الكتاب الحديث د.ت.

36- حسن (د .محمد حسن).

- الأسس التاريخية للفن التشكيلي المعاصر،ج1، دار الفكر العربي، القاهرة د.ت.

37- حسن (وسماء):

- التكوين وعناصره التشكيلية والجمالية من منمنمات يحيى بن محمود الواسطي، رسالة ماجستير(غير مطبوعة). جامعة بغداد كلية الفنون الجميلة، 1986م.

38- حكيم (راضي):

- فلسفة الفن عند سوزان لانجر، (إعداد) ط دار الشؤون الثقافية، بغداد، 1986م.

39- الحموي (أبو عبد الله ياقوت بن عبد الله الرومي ت 262 هـ):

- معجم البلدان، ط مطبعة السعادة 1996، ط دار صادر د.ت.

40- خياط (د.جلال):

- الشعر والزمن، ط دار الحرية، بغداد، 1975م.

41- دوبولو (الكسندر بابا):

- جمالية الرسم الاسلامي، ترجمة وتقديم على اللواتي، ط مؤسسات عبد الكريم عبد الله، تونس، 1972م.

42- (ديماند م.س):

- الفنون الإسلامية، ترجمة احمد محمد عيس ط2، مراجعة وتقديم احمد فكري، دار المعارف بمصر القاهرة 1958م.

43- ديوي (جون):

- الفن خبرة، ترجمة د. زكريا إبراهيم، مراجعة د. زكي نجيب محمود، ط دار النهضة العربية، القاهرة، 1963م.

44- رياض(عبد الفتاح):

- التكوين في الفنون التشكيلية، دار النهضة العربية ط1، القاهرة، 1973م.

45- الزمخشري (أبو القاسم محمود بن عمر):

- كتاب الفريق في غريب الحديث، ط دار إحياء الكتب العربية القاهرة، 1945م.

11- مجلة فنون عربية، العدد (5)

- عرابي (اسعد): الحدود المفتوحة بين التصوير والموسيقى.

12- مجلة فنون عربية، المجلد الثاني العدد (6) لندن 1982.

- ستيته (صلاح): الصور والإسلام.

- قره داغي (كامران): الفن الإسلامي في عصر ابن سينا.

13- مجلة الفيصل (عدد 108) 1986.

- سليمان (شاكر عبد الحميد) مفهوم التكوين في الفن التشكيلي.

14- مجلة اليوم السابع عدد (215) السنة الخامسة 1989، ط مؤسسة الأندلس، باريس.

- الصايغ (د .سمير): الفن الاسلامي طريق توسل المشاهد إلى داخل ذاته.

15- المؤتمر الأول للاتحاد العام للفنانين التشكيليين العربي، بغداد 1983م.

- الألفي (أبو صالح): اثر الفكر الاسلامي على الفن المصري ومدى تأثر الحركة الفنية المعاصرة بالفنون الإسلامية.

المراجع الأجنبية

1- Arnold, Sir, T, and A .grohmann:

-The Islamic book .paris 1929.

2- Arnold, (T.W):

-Painting in Islam, A study of the place of pictorid Art in Muslim culture, Oxford, London.1928

3- Dimand M.S:

-Studies in Islamic ornament Cin Arts Islamic a Vol .PP 293-337

4- Rice (T.D):

- Islamic Art, London Thames and I Iudson 1965.

5- S.F Markham:

-Climate and the Energy of Nations .Oxford press1947 university.

2- Space as Prespective state does not constitute on outside three demential perpective it rather forms a surface and a stage on which the forms move.

3- Islamic acsthetic generally has been formed on the bases of view of life and its items. Thus the concepts their visual view and the space came as one of its Clements which follow the same course, through the characters of monunting, joining and repeting inside the spaces.

4- The rescarcher has concluded that space cannot be given an inde- pendant existenee with any relation with other bodies. it rather disappear beneach them and moves within their general structure and in the meantime gives them the informs and implications.

5- Space is ameans of expressing value or phenomenon or implica-tion with which dealing was tacit and harsh, but it is simultancous in view of crossing the lines and destiniesin moments when figures with in space the unted and take various forms in side the moment in which space is extended to infinity.

Summary

Any study of the history of optic arts would inevitably reveal alarge number of distinguished different trnds in accordance to regions and cultures concerned . It would also reveal changes in the artistic mode and patterns with its time. However much a study would be unified with aspecific cultural concept which reflects the nature of those regions and cultures.

Since arts derive from comprehensive human bases, it is as a human product, subject to the conditions and concepts of the cultural experiment specially in the conditions and concepts of the sphere of creation and acsthe ties. However it establishes it self with objectivity and indiuiduality with in the environment and culture of that ciriligation .its elements are drawn from its surrounding world on the one hand, and froms its own sources as an art, on the other hand.

The researcher thus believes that the study of art and specially one of its Clements, space (to this stud) contributes greatly in reveal – ing some cultural considerations in the filed of consepts, values and acstheties. particulary if one take in to account the study of the concept of space in the Arab Islamic art of painting for its exceptional importance and to the following bases.

1- The Clement of space is comprehensive and can be dealt with as an celment of form, and also as spirtiul and social concept as at various levels which are dietated by the prevailing cultural values.

2- The clement of form, and space has the most aesthic aspects in view of design and space within the pictonail area, and also in view of itsrela- tion with the other elements of form and formation and their dis-tribution.

3- The element of space defines the invironment of the art work through its positions in pictonail area.

4-The importance of painting lies in its aconcept and as an element in the Arab –Islamic art of painting lies in its value and then the rules of that value in a way that its influnces appear clearly through the express- ion Which is presents in the artistic formation.